는 숱한 걸작의 요람이었

마모토 마사코에게 보낸

과 생이별한 난민 이중섭은 낙원을 꿈꾸며 이상향을 상징하는 복숭아 안에 활짝 핀 복사꽃과 나비, 개구리 그리고 아이를 담았다.

길쭉한 복숭아 속 아이는 머리를 받친 채 잠들었고 동그란 복숭아 속 아이는 두 손으로 굴곡진 곡선을 어루만진다. 엄마의 품속처럼 따스하다.

이 작품은 연분홍 빛깔로 물들어 한껏 설레이는 감성을 자극하는 것이 마치 남편이 아내를 간절히 원하는 사랑의 호소처럼 보인다. 어쩌면 동그란 복숭아는 여성을, 길쭉한 복숭아는 남성을 상징하는 것인지도 모르겠다.

그 서로 다른 두 개의 복숭아를 나란히 배치하여 어울림의 조화를 살려낸 구도는 말할 것도 없고 기법 또한 경탄을 자아낸다. 바탕을 연노랑으로 밝게 칠한 다음 복숭아 안쪽은 분홍빛, 바깥쪽은 옅은 보랏빛으로 물들여 놓았다. 그 결과 절실한 마음속 열망이 은밀하면서도 아주 그윽하게 드러난다.

받는 사람으로 하여금 감정이입을 최고수준으로 끌어올리는 것이 그림편지의 특성이라고 했을 때 그야말로 이 〈두 개의 복숭아〉는 절정의 대표작이라 할 수 있다. 그런 까닭으로 이중섭의 편지화를 독자에게 독립적인 예술로 선보이는 이 책의 표지화로 기꺼이 꼽게 되었다."_최열

바다 건너 띄운 꿈, 그가 이룩한 또 하나의 예술 **이중섭, 편지화**

바다 건너 띄운 꿈, 그가 이룩한 또 하나의 예술 **이중섭, 편지화**

최열 지음

책을 펴내며

이중섭은 한국미술사상 최고의 작가다. 엽서화, 은지화 같은 새 장르의 창설자로서가 아니더라도 제주·통영·왜관·정릉의 실경을 그린 풍경 연작, 초현실화풍으로 우리를 유혹하는 낙원과 도원, 표현주의 화풍의 절정에 이른 들소 연작, 아이들과 가족을 주제로 한 가족 연작은 미술사상 가장 광범위하고 가장 심도 깊은 성취로서 보는 이를 감동의 물결로 이끌어간다.

　영혼의 기운을 끌어 모아 좍 그어나가는 탁월한 필선은 물론이고 몇 가지 안 되는 싸구려 재료를 아주 다양하게 배합하면서 겹으로 바르고 칠하며 긁어내고 문지르는가 하면 번지거나 흘려 내리기도 한다. 그의 작품 양식은 대부분 강건하고 억세지만 몸과 마음이 무너져 내리던 대구 시절 이후 남긴 화폭 위의 물감은 마치 뭉게구름처럼 뭉그러지면서 녹아 흐른다. 천국의 저편 지옥의 빗줄기를 표현한 듯 소멸의 흔적을 따라간 저 말년의 녹아내리기 기법은 기이하고도 희귀하다. 이 점만으로도 이중섭은 최고의 기교주의자임을 숨길 수 없다.

　초현실주의와 표현주의를 자유로이 넘나든 천재 이중섭은 인간과 자연을 하나로 융합하는 천인합일과 정령숭배의 범신론이 뒤엉킨 조화의 세계, 현실과 몽환의 경계를 지운 무한상상의 세계를 이룩했다. 그리고 그 내면에 숨쉬는 천진난만한 인간에 대한 사랑은 행복과 평화를 지향하는 이중섭 예술의 정수다. 20세기 한국미술사에서 일찍이 이런 예술과 미학은 없었다. 그러므로 그의 예술은 20세기 시대정신의 근원을 폭로하는 전위이자 완벽한 완성이다.

　　*

　1950년 12월 북에서 피난을 내려온 난민 이중섭은 부산에 당도한 뒤 제

주도를 거쳐 다시 부산에 이르렀다. 생활고를 견디지 못해 1952년 6월 일본인 아내 야마모토 마사코와 두 아들 태현과 태성을 일본으로 떠나보낼 수밖에 없었다. 가족과 헤어진 뒤 그는 부산과 통영, 서울과 대구 등을 거쳐 살았고 서울에서 생을 마칠 때까지 멀리 있는 가족을 향해 편지를 보내기 시작했다. 이중섭은 화가였다. 글씨로 쓴 편지만이 아니라 종이 위에 그림을 그렸다. 함께 했던 지난날의 추억은 물론 가족이 하나가 되길 소망하는 마음을 편지지에 그려나갔다. 꿈이었으나 바로 그 꿈이야말로 이중섭에게는 유일한 즐거움이었으며 꿈을 꾸는 순간이야말로 행복한 현실이었다. 그가 쓰고 그린 편지들이 우체국을 거쳐 도쿄로 날아갔다. 그리고 그 편지들은 엽서화, 은지화와 더불어 새로이 창설한 또 하나의 장르가 되었다.

*

2014년 세상에 내놓은 『이중섭 평전』을 집필할 때까지만 해도 편지화는 나에게 하나의 장르가 아니었다. 그가 가족들을 향해 꾸준히 편지를 보낸 사실은 알려져 있었으나 소장자들은 그것이 편지가 아니라 회화이기를 바랐다. 회화가 훨씬 높은 가치를 지녔다는 믿음 탓인데 그런 까닭에 공개를 할 적이면 편지의 흔적을 덮어버렸다. 글씨와 그림이 섞인 그의 편지가 1억 원을 호가하자 그제야 편지임을 감추기 위해 덮어놓은 곳을 벗겨내고 공개하기 시작했다. 비로소 그림인 줄만 알았던 그것이 편지화임을 속속 확인할 수 있었다. 그 숫자가 만만치 않게 늘어났고 드디어 편지화는 엽서화, 은지화와 더불어 이중섭이 창안한 새로운 미술 장르의 하나로 격상되기에 이르렀다.

*

이 책에서 나는 이중섭이 창설한 편지화를 한자리에 묶어 범주화시키고 시대를 나누었으며 그 의미와 내용, 조형의 형식을 탐색했다. 편지화는 그 내용과 형식, 창작과 유통에서 고유한 독자성을 갖는다. 화가가 관객을 정확히 지정하고 그에 합당한 내용을 담아 제작하는 것이며, 규격이나 수법도 그에 합당하게 설정함으로써 일관된 형식을 갖춰나간다. 그 결과 편지화는 엽서화와

짝을 이루는 고유의 정체성을 확립해낸 것이다.

이 책에서는 편지화를 크게 두 가지로 나누었다. 하나는 주로 그림만 담은 그림편지이고 또 하나는 글씨와 그림을 조합시킨 삽화편지다. 그림편지는 대부분 단일한 주제를 채택해 구도와 선묘, 채색에 이르기까지 완결성을 갖추었기 때문에 회화 작품과 나누기 어렵다. 삽화편지는 글씨의 내용을 그림으로 형상화하는 것이어서 소재와 주제가 매우 다양하고 형식도 지극히 다채롭다. 그림편지는 1952년 부산 시절의 〈서귀포 게잡이〉를 시작으로 1954년 서울 시절의 걸작 '화가의 초상'을 그린 것과 〈대구 동촌유원지〉까지 31점, 삽화편지는 1954년 서울 시절에 보낸 20점이 전해오고 있다.

이 책을 쓰면서 현전하는 편지화를 모두 일별하고 그 특징을 살폈음은 물론이다. 여러 경로를 통한 조사로 편지화를 선별해나갔지만 곧 어려움에 부딪혔다. 세월이 흐르면서 해당 편지를 보낸 시기 및 발송 지역을 알려주는 근거 자료가 흩어졌기 때문이다. 편지봉투에 주소나 발송 연월일 등의 정보가 담겨 있긴 하지만 세월이 흐르면서 봉투와 편지가 분리되었고 결국 조사는 불가능했다. 실제로 이중섭은 편지화만이 아니라 난민 시절의 모든 작품에 제작 연월일을 표기하지 않았다.

결국 작품의 주제와 소재, 재료와 기법 같은 내용과 형식을 기준으로 삼고 또 여기에 기존 연구들이 밝혀둔 작품의 제작 지역과 시기를 더해 여러 가지 측면을 비교해 발송지와 발송 시기를 측정해나갔다. 그 결과 편지화는 이별의 땅인 부산·통영·서울·대구 네 곳에서 제작·발송했으며, 각각의 시기마다 특징을 보여주고 있음을 확인했다. 하지만 더욱 중요한 기준은 이중섭의 건강, 이중섭의 마음, 이중섭의 시선이었고 이를 파악하기 위해 나 자신을 이중섭 속으로 밀어넣어야 했다. 사랑하지 않으면 보이지 않고 느낄 수 없는 법이다. 나는 그렇게 한 것일까. 모를 일이다. 평가는 오직 독자의 몫이다.

*

편지화라는 이 낯선 장르에 가까이 다가서려는 독자들에게 도움이 되길

바라는 마음으로, 편지화를 대할 때 알아두면 좋은 내용을 간략하게 밝혀둔다.

첫째, 편지화는 '마음그림'이다. 무작위 대중을 상대로 하는 것이 아니라 특정 인물에게 화가의 마음을 그대로 전하고 있는 작품이라는 뜻이다.

둘째, 편지화는 '읽는 그림'이다. 이중섭은 도상 하나하나마다 의미를 담아 그렸다. 그래서 그의 그림은 그저 보는 그림이 아니라 거기에 담은 뜻을 읽어야 한다.

셋째, 편지화는 또한 '보는 그림'이다. 단지 읽기만 해서는 중요한 부분을 지나치고 만다. 이중섭은 제한된 재료만으로 놀라운 효과를 발휘하는 수법을 사용해 특별한 아름다움을 실현시킨 화가다. 대부분 그의 작품들은 유례없는 조형성으로 감탄을 불러일으키고 있다. 따라서 그림에 펼쳐진 선과 색을 아주 세심히 살펴보아야 한다.

넷째, 편지화는 '느끼는 그림'이다. 보고 읽고, 다시 본 뒤 처음으로 돌아가 그 기운을 느껴야 한다. 이중섭은 몸과 마음을 쥐어짜듯 그림에 자신을 완전히 쏟아넣었다. 따라서 작품마다 그 기운이 매우 강렬하게 뿜어져 나온다. 그러한 분위기는 관객이 느끼지 않으면 그저 그렇게 지나가기 십상이다.

*

이 책에는 편지화와 함께 그 시기에 쏟아낸 걸작들을 더불어 실었다. 비슷한 시기, 같은 지역에서 남긴 편지화와 대표작을 함께 둔 것은 이를 통해 시기 구분의 타당성을 확인하는 의미이면서 독자들로 하여금 새롭게 명작을 감상하는 즐거움을 아울러 누릴 수 있게 하기 위해서다.

*

그의 편지화와 그림 들을 펼쳐놓고 보자니 지난 세월이 순간처럼 스친다. 국립현대미술관에서 단 한 차례 이중섭 개인전도 마련하지 않았음을 환기시키며 그의 탄생 100주년을 계기로 '백년의 신화' 전시회를 제안한 것이 어느덧 10여 년 전이다. 이에 호응해준 당시 최은주 학예실장과 정성을 다해 탄생 100주년 기념《이중섭, 백년의 신화》전시를 진행한 김인혜 학예사의 모습이 선연하다.

2016년의 일이다.

비슷한 시기 '이중섭 작품 전작도록 사업단'이 출범했다. 나를 포함해 김명훈, 김미정, 김유정, 목수현, 신수경, 이은주, 전은자가 함께 했다. 사업을 진행하는 동안 이중섭이 세상을 떠난 9월 6일마다 우리는 함께 망우리 그의 묘소를 찾아 저간의 소식을 아뢰곤 했다. 사업을 마친 지 오래되었으나 지금껏 그날의 참묘는 이어지고 있다. 그러던 어느 날 함께 했던 김미정金美廷, 1964~2019이 우리 곁을 떠났다. 그가 있었다면 이 일은 그의 몫이었을 것이다. 이 책을 김미정의 영전에 올린다.

*

이 책은 2014년 출간한 『이중섭 평전』의 편집자였던 혜화1117 이현화 대표와의 인연으로 자랐났다. 이것만으로도 감사한데 일본 마이니치신문사 서울 특파원으로 와 있던 오누키 도모코大貫智子 기자가 문득 한국의 화가 이중섭에 대해 관심을 갖기 시작, 열심히 그 자취를 좇아 일본에서 펴낸 책을 미술사를 함께 공부하는 동료 최재혁이 우리말로 옮긴 『이중섭, 그 사람』과 아울러 나오는 것이라 기쁨이 더욱 크다.

*

이 책을 한창 구상하고 있을 때인 2022년 8월 13일, 제주 서귀포 이중섭 미술관 전은자 학예사로부터 야마모토 마사코 여사의 별세 소식을 들었다. 국립현대미술관에서 열린 《MMCA 이건희컬렉션 특별전 이중섭》 전시 개막일인 8월 12일 바로 다음 날인 8월 13일 세상을 떠나신 것이었다. 1956년에 이중섭이 세상을 떠난 뒤 70년 가까이 홀로 두 아들을 키우며 사시다 먼 길을 떠나신 것이었다. 할 수 있는 일은 없었다. 그저 전시를 담당한 국립현대미술관 류지연 학예관과 우현정 학예사에게 전시장 출구 쪽 공간에 빈소는 아니어도 꽃을 바치는 헌화대라도 설치하는 게 좋지 않겠냐고 제언했을 뿐이다.

그렇게 세상 떠나신 뒤 꼭 1년이 되었다. 오누키 도모코, 최재혁 두 분과 더불어 책으로나마 1주기를 추모할 수 있어 다행이지만 그것은 그것대로일 뿐, 돌이켜봐도 눈시울이 뜨거워지는 건 어찌할 수 없다. 야마모토 마사코, 한국명 이남덕 여사의 명복을 빈다.

2023년 8월 13일
고 이남덕 여사의 1주기에
최열

차례

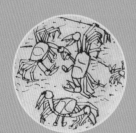

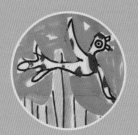

젊은 날의 이중섭과 야마모토 마사코가 함께 바라보았을 제주 서귀포 앞바다.

서장序章

1952년 6월 부산항.

서른셋의 야마모토 마사코가 다섯 살 이태현, 네 살 이태성과 함께

일본으로 떠나는 제3차 송환선에 올랐다.

부산항을 출항해 고베 항에 도착한 날은 6월 26일이었다.

"6월이었습니다. 무더운 여름이었고 부두에 주인과 양명문 선생

그리고 영진 도련님이 전송 나왔습니다.

저는 고개를 숙이고 한없이 울기만 했습니다.

가엾은 주인을, 의지할 데 없는 그 사람을

혼자 남겨두고 떠난다는 게…

언제 끝날지도 모를 전쟁터에 외톨이로 남겨 둔다는 게…."[1]

아내와 두 아이를 한꺼번에 떠나보낸 이중섭은 외톨이가 되었다.

편지화의 역사가 시작되었다.

일러두기

1. . 이 책은 미술사학자 최열이 이중섭의 편지화를 독립된 예술 장르로 여겨, 현전하는 작품을 모두 일별하고 그 시대를 나눠 의미와 내용, 조형의 형식을 탐색한 결과물이다.

2. 이 책에서 '편지화'로 정의한 작품의 수는 모두 51점이며, 각 작품에는 화가가 생전에 따로 지정한 제목이 대부분 없음으로, 저자가 새롭게 제목을 부여하였다. 이는 이 책에 함께 수록한 각 시기별 걸작들의 경우에도 동일하게 적용하되 저자의 저서 『이중섭 평전』(돌베개, 2014)의 것을 기준으로 삼았다. 제목 외에 작품의 기본정보 등 역시 그러했다. 다만, 『이중섭 평전』의 출간 후 소장처 및 제작 시기 등 변화한 사항은 새롭게 반영하였다.

3. 그밖에 이중섭 화가의 생애 및 작품 활동과 관련한 사항 역시 여러 정보가 혼재되어 있으나, 이 책에서는 저자의 저서 『이중섭 평전』(돌베개, 2014)을 기준으로 삼고, 이 책의 출간 후 추가로 밝혀진 내용을 새롭게 반영하였다. 이는 이중섭의 생애를 정리한 '부록'의 '이중섭 주요 연보'에도 똑같이 적용하였다.

4. 작품명은 홑꺽쇠표(〈 〉), 전시 및 대회명은 겹꺽쇠표(《 》), 문학 작품·신문 기사·노래와 영화 제목 등은 홑낫표(「 」), 책자와 도록 등은 겹낫표(『 』), 간접 인용문이나 당시 표기를 그대로 표시한 경우 작은 따옴표(' '), 직접 인용의 경우 쌍따옴표(" ")로 표시했다.

5. 본문의 이해를 돕거나 출처를 밝히기 위해 작성한 주석과 참고한 문헌의 목록은 책 뒤에 따로 '부록'을 구성하여 실었다. 이밖에 '부록'에는 이중섭의 주요 생애를 정리한 '이중섭 주요 연보', 이중섭의 편지화 전작을 일별할 수 있는 '한눈으로 보는 편지화', 그리고 '찾아보기' 등도 포함했다.

6. 표지 그림은 이중섭의 편지화 중 하나인 〈두 개의 복숭아 3〉(20.1×26.6, 종이에 유채, 1954상, 통영, 개인)을 채택하였다. 표지화로 이 그림을 선정한 까닭에 대해서는 면지에 별도로 그 뜻을 밝혀 두었다. 다만 그림의 일부만을 사용한 앞표지에서는 일부분 변형하여 사용했음을 밝힌다. 변형한 상태를 분명히 드러내기 위하여 원화는 뒤표지에 변형없이 수록하였다.

제1장

기원起原

낙원을 향하여

난민 이중섭, 낯선 땅 제주로

1950년 12월 전쟁터인 원산을 탈출해 미 해군 상륙 작전용 수송함인 LSTLanding Ship Tank 동방호를 타고 내려온 부산은 난민의 소굴이었다. 난리를 피해 찾아온 이 땅은 평화로운 마을이긴커녕 거의 아수라장이었다. 하루 빨리 지옥에서 벗어나야 했다.

때마침 남한 정부에서 난민들을 여러 지역으로 흩어놓는 소개疏開 정책을 펼쳤다. 이중섭은 제주도를 희망했다. 당시 허정許政, 1896~1988 사회부 장관의 말대로 제주는 낙원이라는 믿음도 있었고 또 따뜻한 남쪽 제주도에서도 더 남쪽인 서귀포는 어쩐지 더욱 따사로울 것 같아서였다.

1951년 1월 15일. 이중섭, 야마모토 마사코 부부와 두 아들 이태현, 이태성 형제가 서귀포에 도착했다. 송태주, 김순복 부부의 집 동쪽 끝 쪽방 한칸을 배정받았다. 아주 작지만 부엌까지 갖춘 보금자리라 포근했다. 주소지는 서귀포시 서귀동 512-1번지. 이 집은 오늘날 이중섭미술관 부지에 편입되어 방문객이 끊이지 않고 있다.

그들의 서귀포 시절

네 가족의 생활은 결코 풍족하지 않았다. 피난민구호본부가 지원하는 한 종교

단체가 한 달에 한 번씩 배
급해주는 쌀이며 고구마는
언제나 20일 분량이 채 못
됐다. 배급품을 먼저 장에
내다 팔고서 그렇게 만든
돈으로 값싼 보리쌀과 반찬
거리를 구입해 네 식구의
식사를 해결하는 지혜를 발
휘했다. 주인집에서 나눠주

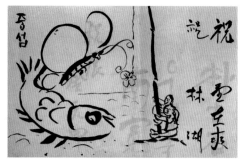

1951년 2월 18일 부산 향도다방에서 열린
이준, 박성규 2인전 방명록에 이중섭이 남긴 먹그림 휘호.

는 간장과 된장, 부부가 아이들과 함께 해변으로 나가 잡아온 게와 해초가 부족
함을 채웠다. 이들은 다시 추위가 밀려들던 그해 12월 어느 날 부산으로 떠날
때까지 그렇게 살아남는 데 성공했다.

이중섭은 가족과 함께 서귀포 쪽방을 거점 삼아 사는 동안 제주도의 동료
화가들을 만나러 다니는가 하면 배를 타고 부산에도 부지런히 다녔다. 도내에
서는 해군장교 신분으로 제주시에 머물던 화가 최영림崔榮林, 1916~1985, 『제주신
보』 기자 장수철張壽哲, 1916~1993과 어울렸고 대정읍에 살던 장리석과 그 인근 제
주도 훈련소 정훈장교로 재직 중이던 화가 최덕휴崔德休, 1922~1998와 어울려 화
투를 치거나 술을 마시곤 했다.

이중섭은 돈을 벌어온다는 핑계로도 부산을 다녀오곤 했다. 2월, 6월, 10월
세 차례였다. 첫 번째 부산 방문의 기록은 2월 18일 부산 향도다방에서 개막식
을 한 이준李俊, 1919~ , 박성규朴性圭, 1910~1994 2인전 방명록에 선명하게 남아 있다.

두 번째 방문 기록은 6월 25일 부산 초량동 국방부 정훈국 회의실에서 열
린 종군화가단 결단식 참석이다. 화가 박고석朴古石, 1917~2002의 기록에 따르면
단장 이마동李馬銅, 1906~1981은 물론 장욱진張旭鎭, 1917~1990, 손응성孫應星, 1916~1979
을 비롯한 20여 명의 참석자들 모두 군복 차림이었는데 이중섭은 유격대원 복
장을 하고서였다. 늘씬한 몸매에 수려한 얼굴의 그였으니 무척 멋있는 자태를

〈서귀포 주민 초상〉1·2·3, 각 30×19, 종이에 연필, 1951, 제주.

〈화가의 초상 1 구경꾼 1〉, 10.5×15.2, 은지, 1951, 제주, 개인.

뽐냈을 게다.

　마지막 세 번째 방문은 그야말로 돈을 벌기 위해서였다. 이중섭은 그해 10월 20일 부산극장 무대에서 개막한 작곡가 김대현金大賢, 1917~1985의 창작 오페라 「콩지팥지」에서 배우들이 쓴 콩지, 왕자, 팥지, 팥지모, 왕, 소머리, 동자, 은별선녀, 노녀, 무장, 무병, 목동, 동리백성 등의 가면 제작에 참여했다. 물론 소품 제작으로 얼마의 돈을 벌었는지 알 수 없다.

　주민들과도 교유했다. 당시 서귀포 양조장 주인 강임용은 이중섭의 후원자였다. 도움을 주었고 그 대가로 여러 점의 그림을 가져갔다. 이름을 알 수 없는 도장 가게 주인도 그랬던 모양이다. 또한 주민들이 가져온 사진을 보고 초상화도 그려주었다. 그 가운데 세 점의 〈서귀포 주민 초상〉이 전해온다.

　이중섭은 주로 집과 담장 사이 공간에서 그림을 그렸는데 그림 그릴 만한 공간이 없어서였다. 이 시절을 회상하며 그린 기록화인 은지화 〈화가의 초상 1 구경꾼 1〉을 보면 화구를 펼쳐두고 그림을 그리는 이중섭과 두 아이에 둘러싸인 야마모토 마사코가 있고, 이들을 둘러싼 담장 밖 사방에서 동네 사람들이 신기한 표정으로 구경하고 있다.

　이들 가족에게 서귀포 시절은 아주 특별한 나날이었다. 고립된 절해고도에서 난민 가족이라는 처지는 서로를 완벽한 공동체로 엮는 것이기도 했다. 서로가 서로를 바라보며 지켜줘야 했다. 넷은 하나였고 그 하나는 또 넷이었다.

생활인 이중섭, 예술가 이중섭의 제주

생활인 이중섭에게 제주는 환상의 땅이 아니었다. 가족과 함께 삶을 꾸려나가야 할 이중섭에게 이곳은 피난의 고통을 건디는 땅이었다. 부산에서 건너올 때 그리던 낙원은 없었다. 이중섭이 1954년 1월 7일 통영에서 보낸 편지 「새해 복 많이 받았는지요」에서 회고한 바에 따르면 제주 피난 시절은 '제주도 돼지처

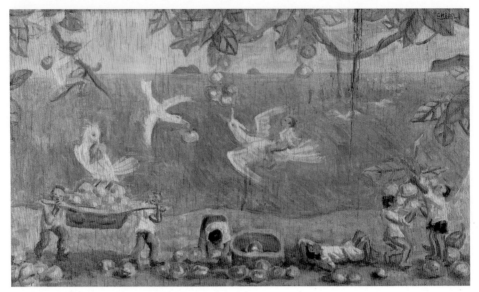

〈서귀포 풍경 1 실향의 바다 송〉, 56×92, 합판에 유채, 1951, 제주, 개인.

럼 억척으로 버티[1])는 그런 세월이었다. 전쟁의 참화로부터 피한 것이었을 뿐 여린 아내와 어린 두 아이에게 드리운 전쟁의 그늘은 그저 가혹했다.

예술가 이중섭에게 제주는 영혼을 뒤흔든 신화의 땅이었다. 표현 의지에 불타오르는 한 예술가에게 제주가 선물한 환상은 대단했다. 세계 어느 지역에서도 드문 천지창조의 신화를 지닌 섬나라 제주는 이 꿈꾸는 초현실주의 화가 이중섭에게 꿈의 낙원이었다. 비록 현실의 낙원은 없었으나 독특한 기후와 자연 풍광은 그에게 영감의 원천이었다. 바닷게와 해초 그리고 아내와 두 아이가 뒤엉킨 꿈을 꿀 때면 그곳은 낙원이었다. 강임용에게 그려준 〈서귀포 풍경 1 실향의 바다 송頌〉은 꿈꾸는 화가의 낙원을 슬프고도 아름답게 보여준다. 이와 비교하여 제주를 떠나 3년이 흐른 뒤인 1954년 통영 시절에 그린 〈도원〉桃園은[제2장 105쪽] 강건한 구조를 갖추고 있어 안정과 평화로움이 넘치는 낙원 풍경이다.

피난 전

운동도 잘하고 그림도 잘 그리는 아이

이중섭은 1916년 9월 16일 평양에서 멀지 않은 평안남도 평원군 조운면 송천리 742번지에서 아버지 이희주李熙周, 1888~1918와 어머니 안악이씨安岳李氏 사이에서 태어났다. 위로 열두 살 연상인 형과 여섯 살 연상인 누이를 둔 막내였다. 세 살 때 아버지가 세상을 떠났고 어머니 아래서 자라다가 학업을 위해 여덟 살때 평양 외가로 옮겨갔다.

1929년 평양 공립종로보통학교를 졸업하고 평양 제2고등보통학교에 응시했으나 낙방했다. 다음 해인 1930년 열다섯 살 때 평안북도 정주 오산고등보통학교에 입학했다. 2학년 때 부임해온 화가 임용련任用璉, 1901~?으로부터 미술지도를 받았다. 임용련은 당시 미국 유학을 마치고 귀국하여 아내이자 화가인 백남순白南舜, 1904~1994과 부부전을 개최할 만큼 그 명성이 높은 미술인이었다.

이중섭은 체육과 음악에도 눈부신 재능을 발휘했지만 3학년 때 동아일보사가 주최하는 제3회 《전조선남녀학생작품 전람회》에 응모하여 입선함으로써 미술가의 길에 접어들었다.

이 무렵 어머니는 함경남도 원산으로 이주했다. 일본 유학을 마치고 귀국한 형 이중석李仲錫, 1905~?은 백두상회를 개업했고 이후 굴지의 부호로 성장했다.

일본으로 유학을 떠나다, 사랑을 만나다

오산고보 시절 학생전에 모두 세 차례 입선을 거듭한 이중섭은 졸업을 앞둔 1936년 1월 일본으로 건너가 그해 봄 도쿄 제국미술학교 서양화과에 입학했다. 하지만 출석 수와 성적 미달로 정학 판정에 이어 이듬해인 1937년 3월 제명을 당하자 같은 해 4월 문화학원에 입학했다. 수줍음을 잘 타면서도 노래를 잘했고 소를 좋아하는 이중섭을 두고 당시 문화학교 교수들 사이에 '루오처럼 시커멓게 뎃상하는 조선 청년이 나타났다'는 평판이 돌았다.

1939년 생애를 결정짓는 연인을 만났다. 그해 4월, 훗날 아내가 되는 야마모토 마사코山本方子, 1921~2022가 문화학원에 입학했다. 이 운명의 만남은 한 세기를 이어갔다. 같은 해 5월 이중섭은 제2회 《자유미술가협회전》에 입선했다. 이후 1943년까지 여러 차례 입상과 출품을 거듭했다. 누구도 넘볼 수 없는 성취였다. 《자유미술가협회전》은 표현주의 및 초현실주의에 탐닉하고 있던 그에게 기회의 무대였다.

1941년에는 조선인으로서 회우會友 자격을 획득했고, 1943년에는 제4회 조선예술상(태양상)을 수상했다. 하지만 그해 8월 태평양전쟁의 막다른 골목에서 광기에 빠진 일본을 떠나 원산으로 귀향했다.

그녀와 결혼을 하다, 아이를 낳다

1945년 4월 야마모토 마사코는 한반도행을 선택했다. 죽음을 무릅써야 가능한 결정이었다. 당시 대한해협을 오가는 일본 여객선은 미군 잠수함의 공격으로 지옥의 문턱을 수시로 넘나들던 시절이었다. 그뿐만 아니라 패전을 예감한 해외 거주 일본인들이 앞다퉈 일본으로 돌아오고 있던 와중이었다. 이런 상황에서 야마모토 마사코는 이들과 달리 일본 밖으로, 한반도로, 이중섭이 있는 원산

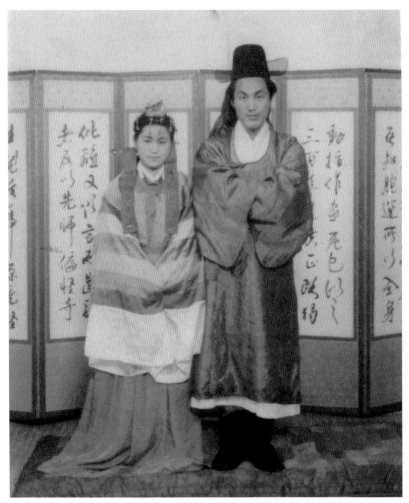

1945년 원산에서 치른 이중섭과 야마모토 마사코의 결혼식.

으로 향했다. 원산에 도착한 야마모토 마사코는 그해 5월 이중섭과 결혼했다.

1945년 8월 15일 해방의 날이 왔다. 해방 조국의 미술 건설을 위해 원산 미술협회를 조직한 이중섭은 서울과 평양을 부지런히 오갔다. 1946년 3월 원

산미술동맹 부위원장으로 취임한 이중섭은 그해 8월 제1회 《해방기념종합 전람회》에 출품했으며 10월에는 원산미술연구소를 개소, 제자 김영환金永煥, 1929-2011을 받았다. 또한 절친한 천재 시인 오장환吳章煥, 1918~1951의 시집 『나 사는 곳』의 속표지화도 그려주었다.

1947년 6월에 출간한 시인 오장환의 시집 『나 사는 곳』 속표지. 이중섭의 그림을 속표지화로 삼았다.

가정 생활도 순탄했다. 비록 1946년 첫 아들이 디프테리아로 사망했으나 1948년 이태현山本泰鉉, 1948~2016, 1949년 이태성山本泰成, 1949~ 이 연이어 태어났다.

전쟁, 피난, 그리고 부산 도착

1950년 6월 25일 일어난 전쟁은 이중섭과 그 가족을 고난으로 몰아갔다. 인민군과 미군이 번갈아가며 원산을 점령했다. 혼돈의 시절, 이중섭은 12월 6일 새벽, 어머니에게 그림을 맡기고 아내와 두 아들 그리고 조카와 친구들과 함께 남쪽으로 가는 미 해군 수송함 동방호에 올라탄다. 금방 끝날 전쟁으로 여긴 이들 모두 별다른 준비도 하지 못한 상태였다. 알 수조차 없는 미래의 그 어두운 그림자가 이들을 향해 다가오고 있었다.

동해바다 해안선을 타고 사흘 밤낮을 내려온 동방호는 12월 9일 부산에 도착했다. 난민으로 분류된 이들은 부산 감만동 피난민수용소 적기赤崎에 배치되어 짐짝처럼 부려졌다. 살을 에는 겨울날 바닷바람에 배급된 것이라고는 차마 이불이라고 부를 수 없는 거적대기 몇 개가 전부였다.

엽서화

연인과의 소통 수단

1938년 도쿄 문화학교에 입학한 야마모토 마사코는 1939년 봄부터 이중섭의 연인이 되었다. 1940년 3월에 졸업한 이중섭은 곧 연구과에 진학, 계속 학교를 다녔다. 그해 12월 방학이 되자 두 사람 모두 학교에 갈 일이 없었다.

학기 중에는 자연스럽게 만날 수 있었지만 방학 중에는 따로 약속을 잡지 않으면 만날 수가 없었다. 게다가 이듬해인 1941년 봄 야마모토 마사코가 학교를 그만두자 만나는 일은 더 어려워졌다. 연인과의 소통 수단을 고민한 끝에 이중섭이 찾은 것이 바로 엽서화였다. 엽서화의 기원이다.

이중섭은 관제엽서를 한꺼번에 여럿 구입하여 글씨를 쓰는 곳에 온통 그림을 그려 보냈다. 보내는 이의 주소는 쓰지 않았다. 이렇게 시작한 엽서화는 이후 1943년 8월 한국으로 돌아올 때까지 약 2년 8개월 동안 이어졌다. 그 기간에 과연 몇 점을 보냈는지 정확히 알 수는 없으나 훗날 1979년 미도파백화점의 미도파화랑에서 열린 《이중섭 작품전 미공개 200점》 전시 당시 야마모토 마사코가 공개한 엽서화는 모두 88점이다. 그 가운데 몇 점만 살펴보면 이러하다.

미술사의 축복, 엽서화

1940년 12월 25일자 〈소가 오리에게〉는 그해 성탄절을 맞이해 펼친 사랑의 대

서사시 첫 장면이다. 소와 오리, 물고기와 나비, 산과 강, 연꽃과 세 사람이 어울리는 세상은 낙원의 풍경이다.

1941년 4월 24일자 〈포도밭의 사슴〉은 연인을 사슴으로 의인화하여 언제나 우리는 하나라는 사실을 노래하는 사랑의 연가다. 이 작품이 걸작의 반열에 자리할 수 있는 요소는 참으로 많지만 무엇보다 바탕의 녹색, 사슴의 주황색, 그리고 마주보는 사슴 가운데 뿔이 있는 숫사슴이 고개를 돌린 시선이 다른 사슴과 한 방향을 향하는 구도는 압권이다.

4월 2일자 〈마사〉マサ는 채색이 가장 예쁜 작품이다. 푸른 바다와 주홍의 나무 그리고 초록 나뭇잎과 붉은 꽃이 이루는 색채의 대비는 곱디 곱다. 나무와 사람이 하나로 이어져 있는 신비한 형상으로 말미암아 이 세계가 요정의 나라임을 알려준다. 〈마사〉가 마사코를 뜻한다는 것은 굳이 말하지 않아도 알 수 있다.

같은 해 보낸 〈연잎과 오리〉는 연꽃 잎사귀가 매우 아름다운 그림으로, 색감이나 구도에서 최고의 걸작이다. 빠른 속도로 붓질을 한 뒤 미처 마르기 전 주름선과 점을 찍어서 번지게 함으로써 연잎과 그 줄기가 고상한 아름다움을 드러나게 했다. 잎사귀 아래에서 총총대는 듯한 오리는 물 위에 함께 떠 있는 꽃잎과 함께 귀여움을 한껏 드러낸다.

7월 3일자 〈우주 1〉은 기하학 무늬로 이루어진 신비한 기호의 세계를 그렸다. 거기에 선으로 화면을 구획하여 공간을 확장시키는데 무한 세계, 즉 우주를 보여준다. 삼각형은 이중섭, 원형은 야마모토 마사코를 상징하는 것으로도 보인다.

엽서화는 오랜 시간 본격 작품의 주변으로 여겨졌다. 이러한 관행을 깨고 나는 엽서화를 하나의 장르로 규정한 바 있는데, 이를 위해 엽서화를 열두 가지 주제로 분류해 서술한 뒤 그 의미와 가치를 다음처럼 썼다.

"이중섭의 엽서화는 미술사상 희귀한 사례이다. 공개된 사랑의 편지

〈소가 오리에게〉, 9×14, 엽서에 먹지와 수채, 1940년 12월 25일, 이건희 기증 국립현대미술관.

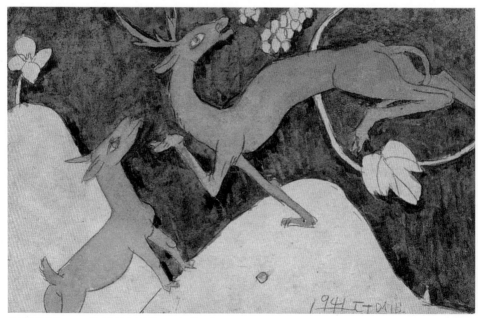

〈포도밭의 사슴〉, 9×14, 엽서에 먹지와 수채, 1941년 4월 24일, 개인.

〈마사〉, 14×9, 엽서에 수채, 1941년 4월 2일, 개인.

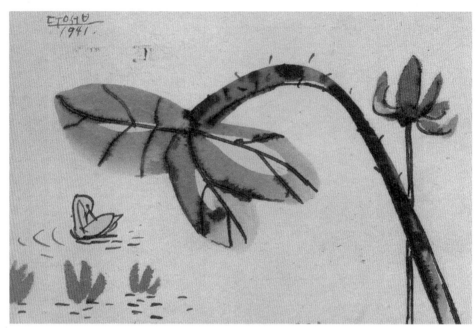

〈연잎과 오리〉, 14×9, 엽서에 수채, 1941, 개인.

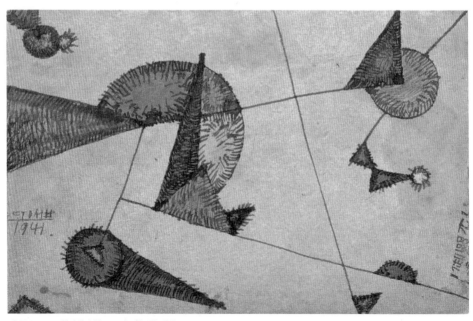

〈우주 1〉, 9×14, 엽서에 수채, 1941년 7월 3일, 개인.

야 수도 없이 많지만 이처럼 시종일관 엽서 위에 그림만으로 가득 채운 사
랑의 그림은 그 예가 없다. '사랑의 기호학'이라 부를 만한 엽서화 연작은
이중섭의 은지화 연작과 더불어 미술사의 축복이다."[2]

편지화

열풍의 시작점

이중섭 편지를 둘러싼 뜨거운 열풍은 2013년 방영한 SBS TV 드라마 「결혼의 여신」에서 시작되었다. 극중 배우들이 이중섭의 편지를 수록한 책『이중섭 편지와 그림들』[3]을 소개하자 그 책이 단숨에 베스트셀러 3위까지 뛰어 올랐다.[4]

편지의 위력은 책에만 미쳤던 게 아니다. 제주도 서귀포에 자리잡은 이중섭미술관에까지 영향을 끼쳤다. 2013년에 12만 7천 명 남짓이던 관람객은 2014년에 17만 9천 명으로 늘었고 이에 따라 관람료 수입은 1억 6천만 원, 아트상품 판매액은 1억 3천만 원으로 증가했다.[5]

이런 현상은 잠시 반짝 하고 사그라드는 대신 하나의 추세로 자리를 잡았다. 이처럼 인기가 치솟자 2015년에는 또 다른 번역자를 내세운 서간집『이중섭 편지』[6]가 출간되었고 현대화랑은 편지만을 모아《이중섭의 사랑, 가족》전시회를 개최했다.[7]

열기가 채 식지 않은 2016년 국립현대미술관에서 열린 이중섭 탄생 100주년 기념《이중섭, 백년의 신화》전시장에 편지와 봉투가 나란히 공개되자 편지화라는 표제를 내세운 전시 공간은 그야말로 인산인해를 이루었다. 관람객이 머무는 시간도 가장 길었다. 실물 편지 옆에 번역해놓은 글을 읽는 시간 탓이기도 했지만 소리를 죽인 채 흐느껴 울다보니 차마 다음 장소로 바로 옮길 수 없어서이기도 했다.

전모

1952년 6월 야마모토 마사코와 두 아들이 떠난 뒤 이중섭이 일본으로 보낸 편지의 전모는 한동안 알려진 바가 전혀 없었다. 그로부터 약 30년의 세월이 흐른 뒤인 1980년 7월 일본어로 쓴 이중섭의 편지를 시인 박재삼이 번역한 『그릴 수 없는 사랑의 빛깔까지도』8)가 세상에 모습을 드러냈다. 편지 실물이 아닌 편지의 내용을 한글로 번역한 것이다. 책에는 이중섭이 야마모토 마사코에게 써서 보낸 38통, 이태현과 이태성, 즉 두 아들에게 보낸 20통, 그 밖에 야마모토 마사코가 이중섭에게 보낸 3통, 이중섭이 원산 시절 친구 정치열鄭致烈에게 보낸 1통이 수록되었다.9)

이중섭의 편지가 이렇게라도 처음 세상에 등장할 수 있었던 건 야마모토 마사코가 1979년 미도파화랑에서 열린《이중섭 작품전 미공개 200점》전시를 계기 삼아 한국으로 가져와 출판사에 제공했기 때문이다. 당시 야마모토 마사코는 편지 실물만 보낸 게 아니라 직접 한국으로 건너왔다.10)

거주지	시기	편지 수
부산	1952년 7월~1953년 3월 초순	0
	1953년 3월 중순-7월 초순	12
일본 방문	1953년 7월 말~8월 초	0
부산	1953년 8월 중순~9월	3
통영	1954년 1월 7일~4월 28일	2
서울	1954년 6월 25일 직후~1955년 2월 20일	20
대구	1955년 3월~8월	0
서울	1955년 8월~12월 중순	1
서울-정릉	1955년 12월 중순~1956년 5월	0
서울-청량리뇌병원	1956년 6월~9월	0
총		38

『그릴 수 없는 사랑의 빛깔까지도』에 수록된 이중섭의 편지 중 야마모토 마사코가 받은 편지들11)

편지를 편지라 드러내지 못하고

편지 실물을 처음 사진 도판으로 수록한 책은 두 가지다. 첫째는 2015년 1월에 나온 『이중섭의 사랑, 가족』[12]이고 둘째는 2016년 6월에 나온 『이중섭, 백년의 신화』[13]다. 두 권 모두 같은 이름의 전시 당시 출간한 도록이다.

『이중섭의 사랑, 가족』에는 「편지, 희망의 서신」 항목에 27통의 편지 도판을 배치했는데 그중 글씨 없이 그림만으로 이루어진 작품이 2점, 나머지는 모두 삽화가 들어가 있다. 『이중섭, 백년의 신화』에는 「편지화」 항목에 14점의 편지 도판을 배치했는데 1점을 제외한 나머지는 모두 글과 그림이 함께 있다.

이렇듯 이중섭이 남긴 편지화는 글씨 없이 오직 그림으로만 이루어진 것과 일부, 문자가 조형 요소의 기능을 하는 '그림편지' 그리고 글씨를 쓴 편지지 여백에 그림을 그려넣음으로서 글씨와 그림이 뒤섞인 '삽화편지'로 나누어볼 수 있다. 두 가지 모두 그림이라는 요소가 들어가 있지만 글씨의 있고 없음이라는 차이, 문자의 조형적 기능 차이가 있다.

꽤 오랜 시간 편지화는 통신 수단으로서의 '편지'가 아니라 순수 회화로서의 '작품'으로 여겨졌다. 그 이유는 매우 단순하다. 판매를 염두에 둔 소장자, 화상들로서는 이 작품을 편지가 아니라 작품으로 분류해둬야 더 좋은 가격에 판매할 수 있었다. 게다가 연구자들로서는 작품이라고 했을 때 그것을 예술성 평가의 대상으로 삼을 수 있었다. 따라서 편지화 가운데 글씨가 없거나 적은 '그림편지'는 오랜 시간 모두 작품으로 분류했고, 심지어 '삽화편지'는 온전히 그림으로만 보일 수 있게 글씨 부분을 두꺼운 종이로 가리기도 했다.

세상에 모습을 드러낸 최초의 순간

편지화의 처음 등장은 1972년 3월 현대화랑에서 열린 《15주기 기념 이중섭 작

품전》전시장에서다. 작품 제목은 〈부부〉였다.[제2장 81쪽] 크레파스로 닭 두 마리를 그린 뒤 물감으로 칠해 독특한 효과를 냈다. 화폭 하단 왼쪽에는 'ㅈㅜㅇㅅㅓㅂ'이란 서명이 있고 상단 왼쪽에는 '남덕군'이라는 글씨가 있다. '남덕군'이란 글씨는 이중섭의 글씨가 아니지만 이중섭이 일본에 보낸 편지화라는 사실을 알려주는 흔적이다. 또한 무엇보다도 작품 양쪽에 접힌 자국이 나 있다. 편지봉투에 넣을 때 생긴 흔적이다.

그런데 당시에 펴낸 전시 도록 『이중섭 작품집』을 보면 소장자가 아내 야마모토 마사코가 아니라 조카 이영진이다. 1972년 전시회 개최 이전 언젠가 야마모토 마사코의 손에서 이영진의 손으로 옮겨갔고 이영진은 이를 자신의 소장품으로 내놓은 것이다.

〈부부〉라는 제목은 졸저 『이중섭 평전』이 부여한 〈닭 5〉로 바꿔 부르겠다. 닭을 소재로 한 비슷한 도상의 작품이 여럿인데 어떤 것은 '부부'지만 또 어떤 것은 '투계'라는 식으로 붙였기 때문에 혼란스럽다. 따라서 닭으로 통일하고 구분하기 쉽도록 번호를 부여했다.

두 번째 편지화의 등장은 1979년 미도파화랑에서 열린 《이중섭 작품전 미공개 200점》 전시에서였다. 〈애들과 물고기와 게〉란 제목을 붙인 이 편지화는 선묘로 두 명의 아이와 게, 물고기를 그려넣고 그 위에 수채 물감을 칠했다.[제3장 152쪽] 화폭 하단 오른쪽에는 'ㅈㅜㅇㅅㅓㅂ'이란 서명이 있고, 화면 밖 아래 왼쪽 구석에 '태현군', 오른쪽 구석에 'No. 10'이란 글씨가 있다. 이 글씨들은 이중섭이 아닌, 분류를 위해 다른 누군가가 써넣은 것이다. 작품의 위 아래로는 접힌 자국이 있다. 편지봉투에 집어넣을 때 생긴 흔적이다.

이 작품도 닭처럼 유사 도상이 여럿이다. 따라서 통일성을 기하기 위해 역시 『이중섭 평전』에서 부여한 〈해변을 꿈꾸는 아이〉로 바꾸고 구별하기 쉽도록 번호를 붙여 〈해변을 꿈꾸는 아이 4〉로 부르겠다. 이 당시까지만 해도 이는 편지가 아닌 회화 작품으로 여기고 있었다.

편지화, 하나의 장르가 되다

편지화를 비로소 미술의 한 장르로 인식한 해는 2005년이다. 그해 5월 삼성미술관리움에서 열린《이중섭 드로잉: 그리움의 편린들》전시장에서였다. 그 전까지 드로잉이나 스케치로 분류해오던 것 가운데 편지로서의 요건을 갖춘 그림을 골라내 편지화라는 용어를 붙이고, 이 전시에서 처음으로 편지화란 항목을 마련해 다수의 작품을 배치했다. 편지화라는 독립된 미술 장르가 탄생하는 순간이었다.

다만 당시 전시장에서는 편지화는 23점에 스케치와 드로잉을 합해 34점을 묶어두었다.[14] 편지화는 '드로잉과 유화' 항목에도 1점 배치되었다. 같은 편지화인데 항목이 뒤섞인 까닭은 구분이 애매해서였다. 그림편지 가운데 우편으로 일본에 보낸 것은 편지화, 비슷하지만 우편으로 보내지 않고 누군가에게 팔거나 선물한 것은 드로잉으로 분류했다. 말하자면 편지봉투에 담아 우편으로 일본에 보냈느냐의 여부로 편지화의 요건을 적용한 것이다.

편지봉투에도 깃든 예술의 세계

1979년 야마모토 마사코가 편지는 물론 그 편지를 담고 있는 편지봉투까지 한국으로 가져왔다. 실물을 일반에 공개하지는 않아 편지와 그 봉투에 쓴 글자의 구성 및 필체는 오랫동안 알려질 수 없었다.

그로부터 37년이 흐른 뒤인 2016년 국립현대미술관에서 열린《이중섭, 백년의 신화》전시장에서 비로소 편지는 물론 편지봉투까지 공개되었다. 무엇보다 눈길을 끈 것은 편지봉투다.

종이봉투 위에 잉크를 듬뿍 찍은 철필로 단숨에 글씨를 썼다. 필치는 익숙하고 대담하게 내리치듯 강건하다. 필획은 직선이고 선은 두께의 변화가 거

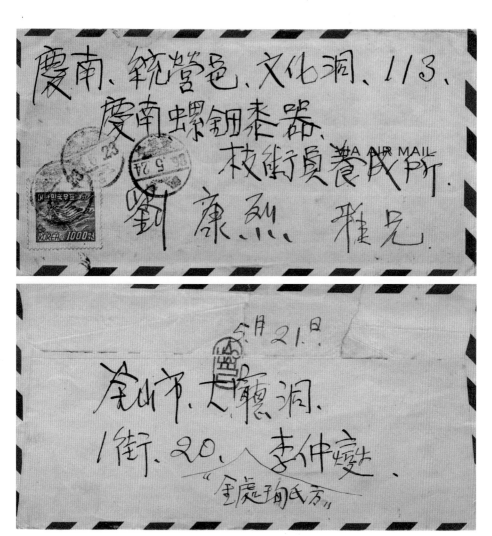

慶南、統營邑、文化洞、113、

慶南螺鈿泰器、

枝術員養成所、

劉 康烈 雅兄.

KOREA 1000

A AIR MAIL

5月21日.

釜山市、大廳洞、

1街、20、 李仲燮

"金慶珀氏方"

1953년 부산에 거주하던 이중섭이 통영의 유강렬에게 보낸 편지봉투의 앞뒷면으로 5월 24일자 소인이 찍혀 있다.
유강렬 기증 국립현대미술관.

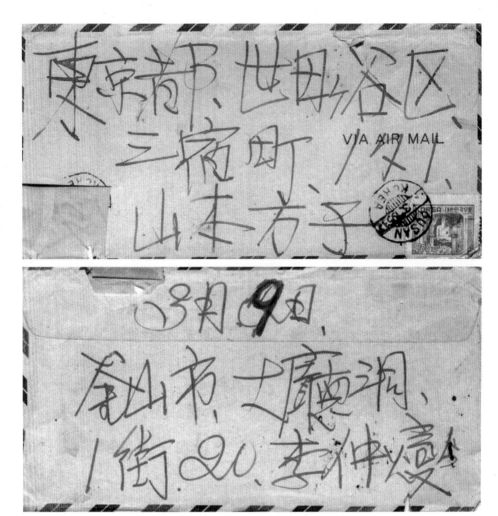

1953년 무렵 부산에 거주하던 이중섭이 도쿄의 야마모토 마사코에게 보낸 편지봉투의 앞뒷면. 개인.

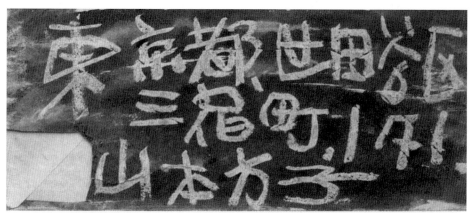
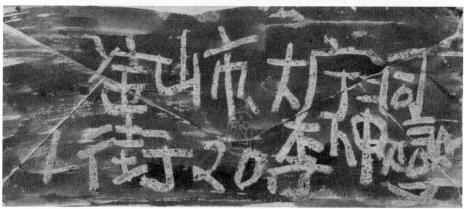

1953년 무렵 부산에 거주하던 이중섭이 도쿄의 야마모토 마사코에게 보낸 편지봉투의 앞뒷면. 개인.

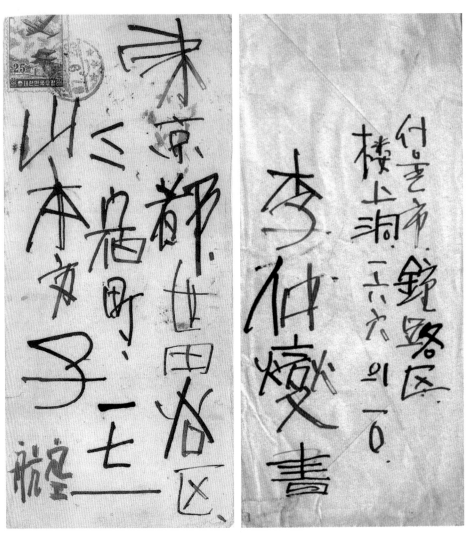

1954년 7월 이후 서울에 거주하던 이중섭이 도쿄의 야마모토 마사코에게 보낸 편지봉투의 앞뒷면. 개인.

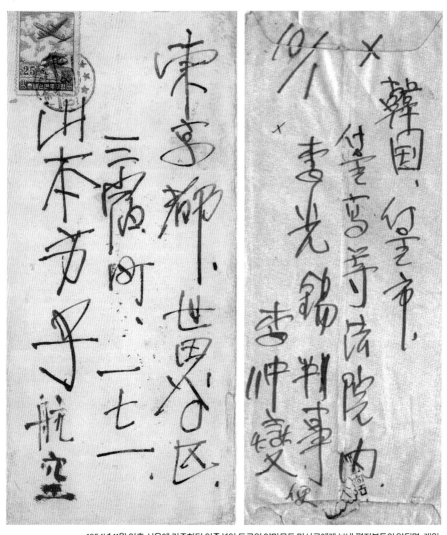

1954년 11월 이후 서울에 거주하던 이중섭이 도쿄의 야마모토 마사코에게 보낸 편지봉투의 앞뒷면. 개인.

의 없으나 강약이 뚜렷하고 또한 속도감 넘치는 사선 획으로 말미암아 동세가 거세차다. 구성은 커다란 변화가 없지만 사각 공간을 충실하게 채웠고 안정감을 살리려는 의지가 돋보인다. 자신만만하고 멋진 데다 여전히 강건하다는 사실을 전달하기 위한 조형 의도가 엿보인다.

흰색 크레파스로 굵게 글씨를 쓰고서 그 위에 수채 물감을 바른 봉투는 이중섭이 편지봉투도 화폭으로 의식하고 있음을 보여준다. 이런 사실을 고려하면 이중섭의 편지봉투는 하나의 예술이다. 필치와 필획, 구성은 물론이고 조형 의도가 살아 있는 이중섭의 편지봉투는 이중섭만의 서법 예술이 아닐 수 없다. 학창 시절 도쿄에서 야마모토 마사코에게 보낸 엽서화의 뒷면도 예외는 아니다.

탄생 배경

일본으로 떠난 아내와 아이들

피난지 서귀포에서 언제까지 살 수는 없었다. 고향으로 돌아갈 수 없는 이들에게 선택지는 다시 부산이었다. 1951년 12월 서귀포에서 부산으로 이주한 이중섭 가족은 오산학교 후배 김종영金種英의 범일동 판잣집 한칸을 얻어 입주했다. 생활은 마사코 집안에서 보내오는 원조금으로 지탱했다. 하지만 그것만으로는 빠듯했다. 이중섭은 범일동 항만 창고에 일자리를 얻어 생계를 해결하곤 했지만 부두 노동자 일이 그리 쉽지 않았다. 그나마도 미군 헌병에게 구타를 당하던 껌팔이소년을 구해내는 활극을 전개한 덕분에 병원 신세를 져야 했고 범일동 항만 창고에서의 일감마저도 잃고 말았다.

서귀포에서 부산으로 되돌아온 지 꼬박 6개월 만인 1952년 6월 야마모토 마사코는 두 아들과 함께 일본인 난민수용소에 들어갔다. 일본으로 가기 위해서였다. 생활고에 시달린 데다 폐결핵에 걸린 야마모토 마사코가 두 아들을 데리고 먼저 일본으로 가기로 했다. 당장은 이중섭과 헤어질 수밖에 없는 선택이었다. 일본에서 사망한 아버지의 유산 상속 절차를 밟으라는 통지서를 받기도 했지만, 폐결핵에 시달리는 몸과 어린 두 아들을 건사하기 위한 결단이었다.

장인어른의 사망 통지서에 이어 유산 상속 통지서를 받아 쥔 이중섭은 아내 야마모토 마사코와 함께 일본으로 갈 수 있는 도항증 발급을 위해 인맥을 동원하는 한편 행정기관을 드나들었다. 이때 작성한 이력서인 전말서顚末書에는 북조선미술동맹에 가입한 적이 있으나 '국군 북진으로 원산신미술가협회 회

1952년 일본으로 가는 도항증 발급을 위해 이중섭이 작성한 이력서인 전말서.

장이 되었다'고 밝힘으로써 이른바 '전향'했음을 특별히 강조하고 있다. 대한민국 정부로부터 인정받기 위한 필사의 몸부림이었다. 그러나 실패했다. 전쟁 중인 데다 일본과 국교가 단절된 상황에서 고위급 권력자의 지원이 없으면 아무것도 받을 수 없는 처지였기 때문이다. 아내와 두 아들은 일본인 난민수용소에 입소한 뒤 곧장 일본으로 떠나는 송환선에 몸을 실었다.

기원

이중섭의 편지화는 어떻게 태어난 것일까. 그 계기는 두말할 나위 없이 가족과 이별이지만 이별 뒤 곧장 편지화를 보낸 건 아니다. 편지화는 이별 뒤 1년 2개월이 흐른 뒤에야 등장한다. 이를 말해주는 건 1953년 8월 중순의 편지 「나만의 살뜰한 사람이여」의 다음 문장이다.

"다음부터는 꼭 재미있는 그림을 넣어서 태현, 태성이에게 보내겠소."[15]

한 달 뒤인 9월에 보낸 「나의 멋진 현처」에서는 다음처럼 썼다.

"이제부터는 반드시 편지를 보낼 때마다 그림을 그려 함께 보내겠소. 분명히 약속하겠소. 이 편지와 함께 그림도 보낼 테니 셋이서 사이좋게 보아주오."[16]

홀로 지내던 부산에서의 생활을 뒤로 하고 통영으로 떠나기 전 처음으로 그림으로 그린 편지를 보내기 시작했고 그 주제는 가족의 생활이었다. 같은 편지 「나의 멋진 현처」에는 다음과 같은 문장이 있다.

"잠들기 전에는 반드시 그대들을 생각하고…… 태현, 태성, 남덕, 대향, 네 가족의 생활…… 융화된 기쁨의 장면을 그린다오."[17]

이중섭에게는 네 가족이 함께 하는 것이 간절했고, 그것만이 유일한 기쁨이었다. 현실에서는 불가능했으나 그림으로는 가능했다. 그렇게 탄생한 첫 번째 편지화가 바로 〈서귀포 게잡이〉다.[그림편지 1] 이 작품은 바닷게 신화의 탄생을 알리는 첫 작품이라는 의미로서도 각별하다. 가족과 이별하자 그 쓸쓸함은 이루 말할 수 없었다. 그 마음을 담아 보낸 것이 바로 〈서귀포 게잡이〉다.[18] 마음을 다한 증거는 그림에만 담겨 있지 않다. 화폭 중단 왼쪽에 '이중섭'이란 인장과 '대향'이란 서명을 정성스럽게 한 것을 보면 그 애절한 마음을 느낄 수 있다. 서귀포 앞바다를 배경으로 설정한 이 편지화는 네 가족이 어떻게 게와 한 가족이 되었는가를 담았다.

먼저 화폭 상단에 뾰족한 섶섬과 납작한 문섬을 그림으로써 모든 것의 시작이 서귀포였음을 천명한다. 화폭 중앙을 풍만하게 채우고 있는 포획망은 열한 마리의 게와 두 아이가 마음껏 놀 수 있는 공연 무대다. 게가 아이들보다 몸집이 훨씬 크지만 신기하게 무섭지 않다. 오히려 흥겹고 신난다. 하단 오른쪽

[그림편지 1] 〈서귀포 게잡이〉, 35.5×25.3, 종이에 잉크, 1952하, 부산, 개인.

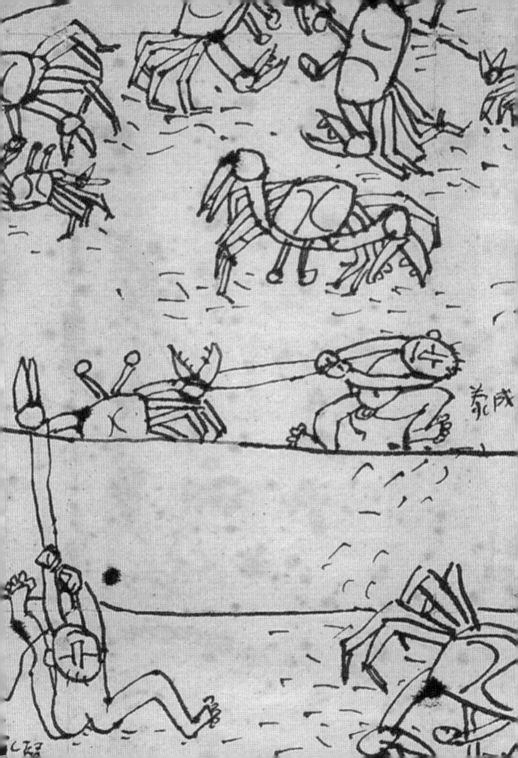

에는 아빠와 엄마가 두 아들을 흐뭇하게 바라보고 왼쪽에는 어미 게가 거품을 뿜어대며 어린 게들을 지켜본다. 아이들과 게들의 축제 놀이를 구경하는 관객처럼 보인다.

그의 예술 세계로 들어온 바닷게

이쯤에서 궁금증이 인다. 왜 바닷게였을까. 그 답을 구해보기로 하자. 서귀포 시절 이들 가족에게 바닷게는 부족한 식량을 채워주는 육신의 양식이었다. 밥상에서 떨어질 날이 없던 식량이었다. 동시에 화가 이중섭에게 바닷게는 그림의 소재였다.

서귀포 시절 바닷게는 들소와 함께 이중섭 예술 세계의 중심으로 깊이 파고들어왔다. 게다가 뜻하지 않은 가족과의 이별로 이중섭에게 바닷게는 단순한 소재에서 나아가 가족과 연결해주는 매개였다. 그렇게 바닷게는 이중섭의 예술 세계에서 들소와 더불어 신화가 되었다. 이별의 시간이 길어질수록, 서로의 거리가 멀어질수록 게는 이중섭에게 영혼의 매개, 다시 말해 영매처럼 신성한 동물로 격상되어갔다.

이별 이후 첫 번째 보낸 편지화 〈서귀포 게잡이〉에 등장하는 바닷게는 심상치 않다. 화폭 중단에 휘장을 친 포획망 안으로 게들이 엄청나게 모여드는 장면부터 우리의 상식을 뛰어넘는다. 태현이와 태성이도 게나 되는 듯 포획망 안에 있다. 게들끼리도 어미와 아이가 뒤엉킨다. 바라보고 있노라면 어느 순간 사람과 게의 구별이 사라진다. 화폭 하단 오른쪽에는 이중섭과 야마모토 마사코가, 그 반대편 왼쪽에는 거대한 게 한 마리가 저 구별 없는 혼융의 세계를 지켜보고 있다. 이중섭은 자기 안으로 바닷게를 받아들였고 게는 이중섭의 예술세계 속에서 가족을 상징하는 신성한 존재로 다시 태어났다.

〈서귀포 게잡이〉 전시 도록 변천사

〈서귀포 게잡이〉는 1979년 미도파화랑에서 열린《이중섭 작품전 미공개 200점》전시장에 〈서귀포의 추억〉으로 처음 나왔다. 당시 전시 도록『대향 이중섭』에 실린 흑백 도판에는 단 한 글자의 글씨도 없고 접힌 자국 선도 전혀 보이지 않는다. [19]

같은 작품이 7년 뒤인 1986년 호암갤러리에서 열린《30주기 특별기획 이중섭전》전시장에 다시 나왔다. 당시 전시 도록『30주기 특별기획 이중섭전』에 실린 도판에는 '태현, 태성, 그리운 제주도 풍경, 엄마, 아빠' 등의 글씨가 여기저기 흩어져 있다. 게다가 접힌 자국 선 두 개와 습기를 먹어 쭈굴거리는 주름이 화폭 전체에 번져 있다. [20]『대향 이중섭』의 흑백 도판에 없던 글씨와 자국, 주름이 등장한 것이다.

도록만 놓고 본다면 1979년에 없던 부분이 1986년에 생겼으니, 그 사이 누군가가 글씨를 써넣은 것처럼도 보인다. 하지만 그렇지 않다.『대향 이중섭』의 편집자가 사진 도판에서 글씨와 흔적을 모두 지운 뒤 실은 것이다. 그때만 해도 이런 일은 매우 흔했다. 도록 인쇄 전 사진에서 불필요한 흔적을 지우고 깨끗하게 다듬어 인쇄를 하곤 했다. 이런 기술적인 처리로 인해 그림의 원본과 도록에 실린 도판의 상태가 일치하지 않은 일이 꽤 있었다.

이와 달리 1986년 호암갤러리 전시 도록『30주기 특별기획 이중섭전』은 컬러 원본을 손대지 않고 그대로 인쇄했기 때문에 원본의 글씨와 흔적들이 아주 뚜렷하게 드러나 있다.

같은 작품이 그로부터 14년이 흐른 1999년 갤러리현대에서 열린《이중섭 특별전》전시장에 다시 나왔다. 이때의 도록『이중섭』에는, 화폭을 3등분하는 세로 선 두 개가 흐릿하게나마 남아 있긴 했지만, 쭈굴거리는 주름들은 대체로 사라진 채 매끄럽게 펼쳐진 모습으로 등장했다.

또 다시 그로부터 6년이 지난 2005년 삼성미술관리움에서 열린《이중섭

1979년 미도파화랑에서 열린
《이중섭 작품전 미공개 200점》 전시 당시
도록에 실린 〈서귀포의 게잡이〉로,
글씨와 선, 주름을 모두 지워 접힌 자국이
보이지 않는다.
작품명은 〈서귀포의 추억〉이었다.

1986년 호암갤러리에서 열린
《30주기 특별기획 이중섭전》 전시 당시
도록에 실린 〈서귀포의 게잡이〉로,
접은 선 두 개와 쭈굴대는 주름이 선명하다.
작품명은 〈제주도 풍경〉이었다.

1999년 갤러리현대에서 열린
《이중섭 특별전》전시 당시 도록에 실린
〈서귀포의 게잡이〉로, 주름이 사라지고
두 개의 선이 흐릿해졌다.
작품명은 〈그리운 제주도 풍경〉이었다.

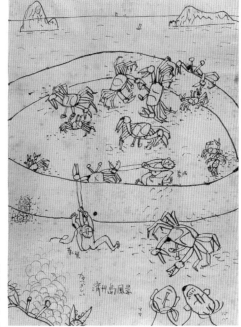

2005년 삼성미술관리움에서 열린
《이중섭 드로잉 : 그리움의 편린들》전시 당시
도록에 실린 〈서귀포의 게잡이〉로,
접은 선과 주름이 거의 다 제거되었다.
작품명은 〈제주도 풍경〉이었다.

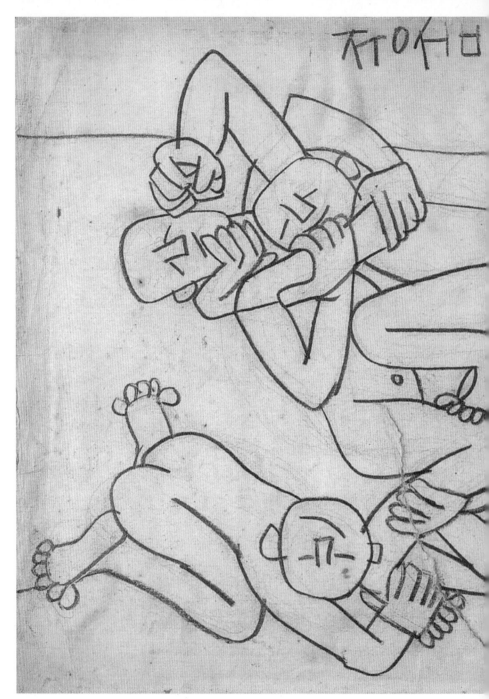

[그림편지 2] 〈가족과 비둘기〉, 31.5×48.5, 종이에 연필, 1952~1953, 부산, 개인.

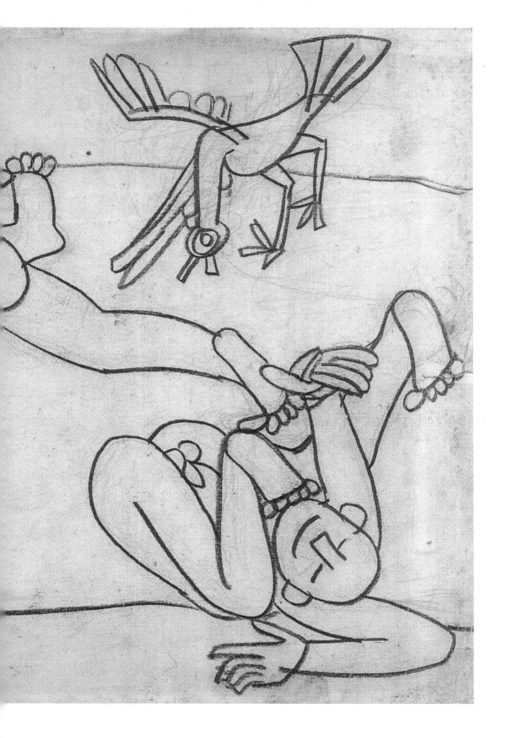

드로잉: 그리움의 편린들》 전시 당시 동명의 도록에는 그 접힌 선이 거의 다 사라진 모습으로 등장했다.

〈서귀포 게잡이〉의 화면은 종이 재질인데 편지봉투에 넣기 위해 접은 선 자국이나 이후 보관 과정에서 생긴 쭈굴이 주름은 저절로 사라지지 않는다. 일반인들은 그저 깨끗한 종이 사이에 넣은 뒤 여러 권의 무거운 책으로 눌러놓는 방법을 취할 수밖에 없는데 이렇게 해서는 약간의 교정이 이루어지는 정도일 뿐이다. 따라서 귀중한 가치가 있는 미술품은 전문가에게 수복보존 처리를 의뢰한다. 전문가는 다양한 기술을 동원해 습기나 얼룩을 비롯한 여러 이물질을 제거하고 압력을 가해 펼친다. 〈서귀포 게잡이〉 역시 도판의 변천 과정에서 아주 선명하게 나타나는 바처럼 수복보존 처리 전문가의 손길을 거쳤음을 확인할 수 있다.

가족도의 기원

편지화는 이어졌다. 두 번째인 〈가족과 비둘기〉는[그림편지 2] 〈서귀포 게잡이〉와 비슷한 때 보낸 것으로 여겨진다. 작품 제목은 처음에는 〈네 어린이와 비둘기〉로 알려졌지만 그 내용으로 보아 〈가족과 비둘기〉로 바꿔야 한다. 얼핏 보기에 네 명의 아이 같지만 아이와 어른이 각각 두 명씩이다. 두 사람은 성기를 노출시켰고 또 다른 두 사람은 성기가 보이지 않는 자세를 취하고 있다. 성기가 노출된 두 사람은 아들 이태현과 이태성이다. 성기가 안 보이는 두 사람 가운데 위쪽 인물은 이중섭 자신, 그 아래에서 위쪽 인물의 발을 부여잡은 채 엎드려 있는 인물은 야마모토 마사코다.

큰아들 태현이는 이중섭의 몸에 달라붙어서 제압하고 있고 야마모토 마사코는 이중섭의 한쪽 다리를 붙잡아 태현이를 돕고 있으며 작은아들 태성이는 태현의 발을 받쳐주고 있다. 그러니까 아내와 두 아들이 한편이 되어 이중

섭과 씨름을 하는 장면이다. 이들을 향해 날아들어온 비둘기가 구경났다는 표정으로 지켜보고 있다.

가족을 보낸 뒤 행복했던 시절을 떠올리던 이중섭은 그 장면을 이렇게 그려 일본으로 보냈다. 잊지 말자는 뜻을 담아서였다. 그런데 그림의 크기가 상당히 크다. 〈서귀포 게잡이〉의 한 변이 35.5센티미터인데 비해 〈가족과 비둘기〉는 한 변이 48.5센티미터나 된다. 그러나 크기와 관계없이 〈가족과 비둘기〉는 추억의 가족이라는 소재와 헤어진 가족에 대한 그리움으로 가득 차 있음을 생각할 때 그들에게 보내려고 그린 편지화로 보기에 충분하다. 실로 벌거벗은 네 명의 가족이 뒤엉킨 이런 구도는 이후 하나의 전형으로 우뚝 섰음으로 〈가족과 비둘기〉는 이중섭 가족도의 기원이 되었다.

부산에 홀로 남아

범일동, 은지화의 창안

1951년 12월 서귀포에서 부산으로 이주한 뒤 이중섭은 마땅한 일자리를 구하지 못했다. 부산 광복동 다방가를 전전하던 중 삽화 수입이 꽤 괜찮다는 정보를 듣고 녹원다방에서 백영수白榮洙, 1922~2019로부터 삽화 기술을 배웠다. 녹원다방은 1952년 1월 김환기金煥基, 1913~1974와 남관南寬, 1911~1990의 2인전, 같은 해 2월 백영수 개인전이 열리기도 했던 곳이다. 삽화 기술을 익힌 이중섭에게 그무렵 대구에 있던 시인 구상具常, 1919~2004은 자신의 시사평론집『민주고발』장정과 삽화를 주문하기도 했다.

그렇지만 오래지 않아 같은 해인 1952년 3월 제4회《대한미술협회전》, 제4회《종군화가미술전》등에 작품을 출품함으로써 이중섭은 화가 본업으로도 복귀했다. 여기에서 그는 한걸음 더 나갔다. 삽화를 그리곤 하던 그무렵 삽화 도구인 철필과 물감을 담배 포장지인 은지에 적용함으로써 인류 역사상 최초로 은지화銀紙畵를 창안해낸 것이다. 새로운 세상이 열리는 듯했다.

은지화를 가리켜 "작가의 창의성으로 봐서도 실로 매혹"[21]을 주는 전혀 새로운 미술 종류라고 평한 당대 미술평론가 미국인 아더 J. 맥타가트Arthur J. McTaggart, 1915~2003는 1955년 1월 미도파화랑에서 열린《이중섭 작품전》에서 구입한 은지화〈도원 2 천도와 꽃〉,〈도원 3 사냥꾼과 비둘기와 꽃〉,〈신문 읽기〉등 세 점을 미국 뉴욕근대미술관 모마MoMA에 기증하겠다고 했고, 모마는 이를 받아들여 소장하기로 결정했다. 20세기 한국인의 작품으로는 최초의 일이었

이중섭이 시인 구상의 주문으로 그린 『민주고발』 삽화의 밑그림들.

다. 이중섭은 살아생전 그 소식을 듣지 못했다.

20세기 미술비평 및 근대미술사학의 태두 이경성李慶成, 1919~2009은 은지화를 "새로운 형식의 작품"[22]으로 규정했다. 은지화는 이전에 없던 새로운 재료, 기법, 형식으로 이룩한 미술사상 최초의 장르였다.

이중섭이 은지화를 처음 시도한 시기와 지역에 관해서는 여러 가지 설이 있다. 대체로 1951년 제주 시절에서 1952년 부산 시절 사이를 거론하는데, 1952년 7월 가족과의 이별 직후 부산의 다방에서라는 것이 가장 가장 유력한 설이다.[23]

모마 소장품은 2016년 국립현대미술관에서 열린 《이중섭, 백년의 신화》 전시장에서 처음으로 세상에 공개되었다. 전시를 위해 모마에서 대여해온 것이다.

네 명의 아이와 복숭아가 뒤엉켜 있는 〈도원 2 천도와 꽃〉과 〈도원 3 사냥 꾼과 비둘기와 꽃〉은 둘 다 자연과 인간이 혼연일체가 되는 몽유도원夢遊桃源의 세계를 그린 작품으로, 들소와 새와 나비, 복숭아와 꽃, 나무와 잎새 그리고 두 명의 어른과 세 명의 어린이가 뒤엉켜 있다. 화면 오른쪽 하단에 야마모토 마사코가 상반신을 드러낸 채 누워 있고 그 바로 위엔 이중섭이 커다란 복숭아를 야마모토 마사코 배 위에 얹어두고 있으며 이중섭 등 위로 아이가 복숭아를 들고 있다. 화면 왼쪽 하단에는 활을 든 아이가 들소의 등 위에 올라타고 앉아 새를 겨냥하고 있고 그 옆의 아이는 등에 가방을 맨 채 활에 맞아 떨어지는 새를

〈도원 2 천도와 꽃〉, 8×14.4, 은지, 1954하, 서울, 미국 뉴욕근대미술관 모마.

〈도원 3 사냥꾼과 비둘기와 꽃〉, 8×14.4, 은지, 1954하, 서울, 미국 뉴욕근대미술관 모마.

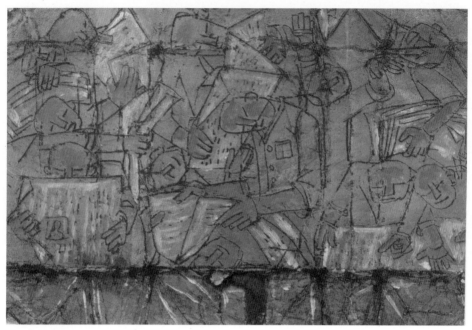

〈신문 읽기〉, 9.8×15, 은지, 1954하, 서울, 미국 뉴욕근대미술관 모마.

받아들고 있다.

등장인물들 모두 정장 차림으로 각자 사각형 신문을 펼쳐들고 있는 〈신문 읽기〉는 현실의 풍속을 다루었다는 점에서 이중섭의 다른 은지화에서 볼 수 없는 소재를 선택한 작품으로 꼽힌다. 또한 얼굴과 손에 칠한 피부색과 신문에 칠한 흰색이 선명하게 남아 있어 그 기법을 파악할 수 있다는 점에서도 매우 중요한 의미를 지닌다. 신문을 보는 어른과 배달을 하는 아이들을 뒤섞은 구성은 이중섭이 현실에서 일어난 사실이 아닌 현실을 뛰어넘는 몽상 세계를 그린 것임을 알려준다.

또 다른 은지화 〈화가의 초상 2 구경꾼 2〉는 1979년 미도파화랑에서 열린 《이중섭 작품전 미공개 200점》 전시장에서 처음 공개되었다. 이중섭이 커다란 화폭을 펼쳐놓고 그림을 그리는데 야마모코 마사코와 태현, 태성 그리고 동네 사람들까지 화폭을 둘러싼 채 신기한 듯 구경하는 모습이다.

이처럼 자신이 그림을 그리는 화가의 초상을 주제로 한 것은 앞에서 살펴본 〈화가의 초상 1 구경꾼 1〉[제1장 20쪽] 등의 은지화와 회화를 포함해 모두 11점이다.[24] 화가의 초상 연작은 그림 속의 그림이라는 점이 가장 재미있다. 또한 그 화폭의 경계가 분명한데도 안쪽의 사람이나 바깥 쪽 사람들이 화폭 안팎을 마구 넘나든다. 그림 안과 밖의 구분은 아예 없는, 현실과 몽환의 경계를 철폐하는 이중섭의 세계관이 이렇게 드러나고 있다.

그러나 빛이 있으면 그늘이 지는 법. 야마모토 마사코가 두 아들을 데리고 일본으로 떠난 것도 바로 이 무렵이었다. 가족을 모두 떠나 보낸 이중섭은 외톨이가 되어 부산에 홀로 남았다.

〈화가의 초상 2 구경꾼 2〉, 10.2×15.2, 은지, 1954하, 서울, 개인.

영도를 거쳐 문현동으로

가족이 모두 떠난 뒤 1952년 10월 이중섭은 화가 황염수黃廉秀, 1917~2008의 소개로 영도에 있는 대한경질도기회사 공장에 다니고 있던 김서봉金瑞鳳, 1930~2005과 함께 두 달을 지냈다.

그렇다고 손을 놓고 있던 건 아니었다. 이중섭은 같은 해 11월 월남미술인회 창립에 참가, 대구와 부산에서 열린 《월남화가 작품전》에 작품을 출품했으며 12월에는 손응성·한묵韓默, 1914~2016·박고석·이봉상李鳳商, 1916~1970과 함께 제1회 기조전其潮展을 창립, 부산 루네쌍스다방에서 열린 창립전에 작품을 내기도 했다.

1952년 12월 중순께에는 남구 문현동에 있던 박고석의 판잣집으로 거처를 옮겨 이후 약 3개월을 보냈다. 이 시절 이중섭은 미군부대 함정에 기름을 친다거나 부두노동자로 그 겨울을 견뎌나갔다. 문현동에서 살던 1953년 3월 초순 편지「나의 귀엽고 소중한 남덕군」에 밝혀둔 그 무렵은 무척이나 춥고 배가 고팠다.

"지금까지 나는 온갖 고생을 해왔소. 우동과 간장으로 하루 한 끼 먹는 날과 요행으로 두 끼 먹는 날도 있는 그런 생활이었소. 열흘쯤부터는 심한 기침으로 목이 쉬고 상당히 몸이 피곤한 상태요.

지난겨울에는 하루도 옷을 벗고 잘 수가 없었고 최상복 형이 갖다 준 개털 외투를 입은 채 매일 밤 새우잠이었소. 불을 땔 수 없는 사방 아홉 자尺 냉방은 혼자 자는 사람에겐 더 차가와질 뿐 조금도 따뜻한 밤은 없었소. 거기다가 산 꼭대기에 지은 하꼬방一房이기 때문에 거센 바람은 말할 나위가 없소.[25] 춥고 배고픈, 그런 괴로운 때는….[26]"

진해와 통영 여행

1953년 3월 조각가 윤효중尹孝重, 1917~1967의 초대로 이중섭은 김환기, 백영수와 더불어 여행길에 올랐다. 당시 윤효중은 진해에서 이순신 장군 동상을 제작하고 있었다. 또한 진해에는 월남화가 유택렬劉澤烈, 1924~1999이 생계 수단으로 경영하는 칼멘다방이 있었다. 음악가 윤이상尹伊桑, 1917~1995, 시인 유치환柳致環, 1908~1967, 서정주徐廷柱, 1915~2000, 김춘수金春洙, 1922~2004 등이 드나들던 문화 사랑방이었다. 이중섭은 이곳이 좋았다.

진해에 이어 이웃 통영으로 건너간 이중섭은 4월 5일부터 중앙동 성림다방에서 유강렬劉康烈, 1920~1976, 장윤성과 더불어 3인전을 연 뒤 다시 진해로 돌아와 4월 13일 이순신 장군 동상이 우뚝 선 진해 충무로광장에서 열린 충무공 이순신 장군 추모제에 참석했다.

영주동, 제자의 집으로

여행을 마치고 부산으로 돌아온 이중섭은 원산 시절 제자 김영환의 중구 영주동 판잣집에 들어앉았다. 그리고 5월 26일부터 부산 국립박물관에서 열린 제3회 《신사실파전》에 〈굴뚝 1〉, 〈굴뚝 2〉를 출품했다. 김환기, 유영국, 장욱진, 이중섭, 백영수 등이 동인이었다.

부산 시절 이중섭을 괴롭히던 사건이 있었다. 전말은 이러하다. 일본으로 건너간 야마모토 마사코는 일본 서적을 한국에 중개하는 일을 하기로 하고, 일본의 지인을 통해 빌린 돈을 합해 약 27만 엔 상당의 일본 서적을 이중섭의 오산고보 후배이자 해운공사 승무원 마영일馬英一을 통해 발송했다. 당시 일본과 한국의 환율 차이가 대단해서 그 차액이 광장하여 큰 이익을 기대했다. 하지만

마영일은 판매액 전부를 착복했다. 한마디로 사기를 당한 것이다. 불운은 여기에서 그치지 않는다. 또 다시 서적 무역을 시도하기로 하고, 마영일을 배제한 채 또 다른 오산고보 후배 홍준명洪俊明을 내세웠다. 홍준명은 거액을 수금한 뒤 이중섭에게 전달했으나 이중섭은 이 돈을 어떤 성악가에게 빌려준 뒤 끝내 돌려받지 못했다. 또 다시 사기를 당한 것이다. 마영일이 착복한 돈에 이어 수금한 돈도 돌려 받지 못해 결국 거액의 채무자가 된 야마모토 마사코는 이중섭에게 문제 해결을 거듭 재촉했다. 이중섭은 끝내 해결하지 못했다.

도쿄에서 보낸 일주일

어두운 사건에서 벗어나지 못하고 있던 이중섭은 일본으로 가족을 만나러 가기 위해 백방으로 노력을 기울였다. 끝내 시인 구상이 구해준 해운공사 선원증을 들고 7월 말 통영항에서 히로시마 옆 우지나宇知名 항구에 도착, 미리 나와 있던 야마모토 마사코와 만났다. 꼭 1년 만의 해후였다. 도쿄 야마모토 마사코 집에 머물던 그는 6일 후 돌아왔다. 더 오래 머물러 있을 수 없었다. 더 있으면 불법체류자가 되기 때문이었다.

눈물을 삼키며 귀국한 이중섭은 또 다시 영주동 판잣집으로 들어갔다. 일본에서의 일주일이 추억으로 아롱지던 가을 어느 날 경남 도립 나전칠기기술원양성소에 근무하고 있던 공예가 유강렬이 통영으로 이주할 것을 권유했고 마음이 흔들리던 이중섭은 11월 중순 마침 부산에 왔다가 가는 유강렬과 함께 통영으로 떠났다. 2년 간의 부산 시절이 이렇게 끝났다.

부산 시절의 걸작들

부산 시절 이중섭은 두 가지 위대한 업적을 세웠다. 은지화와 색판선화色板線畫의 창안이다. 1951년 12월 서귀포에서 부산으로 와 1953년 11월 통영으로 이주할 때까지 두 해 동안 이중섭은 삽화의 세계에 발을 들여놓기 시작했고, 세계미술사상 유례없는 은지화를 창안해냈다. 또한 색판을 만든 뒤 긁어내거나 덧칠하거나 덧새기는 기법을 사용하는 색판선화의 완성 역시 이 시기 위대한 업적이다.

색판선화의 3대 걸작

오늘날 남아 있는 부산 시절 작품은 대부분 1952년 6월 가족과 이별한 이후 제작한 것이다. 이 가운데 〈서귀포 바닷가의 아이들〉, 〈달과 아이〉, 〈봄의 아동〉은 자연과 인간이 하나로 뒤엉킨 혼융세계를 그린 색판선화 3대 걸작이다.

〈서귀포 바닷가의 아이들〉은 그 소재만으로 보면 편지화 〈서귀포 게잡이〉와 짝을 이룬다. 낚싯배를 탄 일곱 명의 아이들이 물고기를 잡고 있다. 낚싯대 같은 도구를 쓰는 아이는 단 한 명, 나머지 여섯 명은 온몸으로 물고기를 잡고 있다. 얼굴 표정이나 몸 동작을 보면 이 아이들은 물고기를 잡는 게 아니다. 물고기와 뒤엉켜 한몸이다. 물고기도 잡힌다는 두려움이나 위기의식을 갖고 도망을 가는 게 아니다. 화면 왼쪽의 네 마리 물고기는 어미와 아이로 두 쌍인데 둘 다 아이들이 손을 뻗어 쓰다듬거나 받쳐주고 있다. 그러니 물고기 사냥

이 아니라 물고기와 사람의 유희라고 해야겠다. 물론 화면 오른쪽 상단에 낚싯바늘에 걸려 매달린 물고기가 네 마리나 되므로 유희 장면만이라고 할 수 없긴 하다. 그러나 이미 아이들과 물고기는 혼연일체의 한덩어리가 되어버렸다. 인간과 자연의 신비로운 교감이라고 할 수 있다.

〈달과 아이〉 속 다섯 명 아이들은 달님을 중심으로 빙 둘러 꽃잎 흩날리는 공간을 날아다니며 자유로이 놀고 있다. 달님을 손가락으로 가리키며 말을 거는 아이, 두 손으로 달님을 받쳐주는 아이, 달님 얼굴에 발을 갖다 댄 아이, 그 앞에서 더 이상 발을 뻗지 못하도록 막아주는 아이가 있다. 그리고 아무 관심도 없다는 듯 늘어지게 잠을 자고 있는 아이도. 이토록 천진난만한 세계야말로 가족과 이별한 난민 이중섭이 이룩하고 싶은 세상이 아니었을까.

인간과 자연의 교감을 주제로 삼았다는 점에서 〈봄의 아동〉은 〈서귀포 바닷가의 아이들〉이나 〈달과 아이〉와 비슷하다. 화면 왼쪽 상단 구석에는 태양과 구름이 자리를 잡았다. 산을 배경으로 삼아 등장하는 동물은 나비와 개미이고 식물은 민들레와 복숭아꽃과 잎이다. 사람은 다섯 명이다. 여기 등장하는 모든 생명들끼리는 구분이 불가능하다.

이 세 작품이 눈부신 까닭은 물 흐르는 듯 자연스럽게 흐르는 선묘의 탁월성에도 있지만, 기술을 뛰어넘는 색채의 운영은 경이롭다. 매우 얇게 겹으로 바른 색채가 미묘한 파장을 일으키는데 사람이 있는 부분은 전혀 다른 색상으로 빛나는 것이 마치 그 부분만 빛을 쏘인 듯 환하게 빛나거나 반짝거린다. 일찍이 이런 그림은 없었다. 이중섭만의 창안으로 이와 같은 신묘한 색판선화가 우리 앞에 모습을 드러낸 것이다.

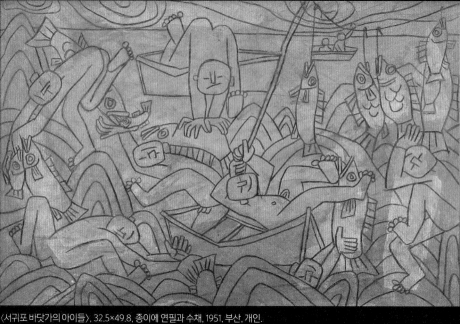

〈서귀포 바닷가의 아이들〉, 32.5×49.8, 종이에 연필과 수채, 1951, 부산, 개인.

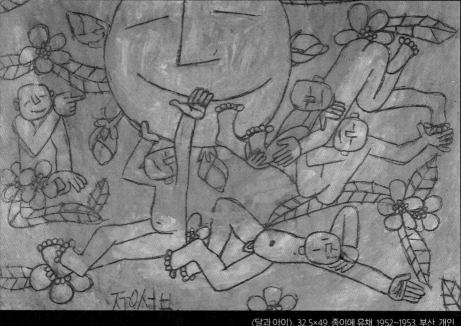

〈달과 아이〉, 32.5×49, 종이에 유채, 1952~1953, 부산, 개인.

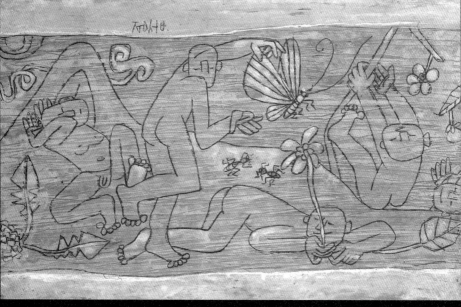

〈봄의 아동〉, 32.6×49.6, 종이에 유채, 1952~1953, 부산, 개인.

화려하지만 어두운 슬픔

〈소를 괴롭히는 새와 게〉는 부산 시절 이중섭이 겪는 고통을 은유한 작품이다. 게는 집게로 소의 몸 일부인 고환을 위협하고, 새는 소의 뿔을 잡아 흔든다. 소의 온몸은 잔뜩 긴장한 채 얼굴 표정은 일그러져 있다. 색판도 노란색 바탕 위에 회색을 칠했다가 부분부분 벗겨냄으로써 견디기 어려울 정도의 칙칙한 분위기를 내고 있고 또한 여기저기 털을 난잡하게 배치하여 신경질이 잔뜩 나 있음을 표현하고 있다. 화면 오른쪽 상단의 끈이 안테나처럼 퍼져나가면서 소를 묶고 있는데 이것 또한 속박당한 소의 운명을 말한다. 이러한 소의 운명은 가족과 이별한 난민으로 살아가는, 고통스런 이중섭 자신의 처지에 대한 은유다.

〈다섯 아이〉는 눈부신 걸작이다. 먼저 바탕 화면을 환하게 밝히는 노랑 빛깔 반점이 얼마나 반짝이는지 놀라울 정도다. 뒤엉킨 아이들의 몸뚱이를 붉은빛과 초록빛 두 가지로 묘사하여 입체감을 부여했다. 붉은빛과 초록빛의 보색 대비가 워낙 강렬해 그 생동하는 느낌이 절정에 도달해 있다. 그러므로 이 작품은 놀랍게도 "화려하지만 어두운 슬픔이 함께 율동하는 기묘한 작품"[27]이 되고 말았다. 일찍이 경험한 적이 없는 걸작 앞에서 그저 경탄과 찬탄만이 흐를 뿐이다.

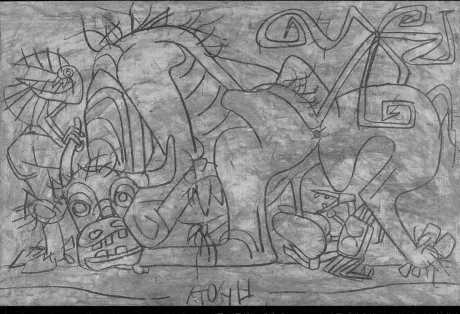

〈소를 괴롭히는 새와 게〉, 32.5×49.8, 종이에 유채, 1952~1953, 부산, 개인.

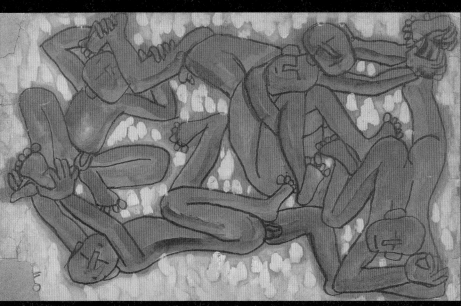

〈다섯 아이〉, 26.7×43.7, 종이에 유채와 과슈, 1952~1953, 부산, 이건희 기증 국립현대미술관

제2장

편지화, 그림편지

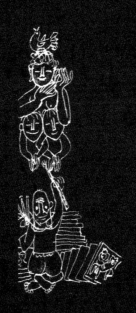

"지금 기운이 넘쳐 자신만만이오!"

통영에서 띄운 열한 점의 편지화

1953년 11월 중순 어느 날, 이중섭은 통영으로 이주했다. 그가 입주한 곳은 통영읍 중앙동 우체국 부근 동원여관이다. 세병관이 그리 멀지 않았고 또 가까이에는 경남 도립 나전칠기기술원양성소가 있어 언제든 유강렬과 합류할 수 있었다. 유강렬은 이곳의 소장이었다.

이중섭에게 통영은 해방구였다. 이중섭의 통영 시절은 행복한 나날의 연속이었다. 창작 의욕도 타올랐다. 놀라운 열정으로 40여 점을 제작했다. 성탄절을 맞이하여 항남동 성림다방에서 개인전을 열었다. 1950년 12월 피난 이후 3년 만에 맛보는 성대한 행사였다.

개인전 이후 해가 바뀐 1954년 1월부터 통영을 떠나는 5월까지는 이중섭의 절정기였다. 호심다방에서 유강렬·장윤성·전혁림全爀林, 1916~2010과 함께 4인전을 열었고, 일대 다방에서 유강렬·장욱진과 함께 3인전도 가졌다. 이뿐만 아니라 이웃 마산 비원다방에서 김환기, 남관, 박고석, 양달석梁達錫, 1908~1984, 강신석姜信碩, 1916~1994과 더불어 6인전까지 열었다. 짧은 기간 동안 혼신을 다하지 않으면 불가능한 전람회 출품 기록이었다. 실제로 이중섭은 이때 자신의 작품 생산량을 1954년 1월 7일자 편지 「새해 복 많이 받았는지요」에서 다음과 같이 기록하고 있다.

"소품이 78점, 8호, 6호가 35점이 완성되었소. 새해부터는 꼭 하루에

소품 한 점과 8호 한 점씩을 그릴 계획으로 지금 36점째를 손대고 있소. 빨리 동경으로 가서 당신의 곁에서 대작大作을 그리고 싶어 못견디겠소. 지금 기운이 넘쳐 자신만만이오. 친구들도 요즘 내 제작에는 놀라 눈을 둥그렇게 하고들 있소. 밤에는 10시가 지나도록 그리고 있소. 술도 안 마신다오."[1)]

이중섭은 통영의 아름다운 경치를 담은 풍경화 제작에 몰두했다. 〈푸른 언덕〉, 〈남망산 오르는 길이 보이는 풍경〉, 〈충렬사 풍경〉, 〈복사꽃이 핀 마을〉이다. 또한 오늘날 경탄을 불러일으키는 〈떠받으려는 소〉, 〈노을 앞에서 울부짖는 소〉, 〈흰소〉, 〈닭〉을 통영 시절 전시회에 출품했다. 특히 이 시절의 〈도원〉은[제2장 105쪽] 안견安堅, 1418~1480의 〈몽유도원도〉 이래 이상향을 그린 오백 년만의 걸작이다. 이중섭에게 통영은 걸작의 산실이었다.

가족과의 이별, 일본에서의 꿈결같은 가족과의 해후는 부산을 떠나면서 모두 지나간 추억이 되었고, 그 추억은 모두 통영에서 마주한 화폭 속으로 빨려 들어갔다. 이중섭에게는 마치 마법과도 같은 시절이었다, 통영에서 보낸 시절은. 그리고 이곳 통영에서 이중섭은 멀리 도쿄에 가 있는 아내와 아이들에게 〈닭 5〉, 〈끈과 아이 3〉, 〈끈과 아이 1〉, 〈비둘기와 나비〉, 〈낚시〉, 〈비둘기와 손바닥 1〉, 〈사슴동자 2〉, 〈사슴동자 3〉, 〈복숭아와 아이〉, 〈두 개의 복숭아 3〉, 〈꽃과 아동 2〉 등 모두 11점의 편지화를 보냈다.

세 점의 연작 편지화

통영에서 보낸 11점의 그림편지 가운데 우선 살필 것은 아내 야마모토 마사코에게 보낸 〈닭 5〉, 큰아들 태현에게 보낸 〈끈과 아이 3〉, 작은아들 태성에게 보낸 〈끈과 아이 1〉다. 연작이라고 할 수 있는 이 세 점은 몹시 두드러진다.

세 점 모두 통영 시절에 보냈다는 근거는 한 장의 사진이다. 2014년 유

1954년 3월 통영 호심다방에서 열린 4인전 전시장에서의 이중섭. 유강렬 기증 국립현대미술관.

강렬의 유족인 장정순, 신영옥이 국립현대미술관 연구센터에 기증한 것으로 1954년 3월 무렵 통영 호심다방에서 열린 4인전 전시장에서 찍은 사진이다. 의자에 앉은 이중섭의 배경 벽면에 바로 〈닭 5〉가 걸려 있다.

〈닭 5〉는[그림편지 3] 기법이 특별하다. 크레파스로 네모를 그린 뒤 그 안에 닭 두 마리를 그려넣었다. 하단 왼쪽에 'ㅈㅜㅇㅅㅓㅂ'이라고 서명한 다음 청색 물감을 넓게 발랐다. 바닥은 어두운 밤하늘이 되고 크레파스 선으로 그린 닭은 마치 반짝이는 빛처럼 환하게 살아났다.

화폭 네 귀퉁이는 누렇게 변색이 되어 있다. 야마모토 마사코가 오랫동안 벽에 붙여 놓느라고 테이프를 붙인 흔적이다. 또 화폭 상단 왼쪽 구석에는 야마모토 마사코를 의미하는 '남덕군'이란 글씨가 있다. 이 글씨는 혼동을 일으키지 않기 위해 야마모토 마사코로부터 들은 이야기에 근거해 누군가가 써넣은 것이다. 이 편지화는 1972년 현대화랑에서 열린 《15주기 기념 이중섭 작품전》 전시장에서 이영진 소장품으로 공개되었다.

〈끈과 아이 3〉은[그림편지 4] 큰아들 이태현에게 보낸 것이다. 〈닭 5〉와 같은 기법으로 그렸다. 붉은 선의 두 아이와 초록색으로 그린 두 마리 물고기와

1979년 미도파화랑에서 열린《이중섭 작품전 미공개 200점》전시 당시 도록에 실린 〈끈과 아이 3〉〉으로, 상단 왼쪽 구석의 글씨가 보이지 않는다. 그때의 작품명은 〈물고기 게와 두 어린이〉였다.

한 마리 게 그리고 출렁대는 흰색 끈이 눈부시다. 바탕에 청색물감을 넓게 칠해 아마도 바닷속을 상징하고 싶었던 게 아닌가 싶다. 역시 이 작품도 구분을 위해 '태현군'이라는 글씨를 누군가 써넣었다. 1979년 미도파화랑에서 열린《이중섭 작품전 미공개 200점》전시장에서 그 모습을 드러냈는데 당시 〈물고기 게와 두 어린이〉라는 제목으로 도록『대향 이중섭』에 실린 흑백도판 화폭 상단 왼쪽 구석에는 '태현군'이라는 글씨가 없다.[2] 사진을 싣는 과정에서 글씨를 지웠기 때문이다. 하지만 1986년 호암갤러리에서 열린《30주기 특별기획 이중섭전》전시회 당시 도록을 보면 같은 제목으로 실렸지만, 화폭 상단 왼쪽 구석에 '태현군'이라는 글씨가 선명하다.[3] 이후 2005년 삼성미술관리움에서 열린《이중섭 드로잉: 그리움의 편린들》전시에서는 〈물고기와 게와 두 어린이〉라는 동일한 제목으로, 2016년 국립현대미술관에서 열린《이중섭, 백년

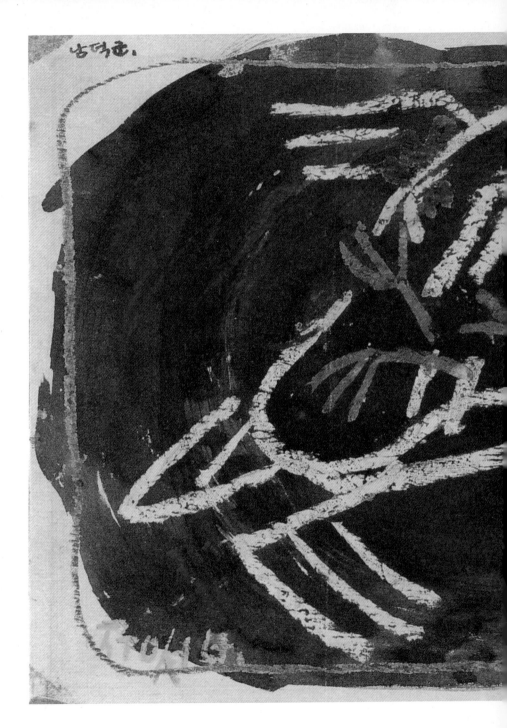

[그림편지 3] 〈닭 5〉, 19.3×26.5,
종이에 잉크와 색연필, 1954상,
통영, 개인.

[그림편지 4] 〈끈과 아이 3〉, 26.4×19.4, 종이에 색연필과 수채, 1954상, 통영, 이건희 기증 국립현대미술관.

의 신화》 전시에서는 〈애들과 물고기와 게〉, 2022년 국립현대미술관에서 열린 《MMCA 이건희특별전 이중섭》 전시에서는 〈물고기와 게와 아이들(태현)〉 등 제목은 조금씩 달랐지만 같은 상태의 작품이 출품되었다.

〈끈과 아이 1〉은 [그림편지 5] 작은아들 이태성에게 보낸 것이다. 1979년 미도파화랑의 《이중섭 작품전 미공개 200점》에서 처음 공개되었고 2021년 이건희 컬렉션 기증으로 서귀포 이중섭미술관 품에 안겼다. 크레파스와 물감을 혼용한 앞의 편지화와는 다른 기법을 사용했다. 먼저 선묘로 다섯 명의 아이와 뒤엉킨 끈을 그린 뒤 세 명에겐 노란색, 또 다른 두 명에겐 붉은색을 입히고 선에는 회청색을 칠했다. 화폭 상단 왼쪽에 '태성군'이라는 글씨가 있어 야마모토 마사코에게 보낸 〈닭 5〉, 이태현에게 보낸 〈끈과 아이 3〉과 함께 짝을 이루는 것임을 알 수 있다.

하지만 여기에는 의문이 있다. 세 식구에게 나란히 보낸 것이라면 왜 전혀 다른 기법으로 제작했는가 하는 것이고, 닭·물고기·게와 같은 동물들을 왜 빼버렸는가 하는 것이다. 그러므로 다른 시기에 보낸 별도의 것이 아닌가 하는 견해도 이미 제출되어 있다.[4]

또 한 가지 의문은 등장인물 모두가 아이들이 아니라는 점이다. 다시 보면 중앙의 두 사람은 붉은색, 주변의 세 사람은 노란색으로 구분한 까닭이 궁금할 수밖에 없다. 아마도 붉은색 두 사람은 이중섭과 야마모토 마사코이고 나머지 셋은 아이들이 아닐까. 이중섭과 야마모토 마사코 사이에는 이태현, 이태성 말고 1946년 11월 디프테리아로 죽은 한 명의 아들이 더 있었으니 말이다. 그림 속이지만 이미 하늘나라로 가버린 첫 아이를 데리고 온 게 아닐까.

[그림편지 5] 〈끈과 아이 1〉, 19.3×26.5, 종이에 수채, 1954상, 통영, 이건희 기증 서귀포 이중섭미술관.

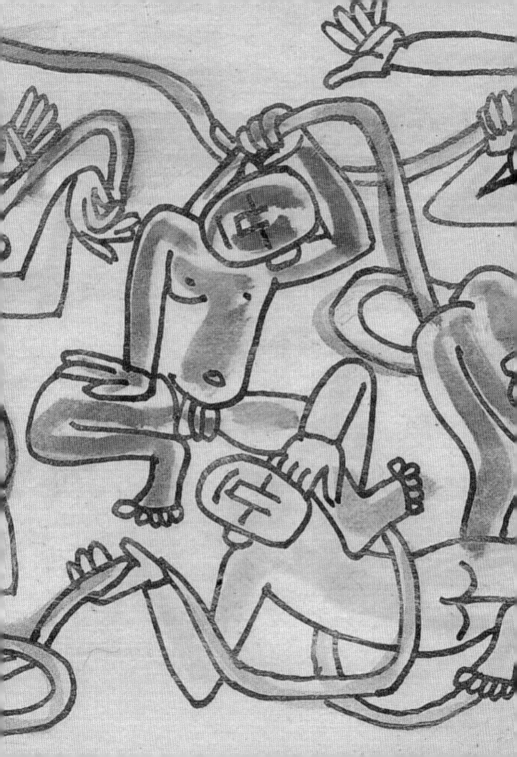

"잘 그렸구나! 그림 또 그려서 보내다오, 아빠가"

글씨와 그림이 한 지면에

통영에서 보낸 11점의 그림편지 가운데 문자가 조형 요소의 기능을 하는 것으로는 〈비둘기와 나비〉, 〈낚시〉 두 점을 꼽을 수 있다.

먼저 〈비둘기와 나비〉는[그림편지 6] 마치 한 편의 만화 같다. 먼저 유성잉크로 나비와 파리 그리고 새 두 마리를 그린 뒤 바탕에 네 개의 가로선을 묽게 그려 배경이 하늘 또는 강물임을 암시했다. 위쪽 새는 파리를, 아래쪽 새는 나비를 공격하는 듯 붉은색 핏자국이 여기저기 흩어져 있다. 글씨의 내용은 다음과 같다.

> "잘 그렸구나!
> 그림 또 그려서 보내다오.
> 아빠가. ㅈㅜㅇㅅㅓㅂ."

큰아들 이태현이 그림을 그려 이중섭에게 보내주었음을 알려주고 있다. 이태현이 무슨 그림을 보냈는지는 알 수 없지만 이중섭이 비둘기와 나비를 그린 것으로 미루어 새나 나비 같은 소재가 아니었을까 싶다. 멀리 떨어져 볼 수 없지만 이 만화 같은 편지화를 보고 있노라면 마치 아버지와 아들이 가까이서 말을 주고받는 듯 정겹다. 이 작품은 1979년 미도파화랑에서 열린 《이중섭 작품전 미공개 200점》 전시장에서 처음 공개할 때 가장자리를 가린 채 중앙의 그

[그림편지 6] 〈비둘기와 나비〉, 26.5×19.3, 종이에 색연필과 유채, 1953상, 통영, 이건희 기증 국립현대미술관.

[그림편지 7] 〈낚시〉, 26×18, 종이에 색연필과 유채, 1954상, 통영, 이건희 기증 서귀포 이중섭미술관.

림 부분만 보이게 했다. 따라서 겹친 부분에 변색이 생겼다. 뒷날 보존 수복 처리를 했지만 그 흔적은 격자무늬처럼 그대로 남았다. 그리고 지면 중단 왼쪽 가장자리 부분은 편지화의 차례를 지정한 것인데 필선으로 보아 이중섭이 써 넣은 것이다.

2021년 이건희컬렉션 기증으로 서귀포 이중섭미술관 소장품이 된 〈낚시〉는[그림편지 7] 작은아들 이태성에게 보낸 것으로, 화면의 상단과 하단을 구분해 위에는 글씨를, 아래에는 그림을 그렸다. 상단 바탕의 누런 색깔은 처음부터 있던 게 아니다. 1979년 미도파화랑에서 열린 《이중섭 작품전 미공개 200점》 전시장에서 상단을 가린 채 공개했는데 이로 말미암아 생긴 변색의 흔적이다. 상단 글씨 부분의 내용은 다음과 같다.

"야스나리 군
잘 지내나요?
아빠"

두 아이가 물고기 낚시를 하는 장면인데 피부의 주황색과 배경이 되는 바다의 파란색이 보색 대비를 이루어 아름답다.[5]

편지화에 펼쳐진 동물들의 축제

이중섭의 예술 세계는 대자연과의 혼융이다. 세상의 사물 그 어느 것과도 어울리지 못할 것이 없다. 나는 이중섭의 세계관을 다음과 같이 정의한 바 있다.

"생명의 근원을 가능하게 하는 근원의 힘으로서 정령 숭배 신앙은 범신론의 세계다."[6]

실제로 학창 시절과 그 이후 이중섭의 작품에는 인간과 자연이 온전히 하나로 뒤섞여 있다. 그런 의미에서 이중섭 편지화는 동물들의 축제라 할 것이다. 특히 통영 시절 보낸 11점의 그림편지 가운데 〈비둘기와 손바닥 1〉, 〈사슴동자 2〉, 〈사슴동자 3〉는 인간과 비둘기와 사슴이 하나가 되는 축제의 현장이다.

〈비둘기와 손바닥 1〉은[그림편지 8] 붉은 꽃과 흰 비둘기 그리고 흰 손으로 이루어졌다. 비둘기의 부리에 묻은 꽃잎 색깔이며 다리에 흘러내리는 붉은 색깔로 보아 상처를 입은 듯하다. 비둘기를 어루만지는 사람의 손은 지극히 단아하고 깔끔하다. 부처의 손처럼 자비심이 넘친다.

1979년 미도파화랑에서 열린 《이중섭 작품전 미공개 200점》 전시장에 〈손과 비둘기〉라는 제목으로 처음 나온 이 작품은 당시 전시 도록 『대향 이중섭』에 흑백으로 도판이 실렸는데, 상하좌우를 모두 잘라내는 바람에 하단의 글씨 부분이 삭제되어 있었다.[7] 화면 중앙을 가로지르는 접지선이 있어 편지화로 추정하긴 했지만, 하단의 글씨를 가려놓아 편지화 여부가 불투명했다.

이듬해인 1980년 출간된 이중섭 서한집 『그릴 수 없는 사랑의 빛깔까지도』의 화보에 〈손과 비둘기〉라는 제목의 천연색 도판이 실렸으나[8] 여전히 하단의 글씨를 가린 채였고, 2016년 국립현대미술관에서 열린 《이중섭, 백년의 신화 전시》 당시 도록에 〈비둘기와 손〉이라는 제목의 유사 도상이 출현했지만 여전히 작품을 직접 볼 수 있는 일부 관계자들을 제외하고는 이 작품이 편지화라는 사실도, 받는 이가 누구인지조차도 알 수 없었다.

1979년 처음 모습을 드러낸 뒤 종적을 감춘 이 작품은 그로부터 44년이 흐른 2022년 이건희컬렉션 기증이 이루어지고 국립현대미술관에 소장이 된 뒤에야 비로소 《MMCA 이건희컬렉션 특별전 이중섭》 전시장에서 〈비둘기와 손(태현)〉이라는 제목으로 원본 상태가 최초로 공개되었다.

"야스카타에게.
아빠 ㅈㅜㅇㅅㅓㅂ."

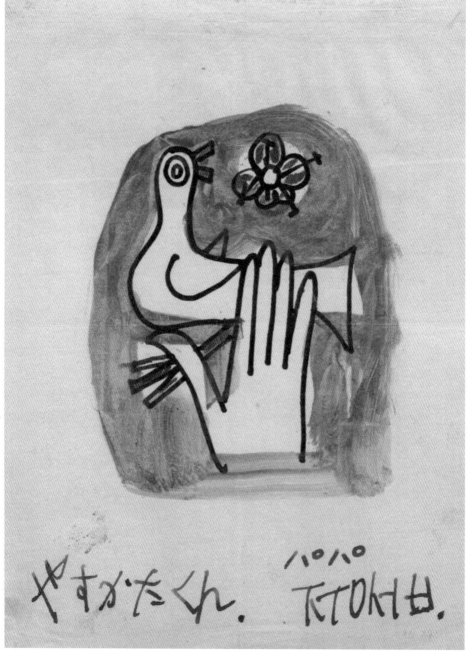

[그림편지 8] 〈비둘기와 손바닥 1〉. 26.5×19.5, 종이에 유채, 1954상, 통영, 이건희 기증 국립현대미술관.

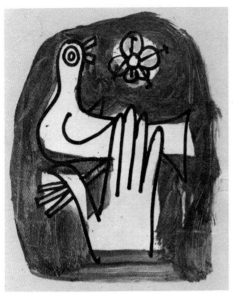

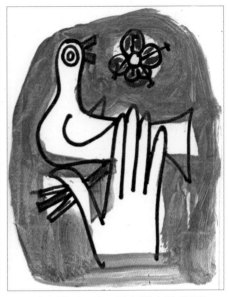

1979년 미도파화랑에서 열린 《이중섭 작품전 미공개 200점》 전시 당시 도록에 실린 〈비둘기와 손바닥 1〉, 하단의 글씨와 화면 상하좌우를 모두 가렸다. 그때의 작품명은 〈손과 비둘기〉였다.

1980년 출간한 『그릴 수 없는 사랑의 빛깔까지도』에 실린 〈비둘기와 손바닥 1〉, 하단의 글씨와 화면 상하좌우를 모두 잘라냈다. 그때의 작품명은 〈손과 비둘기〉였다.

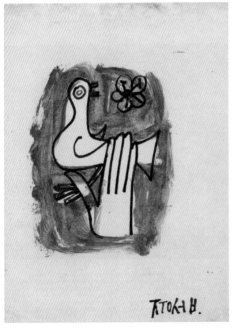

2016년 국립현대미술관에서 열린 《이중섭, 백년의 신화》 전시 당시 〈비둘기와 손바닥 1〉의 유사 도상이 등장했다. 그때의 작품명은 〈비둘기와 손〉이었다.

이렇게 선명하게 적힌 화폭 하단의 글씨 부분까지 노출해 공개함으로써[9] 비로소 이 작품이 태현에게 보낸 편지화라는 사실이 널리 알려지게 되었다.

이중섭은 학창 시절부터 사슴을 즐겨 그렸다. 사슴의 뿔은 녹용鹿茸이라고 해서 떨어지면 다시 솟는 재생을 상징하고, 소멸과 탄생을 반복하는 이른바 생명을 의미하는데 그 생김새가 나무와 같아 생명의 나무라고 여겼으며 신화에서는 영원불멸의 장수를 뜻하기도 해서 신선이 사랑하는 짐승으로 꼽았다.

이별한 가족의 재회를 꿈꾸는 이중섭이 사슴을 그려 보낸 이유는 오직 하나, 새로운 탄생이었다. 〈사슴동자 2〉에는[그림편지 9] 사슴 한 마리와 두 명의 아이가 등장한다. 한 아이는 사슴 등 위에 올라탄 채 뿔을 만지고 있고 또 한 아이는 한 손으로 뿔을 잡은 채 다른 손으로 귀를 쫑긋하며 사슴이 속삭이는 말을 듣고 있다. 사슴은 두 아이의 장난에도 귀찮지 않은 듯 태연한 표정을 하고 있지만 네 다리를 보면 약간 불안하다.

사슴이 등장하는 또다른 그림 〈사슴동자 3〉은[그림편지 10] 〈사슴동자 2〉와 같지만 화려한 색을 입혔고 비가 내리는 배경을 채택했다. 아이들의 몸은 초록색으로, 사슴은 노란색에 붉은 뿔과 얼룩 무늬로, 배경의 빗줄기는 청색 점으로 표현하여 현란하다. 눈을 크게 뜬 사슴과 여전히 장난꾸러기들인 두 아이가 내리는 빗줄기에도 아랑곳하지 않고 있으니 그야말로 축제의 풍경이다.

무릉도원을 담다

통영에서 보낸 11점의 편지화 가운데 마지막으로 살펴볼 것은 복숭아다. 복숭아는 중국에서 재배를 시작한 뒤 아득한 삼국시대 이전 이 땅에 전해졌다. 이른 봄날의 복사꽃은 눈부시고 가을의 복숭아는 향기롭기 그지없다. 복숭아는 사악한 기운을 막는 벽사의 힘을 지니고 있어 선과仙果, 다시 말해 신선의 과일

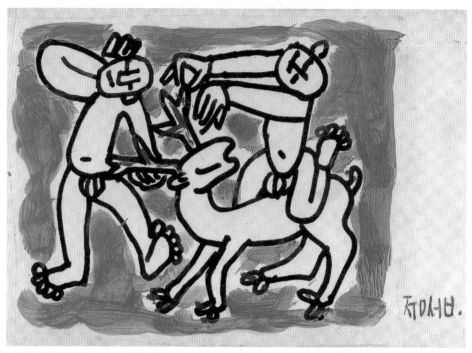

[그림편지 9] 〈사슴동자 2〉, 12.4×20, 종이에 잉크와 유채, 1954상, 통영, 이건희 기증 국립현대미술관.

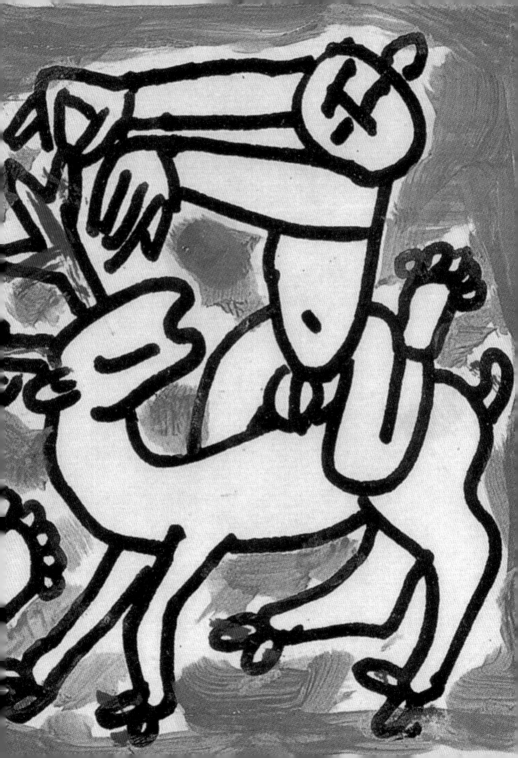

[그림편지 10] 〈사슴동자 3〉, 13.8×17,
종이에 잉크와 유채, 1954상, 통영,
이건희 기증 국립현대미술관.

로 알려졌다. 복숭아나무가 무성한 곳을 무릉도원이라 했고 사람들은 그곳을 이상향이라고 했다. 신선의 땅이었던 게다.

새로운 터전 통영은 이중섭에게 낙토이자, 도원이었다. 낙원 그 이상이었던 통영에서 보낸 〈복숭아와 아이〉, 〈두 개의 복숭아 3〉, 〈꽃과 아동 2〉 등의 편지화는 모두 복숭아를 소재로 삼았다.

〈복숭아와 아이〉는[그림편지 11] 화면을 위아래로 나눠 상단은 그림, 하단은 글씨로 채웠다. 하단 글씨를 옮기면 이러하다.

"야스카타(태현)에게. 감기는 나았니. 감기에 걸려 무척이나 아팠겠구나. 감기 정도는 쫓아버려야지. 더욱더 건강해지고 열심히 공부하거라. 아빠가 야스카타와 야스나리(태성)가 복숭아를 가지고 놀고 있는 그림을 그렸다. 사이좋게 나누어 먹어라. 그럼 안녕. 아빠가."

그림은 세 송이의 꽃과 여섯 개의 잎, 한 개의 열매로 구성했다. 이중섭은 두 아들 태현과 태성이 복숭아를 가지고 노는 모습이라고 설명해놓았는데 주목할 부분은 두 아들의 얼굴 표정이다. 마치 깊은 상념에 빠진 듯 그윽한 미소를 띤 채 꽃과 잎 사이로 혼연일체가 되어 커다란 복숭아를 두 팔로 감싸안고 있다. 또한 두 아이가 원을 그리며 회전하는 구도의 선택으로 생동감이 살아 있다. 또한 복숭아 고유색인 황금빛 노랑과 주황색을 주조색으로 선택, 달콤하고 따뜻하며 아름다운 분위기를 최대한 살려냈다.

〈두 개의 복숭아 3〉은[그림편지 12] 상단 왼쪽 구석에 '야스카타(태현)에게'라고 썼지만 복숭아를 쌍으로 구성한 것을 보면 두 형제를 그린 것이다. 그 착상이 아주 기발하다. 사람이 복숭아를 가지고 노는 게 아니라 사람이 복숭아 안으로 들어간다. 완전히 들어가지 않고 조심스레 밀고 들어가는 순간을 그렸다. 왼쪽의 살진 복숭아에는 꽃과 잎과 나비가, 오른쪽 홀쭉한 복숭아에는 잎과 개구리

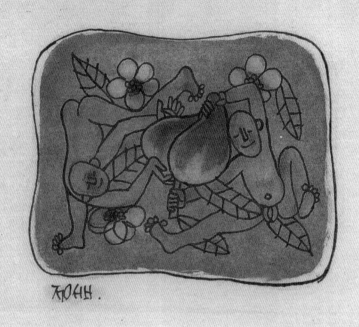

재애비.

やすかた くん　げんきに なりましたか 。かぜ
を ひいて たいへん だったでせう 。 かぜのやつ
くらい おっぱらって しまいなさい ね 。
もっと ＼ げんきに なって でんきょう
しなさい ね 。　　パパが やすかたくんと
やすなりくんが ももを もって 昇んで
いる えを かきました 。 なかよく わけて たべ
なさい ね 。　　ではげんきで ね 。

パパ

[그림편지 11] ⟨복숭아와 아이⟩, 26.7×20.3, 종이에 유채, 1954상, 통영, 개인.

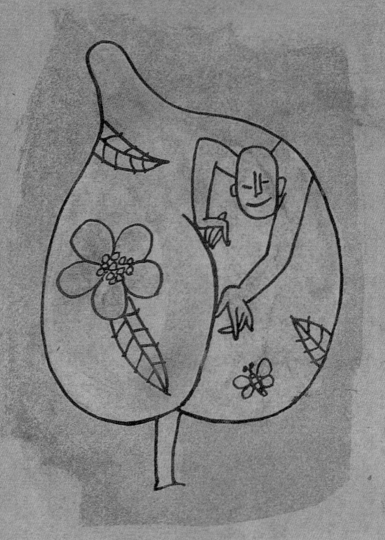

[그림편지 12] 〈두 개의 복숭아 3〉,
20.1×26.6, 종이에 유채, 1954상, 통영, 개인.

[그림편지 13] 〈꽃과 아동 2〉, 26.7×20.3, 종이에 유채, 1954상, 통영, 개인.

가 자리잡고 있다. 흥미로운 것은 상체를 들이민 아이의 손이 닿아 있는 곳이다. 복숭아가 갈라지는 주름에 정확히 닿아 있다. 감전이라도 된 듯 짜릿한 느낌인데 더욱이 그 색깔이 연분홍빛을 띠고 있어 감각을 자극한다. 나아가 복숭아 외곽을 보랏빛으로 칠해 감성 자극지수를 더욱 끌어올려놓고 있다. 아이들을 사랑하는 심정을 신비한 복숭아 색깔에 의탁하고 있는 것이다.

〈꽃과 아동 2〉는[그림편지 13] 아이를 한 명만 그렸지만 두 아들 모두에게 보낸 것이다. 지면 하단을 보면 다음처럼 왼쪽에서 오른쪽으로 길게 썼다.

"아빠 … … … 야스카타(태현), 야스나리(태성)에게."

해주고 싶은 말, 해야 할 말들이 너무 많지만 문자가 아닌 말줄임표로 표현했다. 울림이 더욱 크게 살아난다. 이 그림은 먼저 곡선으로 윤곽을 그려 커다란 덩어리를 만들었다. 덩어리는 복숭아 열매일 수도 있고 어머니의 자궁일 수도 있다. 벌거벗은 아이가 그 속에서 춤을 추듯 유희를 즐기고 있으니 그 속은 생명으로 충만한 하나의 우주인 셈이다. 복숭아 꽃과 잎새들이 아이를 감싼 채 축복해주고 있고 옅은 하늘색 배경엔 넓적한 붓자욱이 듬성듬성하여 마치 숲속이나 바닷속을 헤엄치는 듯 충만한 공간감을 북돋운다.

통영 시절의 걸작들

통영 시절은 이중섭 예술의 절정기였다. 이곳에서 이중섭은 그 누구도 가본 적 없는 새로운 경지를 향해 나아갔고, 우리가 상상하는 그 이상에 도달했다. 가족과의 이별 이후 혼란스러웠던 부산 시절을 마감한 이중섭에게 통영의 산과 들과 바다는 새로운 생명의 기운을 불어넣어주었다. 말 그대로 한려수도의 종점인 통영의 아름다운 풍광은 피로한 이중섭의 몸과 마음을 깨끗하게 씻어주었고 한없는 예술의 영혼을 북돋아주었다.

몽유도원, 그 오백 년 만의 환생

난민 이중섭에게 통영의 자연은 낙원 바로 그것이었다. 두 해 전인 1951년 여름 서귀포에서 낙원을 꿈꾸며 〈서귀포 풍경 1 실향의 바다 송〉[제1장 22쪽]을 그렸던 기억을 떠올렸다. 똑같이 바다가 보이는 풍경을 바라보며 거기서 아이들과 함께 뛰놀고 싶었다. 〈도원〉은 굵고 강렬한 선을 앞세운 작품이다. 〈서귀포 풍경 1 실향의 바다 송〉은 사실풍으로 그렸고 〈도원〉은 도안풍으로 그렸다. 〈서귀포 풍경 1 실향의 바다 송〉은 황금빛 귤을 수확하는 기쁨의 노래로 출렁인다면 〈도원〉은 탐스러운 복숭아 열매가 주렁대는 나무 숲속에서 행복한 가족의 웃음소리가 가득하다.

〈도원〉은 부산 시절 창안한 색판선화를 발전시켜 완성한 걸작이다. 갈색과 검은색 선이 굵고 강렬함에도 불구하고 노란색을 바탕에 깔아 따사로운 기

〈도원〉, 65×76, 종이에 유채, 1954상, 통영, 개인.

운이 그림을 지배하게 했다. 낙원의 부드러운 세상을 연출해내는 데 성공한 것
이다. 화폭 상단에는 분홍빛 꽃잎과 열매에 초록빛 나뭇잎을, 하단에는 먼 산
을 배경삼은 푸른 바닷물과 일렁이는 바위 언덕을 배치하여 어디에서도 본 적
이 없는 신세계를 창조했다. 새로운 몽유도원이 탄생한 것이다.

　　한국에는 이상향을 그린 3대 명작이 있다. 하나는 안견의 〈몽유도원도〉
이고 또 다른 두 점은 이중섭의 〈서귀포 풍경 1 실향의 바다 송〉과 바로 이 〈도
원〉이다. 몽유도원이란 꿈속에서 노니는 복숭아 숲이란 뜻인데 이들 세 작품
은 모두 꿈속을 그린 것이다. 안견의 〈몽유도원도〉는 1447년 한양에서 태어났

고 이중섭의 〈서귀포 풍경 1 실향의 바다 송〉은 1951년 여름 서귀포에서, 〈도원〉은 1954년 봄 통영에서 태어났다. 오백 년이란 세월의 차이가 있고 그 표현 방식도 커다란 차이가 있지만 낙원을 꿈꾸는 사람들의 열망은 꼭 같다. 안견의 〈몽유도원도〉는 안평대군이 꾸었다는 꿈을 그린 것인데 야심만만한 안평대군이 그리는 새 나라의 이상을 펼친 것이고 이중섭의 〈서귀포 풍경 1 실향의 바다 송〉과 〈도원〉은 전쟁이 끝나고 헤어진 가족이 모두 한자리에 모여 누릴 행복한 낙원을 펼친 것이다.

이처럼 모두 꿈속을 그린 것이라고 해도 오백 년 만에 환생한 이중섭의 몽유도원이 훨씬 간절하다. 전쟁과 이별이라는 조건이 더욱 절실하게 만들었을 것이지만 단 한 명의 사람도 없는 안견의 〈몽유도원도〉와 달리 〈서귀포 풍경 1 실향의 바다 송〉과 〈도원〉 속에는 벌거벗은 아이들이 춤을 추고 있어서일지도 모르겠다.

달빛과 벚꽃의 노래

보름달이 휘영청 떠올라 통영 읍내가 대낮처럼 환했다. 까마귀들이 하늘을 가르며 부지런히 오가는 것이 무엇인가 일이 생겼나보다. 네 마리는 화폭 왼쪽에 모여 있고 한 마리가 오른쪽에서 도망치듯 날렵하게 무리를 향해 날아든다. 마침 부리를 벌린 자태가 환한 달빛과 겹쳐 또렷하다. 울음소리가 들리는 듯 밤하늘이 시끄럽다.

〈통영 달과 까마귀〉를 둘러싼 해석은 매우 여러 가지다.[10] 그 가운데 설득력 있는 것은 흩어진 가족과의 관련이다. 특히 세 줄의 전선에 착안하여 하나는 일본의 아내와 아이들, 또 하나는 원산의 어머니, 마지막 하나는 통영의 자신이라는 해석은 무척 자연스럽다. 압권은 통영의 밤하늘이다. 초록색과 푸른색을 섞어 새로운 빛깔을 뿜어내고 있는데 달빛을 받아 안은 바다와 그 바다에

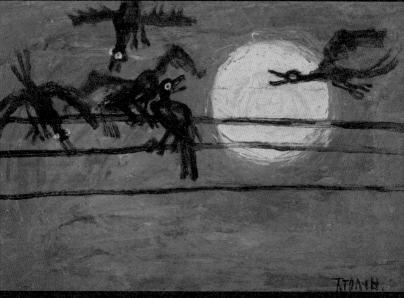

〈통영 달과 까마귀〉, 29×41.5, 종이에 유채, 1954상, 통영, 개인.

〈통영의 물고기와 아이〉, 41.5×29, 종이에 유채,
1954상, 통영, 개인.
〈통영 달과 까마귀〉의 화폭 뒤쪽에 그려진 양면화다.

비친 밤하늘을 어찌 이리도 아름답게 연출했는지 놀랍다. 차갑고 무거운 밤하늘은 황금빛 밝은 노란 달과 보색 대비를 이루어 더욱 반짝인다. 까마귀 눈도 그 달빛을 받아 보석같다. 이토록 아름다운 밤하늘을 그린 그림이 또 있을까. 이 작품은 화폭 뒤쪽에 〈통영의 물고기와 아이〉가 그려져 있는 양면화라는 사실도 기억해둘 일이다.

〈통영 벚꽃과 새〉는 〈통영 달과 까마귀〉와 함께 통영 시절의 쌍벽을 이루는 걸작이다. 2016년 국립현대미술관에서 열린 《이중섭, 백년의 신화》 전시장에서 관람객으로부터 가장 많은 지지를 받은 최고의 인기 작품이기도 했다. 이 작품은 그저 아름답다. 상단을 가로지르는 나뭇가지를 감싸듯 덩어리져 핀 벚꽃과 눈발처럼 날리는 꽃잎들, 꽃을 향해 내리꽂듯 수직으로 내려오다가 일순 멈춘 흰 새의 얼굴 표정이 무척이나 간절하다. 압권은 배경이다. 에메랄드가 뿜어내는 휘황한 푸르름은 너무나도 우아하여 감히 가까이 가기조차 힘들다. 하단을 가로지르는 선은 빙판에 흩날리는 꽃잎의 향기를 상징한다.

이중섭은 이 그림을 그릴 무렵 「빨리 빨리 아고리의 두 팔」라는 편지를 썼다.

"지금은 4월 28일 아침이오. 일찍 일어나서 세수를 하고 작품을 앞에 놓고 뜰에 우거진 신록의 잎사귀들이 아침 햇살을 받고 반짝이는 아름다운 자연을 바라보면서 당신의 아름다운 모든 것을 생각하고 있소. 화공 구촌ㅅ+은 당신을 사랑하고 사랑해서 가슴 가득 설레이는 이 열렬한 사모를 어찌해야 좋을지 모릅니다."[11]

마치 이중섭이 야마모토 마사코를 향해 부르는 노래처럼, 새와 벚꽃의 노랫소리 들리는 듯 반짝거린다.

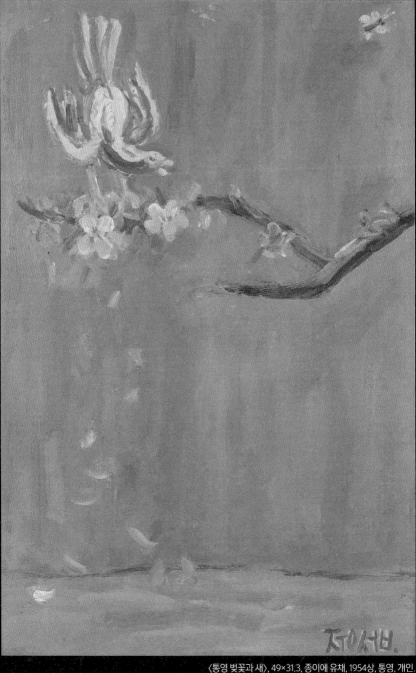

〈통영 벚꽃과 새〉, 49×31.3, 종이에 유채, 1954상, 통영, 개인

축제의 가족

〈통영 해변의 가족〉과 〈통영 말총잇기 놀이〉 그리고 〈통영 꽃놀이 가족 1〉, 〈통영 꽃놀이 가족 2〉는 이중섭이 통영 시절에 빚어낸 가족도의 완결판이다. 이중섭과 야마모토 마사코, 이태현, 이태성까지 가족이 모두 등장하는 것은 물론 새와 물고기 그리고 서로를 잇는 끈도 등장한다. 또한 물감을 듬뿍 묻힌 붓을 굵고 두텁게 휘둘러 형태를 흩어놓아 몽롱한 분위기를 연출함으로써 몽환의 세계로 이끌어간다.

이 작품들은 초현실파와 표현파 양식을 동시에 구사했던 이중섭의 학창 시절을 떠올리게 한다. 하지만 다르다. 과거에는 그 형태를 건축처럼 단단한 구조물에 가깝도록 묘사했지만 지금은 아니다. 두툼한 붓질이 모두 서글서글한 데다 마치 부드러운 솜털처럼 흐드러져 날아갈 듯하다.

가장 아름다운 〈통영 해변의 가족〉은 세 사람과 새 여섯 마리가 뒤엉킨 작품이다. 거칠지만 새털처럼 부드러운 붓질은 물론 사람 몸뚱아리의 선분홍색, 상단의 푸른 바다색, 흩어져 나르는 새들의 흰색으로 말미암아 깊고도 유쾌한 기쁨을 뿜어내고 있다.

〈통영 말총잇기 놀이〉는 네 사람이 서로 엉덩이를 부여잡고 서로를 놓치지 않으려 기를 쓰는 말총잇기 또는 말총박기를 소재로 삼은 작품이다. 이 작품의 특징은 가장자리에 네모 칸을 둘렀다는 점이다. 자칫 사라질 것 같은 상태를 안전하게 가둬놓으려는 의도로 서로를 이어놓는 끈 같은 역할을 한다.

끈의 등장은 통영 시절의 특징이다. 편지화 〈끈과 아이 1〉에[제2장 84쪽] 처음 등장하는 끈은 색판선화의 하나인 〈끈과 아이 2〉에서 아름다운 장식품으로 거듭난다. 다섯 명의 아이들이 유영하듯 자유자재로 노니는데 그들을 하나로 엮어 질서를 부여하는 역할이다. 이 색판선화에서 두드러지는 것은 배경의 장식이다. 노란색판을 잘게 깬 균열 선을 연출함으로써 불안하지만 아주 화려한 불꽃놀이 속에 빠져 있는 느낌을 실현해낸다. 다만 〈끈과 아이 2〉는 색판선화

가 출현한 부산 시절의 작품이 아니라 통영 시절에 제작한 것이다.[12]

가족도의 절정은 〈통영 꽃놀이 가족 1〉, 〈통영 꽃놀이 가족 2〉 두 점이다. 첫 작품에서는 네 명의 가족이 꽃으로 장식한 공간에서 환희에 찬 놀이를 하고 있다. 태현은 아버지 이중섭 목말을 타고 있고 태성은 아래에서 위를 바라보며 꽃을 뿜어내고 있다. 두 번째 작품 역시 가족도라는 주제는 같지만 구성은 훨씬 다양하다. 화면 상단에는 수놓은 꽃장식이 길게 늘어져 있고 네 명의 가족 이외에 한복 차림 여성과 새 한 마리가 더 등장한다. 한복 차림의 여성은 "네 가족을 수호하는 천사 또는 꽃마을의 정령이 아니라면 원산에 두고 온 홀어머니의 화신"[13]으로 볼 수 있다.

구성을 보면 한복 차림의 여성 옆에 꽃장식을 치켜들고 선 이중섭, 무릎을 꿇은 채 새를 보살피는 야마모토 마사코 그리고 한복 차림의 여성을 향해 달려가는 아이와 바닥에 납작 엎드려 사람인지 분간도 안 가는 또 한 명의 아이가 있다. 이 작품의 핵심은 무엇보다도 꽃장식이다. 화폭 왼쪽 상단을 꽉 채운 장식에서 쏟아져 내리는 꽃무더기는 이들 가족에게 내리는 축복의 은총일 것이다. 두 개의 작품을 아름답고 또 아름답게 해주는 요소는 황금빛 눈부신 노란색깔이다. 이 빛나는 조명으로 뒤덮인 화폭은 세월이 흐를수록 화사함과 우아함이 더욱 커지고, 이중섭이 꿈꾸는 가족의 축제는 먼 훗날이 아닌 지금 이 순간 여기에서 펼쳐지고 있다.

〈통영 해변의 가족〉, 28.5×41.2, 종이에 유채, 1954상, 통영, 이건희 기증 서귀포 이중섭미술관.

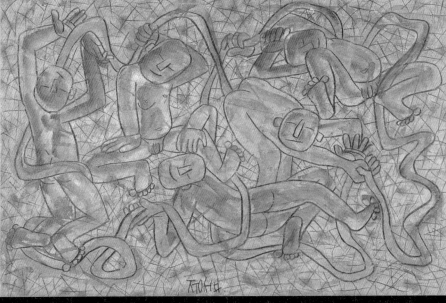

〈끈과 아이 2〉, 32.4×49.7, 종이에 수채, 1954상, 통영, 이건희 기증 국립현대미술관.

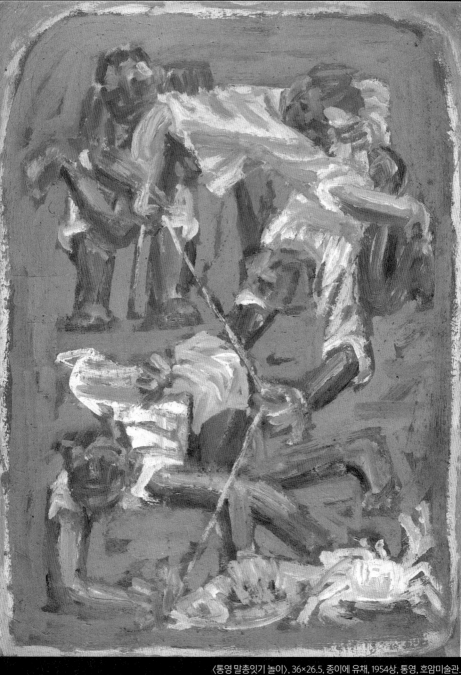

〈통영 말총잇기 놀이〉, 36×26.5, 종이에 유채, 1954상, 통영, 호암미술관

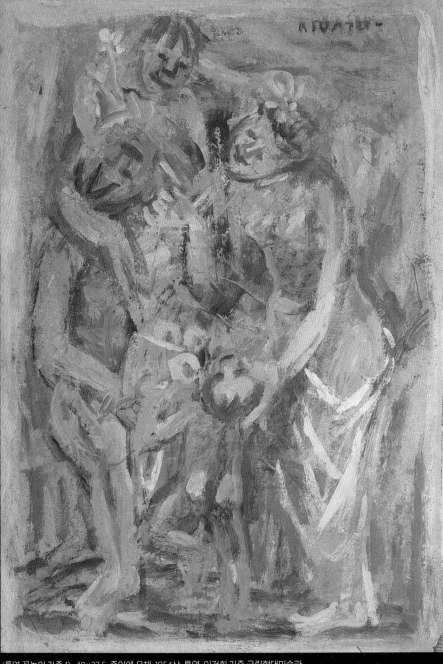

〈통영 꽃놀이 가족 1〉, 40×27.5, 종이에 유채, 1954상, 통영, 이건희 기증 국립현대미술관.

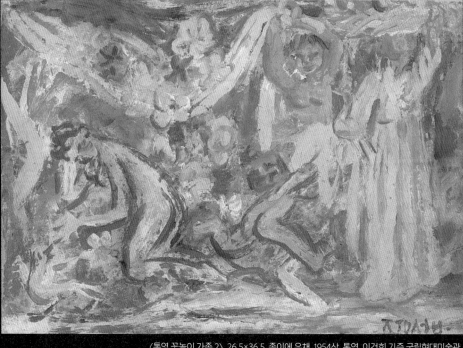

〈통영 꽃놀이 가족 2〉, 26.5×36.5, 종이에 유채, 1954상, 통영, 이건희 기증 국립현대미술관

들소의 세상

세상의 많은 사람들이 이중섭의 소를 황소라고 하는데 그렇지 않다. 이중섭 작품전 목록 및 편지에 등장하는 소는 대부분 소牛 또는 들소野牛다. 황소라는 제목은 단 한 차례 등장할 뿐이다.

황소는 숫소의 다른 이름일 뿐이다. 따라서 이중섭의 소는 들판에 노니는 자유로운 소, 야우라고 불러야 한다. 세상 사람들은 이중섭의 소를 민족의 상징이라고 하는데 어느 한 측면만을 부풀리고 있는 해석이다.

소는 학창 시절 이중섭에게 신화와 환희의 상징이었지만, 통영 시절, 가족과 이별한 난민 이중섭에게 들소는 그 자신의 표현을 빌면 "피투성이가 되어 부르짖는 마음의 소리"로서 처절한 자화상이다. 들소 연작을 그리던 통영에서 야마모토 마사코에게 보낸 1월 7일자 편지「새해 복 많이 받았는지요」에는 다음과 같은 절규가 흐른다.

"우리들의 새로운 생활을 위해서만 들소野牛처럼 억세게 전진 전진 또 전진합시다. 다른 것은 모두 무無로 끝날 뿐이오. 발레리Paul Valery, 1871~1945 의 시의 한 구절처럼 '지금이야말로 굳세게 강하게 살아가지 않으면 안될 때요' 표현이 서툴러 읽기 어렵겠지만 나의 남덕 군만은 아고리(이중섭)의 피투성이가 되어 부르짖는 이 마음의 소리를 진심으로 들어주겠지요. 도쿄에 가면 열심히 제작을 하려고 지금 쉬지 않고 그림을 그리고 있다오."[14]

실로 〈통영 들소 1〉을 보면 폭풍우와 같은 속도를 자랑하는 붓질과 그 선묘가 눈을 어지럽힌다. 억세고 강렬한 기운이 차고 넘쳐 어느덧 터질 듯한 긴장으로 팽팽하기 그지없다. 무엇을 향한 분노일까. 알 수 없지만 어쩌면 그가 살아가야 하는 시대와 주어진 환경에 대한 분노가 아니었을까. 가족을 만날 수 없는 남북 분단 상황과 일본과의 국교 단절이라는 조건에 대한 속절없는 절망,

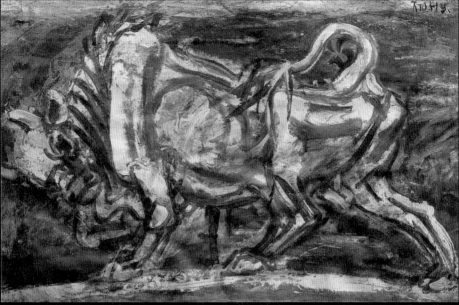

〈통영 들소 1〉, 34.4×53.5, 종이에 에나멜과 유채, 1954상, 통영. 호암미술관.

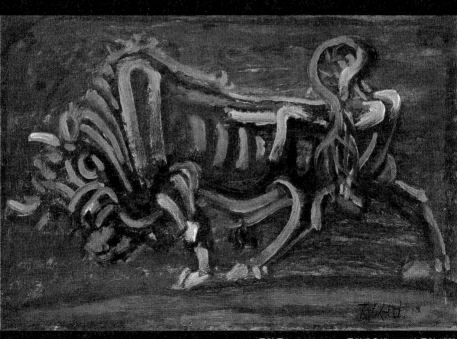

〈통영 들소 2〉, 35.3×51.3, 종이에 유채, 1954상, 통영. 개인

거듭 겪은 사기 사건으로 해결할 수 없게 되어버린 가난은 난민 시절 이중섭을 괴롭혔다. 들소는 그러한 절망과 가난에 대한 분노이면서 나아가 그 처지를 건너가려는 의지와 열정의 표현이었다.

〈통영 들소 2〉는 가장 자신있는 선묘를 한껏 발휘한 절정의 작품이다. 굵고 빠르고 환한 선은 곡선과 직선 그 어느 것 하나 부족함도 넘침도 없다. 한치의 망설임도 없이 죽 그으면 긋는 그대로 완벽한 형태가 된다. 어디 하나 지울 데가 없고 어디 하나 더할 데가 없다.

진주의 보석

이중섭은 그 밖에도 여러 점의 들소를 그렸다. 통영은 학창 시절 즐겨 그렸던 소를 되살려낸 공간이었으며 이렇게 환생한 들소는 분노와 의지의 상징으로 거듭났다. 그리고 마침내 들소의 머리만 크게 키워 화폭을 꽉 채우고 그 배경 바탕을 붉은 저녁노을로 칠해 긴장감을 더욱 고조시킨 〈통영 붉은 소 1〉과 〈통영 붉은 소 2〉가 탄생했다. 그러나 이 붉은 소가 절정의 수준으로 비약하기 위해서는 통영을 떠나야 했다.

〈진주 붉은 소〉는 통영을 떠나 진주에서 한 달 가까이 머물 때 호의를 베푼 화가 박생광朴生光, 1904~1985에게 그려준 작품이다. 나는 『이중섭 평전』에서 이 〈진주 붉은 소〉를 "20세기 가장 빼어난 걸작"이요 "진주처럼 영롱한 보석"[15] 이라고 감탄한 바 있다.

소의 얼굴이 화폭 정중앙을 차지하고 있는 〈진주 붉은 소〉는 그 가운데서도 왼쪽 눈이 압권이다. 핵심에 도달하기 위한 최후의 일격으로서 화룡점정이 있다면 바로 이 들소의 눈망울이다. 크게 뜬 눈을 보면 검은 눈동자가 넓어 착하디 착해 보이고 그 나머지 부분을 푸른색으로 칠했다. 그 결과 슬프디 슬픈 애수가 저절로 흘러내린다.

〈통영 붉은 소 1〉, 32.3×49.5 종이에 유채, 1954년상, 통영, 개인.

〈통영 붉은 소 2〉, 29×41.5, 종이에 유채, 1954년상, 통영, 개인.

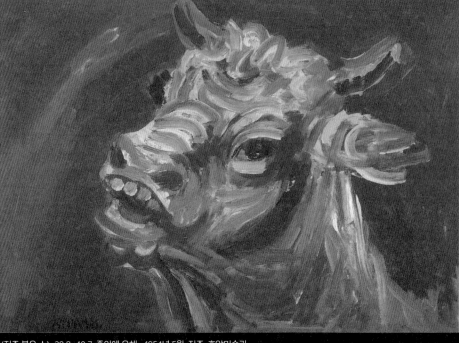

〈진주 붉은 소〉, 28.8×40.7, 종이에 유채, 1954년 5월, 진주, 호암미술관.

소는 갈색과 밝은 황금빛으로 빛나고, 배경은 붉은 핏빛으로 물들어 자못 비장하다. 소는 입을 벌린 채 고개를 틀어 울부짖는다. 얼굴과 목에 푸른색 점들이 이끼 점처럼 드문드문 찍혀 있어 생기가 감돈다. 하지만 그 점들은 눈동자의 푸른빛처럼 마치 눈물방울과도 같아 슬픈 분위기를 북돋운다. 특히 화폭 왼쪽에 불기둥이 치솟아 소의 뿔까지 닿는 것이 심상치 않다. 어떤 상황을 암시하는 것 같지만 알 수 없다. 아마도 들소의 주제인 분노와 열정을 상징하는게 아닌가 싶다. 인류사에서 아직도 이처럼 간절하고 슬프며 힘에 넘치는 소 그림을 본 적이 없다. 하지만 아직 끝나지 않았다. 진주를 거쳐 서울에 올라간 이중섭은 들소 연작의 대미를 장식하는 〈흰소 1〉을 기어코 그려내고야 말았다.

이중섭은 통영과 진주 시절 미술사상 가장 위대한 성취를 거두었다. 이곳에서 탁월한 조형 실험과 성취를 이룩했고 아무도 상상하지 못했던 그곳에 도달했다. 그곳에는 20세기 미술사를 휘황하게 만드는 찬란한 위엄이 자리하고 있다.

진화하는 편지화

"내일부터 소품전을 위한 제작에 들어가오"

서울로 가기 전, 진주

아주 짧은 기간이었지만 진주는 이중섭에게 희망을 키워준 땅이었다. 외톨이가 된 이중섭에게 통영의 유강렬이 있었다면 진주에는 박생광이 있었다. 진주는 일찍이 1949년부터 매년 영남예술제를 열어 영남 일대 문예 중심으로 떠올랐고 전쟁의 참화 속에서도 그 행사를 지속함으로써 전국 각지에서 선망의 눈길을 주는 이름이었다.

1954년 5월 초순 통영을 떠나 진주 대안동 박생광의 집에 여장을 푼 이중섭은 박생광과 더불어 진주의 문화예술인과 어울리며 아주 기쁜 날들을 만들어가고 있었다. 박생광은 카나리아다방에서의 개인전을 주선해주었다. 카나리아다방은 영남예술제 부대행사의 하나인 시화전이 열리는 장소로 영남 예술인의 거점이었다.

이중섭은 5월 말로 일정이 잡힌 개인전에 좋은 작품을 내놔야 하겠다는 의지가 샘솟는 듯했다. 개인전을 위한 작품을 제작하면서 때로 박생광과 함께 야외 사생에 나서기도 했다. 아름다운 진주의 풍광은 이중섭에게 희망을 키워주었다. 5월 말 카나리아다방에서 열린 개인전에 박생광은 물론 시인 설창수薛昌洙, 1912~1998를 비롯해 숱한 이들이 찾아와 축복해주었다. 앞서 살펴본 미술 사상 탁월한 보물의 하나인 〈진주 붉은 소〉도 이 전시에서 처음 선보였다. 전쟁으로 우울했던 터에 모처럼 진주 예술계가 출렁였다. 그러던 어느 날 부산의 사진가 허종배許宗培, 1914~1988가 이곳에 왔다. 때마침 줄담배를 피우는 이중섭

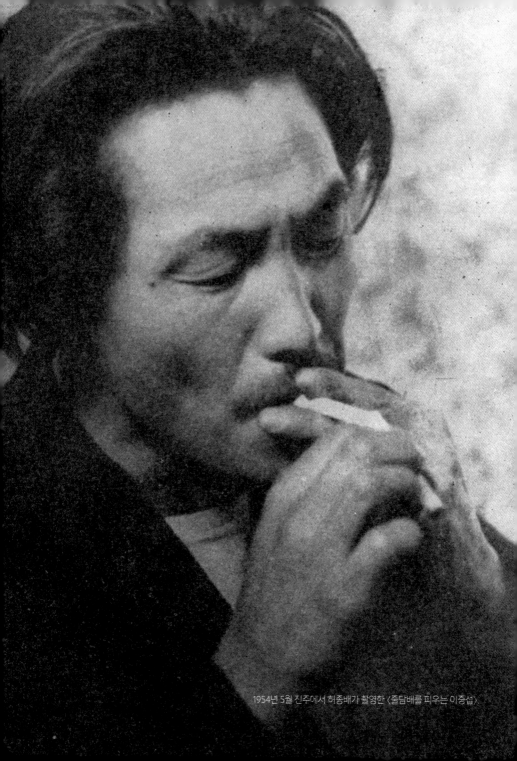

1954년 5월 진주에서 허종배가 촬영한 〈줄담배를 피우는 이중섭〉.

을 발견하고 초상사진을 한 장 찍었다. 허종배의 사진은 이후 이중섭만이 아니라 당대 예술인을 대표하는 상징으로 군림했다. 20세기 후반 대학가 다방의 벽면을 장식하고 있는 저 예술가의 초상을 찾기란 어려운 일이 아니었다.

그저 스쳐지나가는 정거장일 뻔했던 진주는 이중섭으로 말미암아 미술사상 최고의 걸작 〈진주 붉은 소〉와 초상사진 역사에서 최고의 예술인 영상인 〈줄담배를 피우는 이중섭〉의 산실로 거듭났다.

서울의 첫 거점, 인왕산 기슭 누상동

개인전을 마치고 수금도 제대로 못했지만 뒷일은 진주의 벗들에게 맡기고 서울로 향했다. 대한미술협회 위원 박고석의 권유에 따라 6월 25일부터 열리는 제6회 《대한미술협회전》 출품을 준비하기 위해서였다. 물론 상경하는 이유가 단지 협회전 참가에만 있는 건 아니었다. 이중섭은 서울에서 개인전 개최도 마음먹고 있었다. 일본으로 가기 위한, 가족과 하나가 되기 위한 경비를 마련해야 하겠다는 오직 하나의 일념이었다. 개인전을 열어 돈을 벌겠다는 야심을 품고 서울역에 도착한 이중섭은 먼저 평양 공립종로보통학교 동문인 소설가 김이석金利錫, 1914~1964의 집에 여장을 풀었다. 인왕산 기슭 누상동에 있는 김이석 집 곁방에 입주한 그는 낮에는 친구들을 만나러 다니다가 저녁과 새벽에는 협회전 출품을 위한 작품 제작에 혼신의 힘을 기울였다. 협회전은 한국전쟁 발발 4주년을 계기삼아 국방부 협찬을 얻어 경복궁미술관에서 열렸다. 이중섭은 100호 크기 대작을 포함해 〈소〉, 〈닭〉, 〈달과 까마귀〉 등 세 점을 출품했다.

"6월 25일부터의 대한미술협회와 국방부 주최의 미전에 석 점(10호 크기의)을 출품했소. 모두 100호, 50호 크기의 작품들인데 아고리의 작품 석 점이 제법 좋은 평판인 것 같소. 첫날에 아고리의 작품을 사겠다는 사람

이 있어 한 점은 이미 매약買約이 되었다오."[1]

이어서 이중섭은 미국 예일 대학 교수가 비용 부담을 할 테니 뉴욕 개인전을 하라고 권해 왔다는 사실도 자랑삼아 소개하고 또 이처럼 평판이 좋다는 사실을 장모에게도 전해달라고 부탁했다.[2]

실제로 출품작 〈달과 까마귀〉는 미국인이 구입해갔으며 〈소〉와 〈닭〉은 7월에 미국을 방문하는 이승만 대통령이 구입해갔다. 더구나 당대 최고의 미술 평론가 이경성은 이때의 출품작에 대해 "비사실적 경향의 작품 중 이중섭 씨의 〈닭〉과 〈소〉는 참으로 좋은 작품이다. 자신 있는 데상, 세련된 감각, 높은 가치의 토운tone"을 갖춘 "이번 미협전 최고 수준인 동시에 수확"[3]이라고 극찬했다.

서울 개인전을 결심하고 상경한 이중섭에게 이런 평판은 더할 나위 없이 좋은 조짐이었다. 자신감에 들뜬 순간 친구들이 다음처럼 축복해주었다.

"이번에 낸 작품이 평판이 아주 좋았으니까 서울에서의 소품전도 반드시 성공하리라고 친구들은 자기들 일처럼 기뻐하면서 하루빨리 소품전 제작을 시작하라고 권해줍디다."[4]

이때 이중섭과 어울렸던 예술인들은 참으로 다채로웠다. 전쟁의 폐허를 딛고 재건의 시대를 향해 낙원동과 명동 거리를 수놓은 문화예술인들은 문인으로는 김이석·양명문楊明文, 1913~1985·김광림金光林, 1929~, 화가로는 위상학韋相學, 1913~1967·손응성·김환기·박고석·문우식文友植, 1932~2010, 평론가로는 이경성 들을 꼽을 수 있다. 물론 이보다 훨씬 많았을 것이다.

더위가 한창이던 7월 김이석의 곁방을 떠나기 위해 시내를 방황하던 중 원산 시절 친구 정치열이 후원자로 나섰다. 인왕산 기슭 누상동 166-10번지 적산가옥 이층 다다미방을 내준 것이다. 다다미방은 와시츠和室라고 해서 일본식 돗자리를 바닥재로 쓰는 거실을 말한다. 화실로 쓰기에 적합했다. 게다가 정

치열은 이중섭이 머무는 동안 쌀값도 주겠다고 했다. 더없기 기쁜 일이었고 그 소식을 다음처럼 야마모토에게 전했다.

"내일부터는 혼자서 서울에선 최초의 소품전을 위한 제작에 들어가오."⁵⁾

누상동 166-10번지에 입주하고서 곧바로 좋은 소식이 들려왔다. 한국전쟁이 끝난 뒤 최초로 개관하는 화랑에서 초대 출품을 부탁해온 것이다. 천일화랑이었다. 천일화랑은 종로구 예지동 189번지 그러니까 오늘날 종로4가 광장시장의 청계천 가로변에 우뚝 선 천일백화점 3층에서 문을 열었다.⁶⁾

7월 26일 개관을 앞둔 천일화랑의 주인이자 천일백화점 지배인 이완석李完錫, 1915~1969은 일찍이 일본에서 디자인을 공부하고 귀국해 천일제약 광고 도안을 담당했던 디자이너로, 해방 후 조선산업미술가협회 역원, 조선공예가협회 위원, 대한미술협회 상임위원 및 서울특별시백화점협회 이사 등으로 맹활약을 펼친 인물이다. 그는 천일화랑 개관기념전으로《현대미술작가전》을 기획하고 당대 미술인을 대거 초대했다. 초대 출품자 명단은 다음과 같다.

- 수묵채색화 분야: 고희동, 김은호, 이상범, 이응노, 배렴, 장우성, 이유태, 김영기, 장덕, 정진철, 박생광, 이현옥, 김화경.
- 유채화 분야: 도상봉, 이마동, 김인승, 김환기, 남관, 이봉상, 박영선, 박득순, 박고석, 윤중식, **이중섭**, 장욱진, 한묵, 주경, 한홍택, 이세득, 권옥연, 이종무, 정규, 조병현, 박수근, 황유엽, 김두환, 최영림, 손응성.
- 조각 분야: 윤효중, 김경승.

전후 서울 미술계를 주름잡던 미술인을 망라한 규모였고 이중섭은 기꺼이 출품했다. 이 무렵 육군본부에서 중위로 근무하던 시인 김광림은 자신의 상관 문중섭 대령의 전쟁수기『저격능선』표지화를 주문해왔으며 삽화 의뢰도 꽤

들어왔다. 그 덕분에 이중섭은 궁핍한 생활고를 조금씩 해결해나갈 수 있었다.

노고산 기슭 신수동으로

정치열이 내준 집에서 더 머물기 어려워졌다. 정치열이 집을 팔았기 때문이다. 이중섭은 이종사촌형 이광석 판사가 내준 마포구 신수동, 그러니까 서강대학교 남서쪽 일대의 어느 집 방 한칸에 입주했다. 이사하던 날은 제3회 《대한민국미술전람회》 개막일이었다. 하지만 천일화랑 개관 기념전과 달리 미술계 권력자들이 좌우하는 《대한민국미술전람회》에는 초대는커녕 개최 소식조차 전해 듣지 못했다. 이사하기 며칠 전인 10월 28일 물감 사러 시내에 나갔다가 통영에서 올라온 벗 유강렬로부터 그런 전람회가 열린다는 말을 전해 들었을 뿐이었다. 그리고 그날 통영의 공예가들로부터 양피 점퍼를 선물받은 게 다였다.[7]

노고산 기슭에 자리잡은 신수동 방은 한기가 절로 스며드는 공간이었지만 이중섭은 11월 21일자 편지 「나의 오직 하나뿐인」에서 말한 바처럼 "어떤 고난에도 굴하지 않고 소처럼 무거운 걸음을 옮겨가며 안간힘을 다해 제작을 계속"[8]했다.

이 무렵 이중섭은 대구에 정착한 원산 시절의 친구 시인 구상과 연락을 주고 받았다. 서울에서 개인전을 마치고 나면 대구로 내려가 또 한 차례 개인전을 열기로 했다. 돈을 마련해야 한다는 간절함을 생각할 때 이중섭이 먼저 제안했을 것이고, 구상은 이를 흔쾌히 받아들였을 것이다. 아직 서울 전시도 열기 전, 신수동 시절인 12월 초순께 보낸 편지 「상냥한 사람이여」에서 "대구에서 소품전이 끝나는 대로 당신과 아이들을 만날 수 있는 것이 확실"[9]하다고 호언 장담하고 있었으니 말이다. 이처럼 자신감에 넘치던 이중섭은 용산구 원효로 오산고등보통학교 주기용朱基瑢, 1897~1966 교장과 미술선생 김창복金昌福, 1918~? 그리고 종로2가 8-4번지 장안빌딩에 입주해 있던 홍익대학교 미술학부에서 교

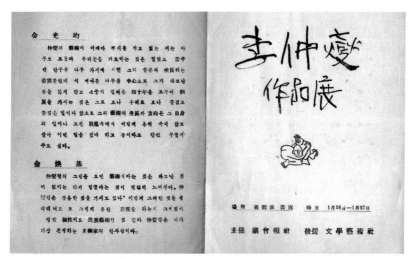

1955년 1월 18일에서 27일까지 미도파백화점 4층 미도파화랑에서 열린《이중섭 작품전》안내장.
유강렬 기증 국립현대미술관.

수로 재직 중이던 김환기와 박고석을 찾아가 돈을 빌렸다. 개인전을 위한 자금
명목이었다. 비용을 마련한 이중섭은 당시 중구 남대문로2가 123번지 미도파
백화점 4층에 자리잡고 있던 미도파화랑을 찾아가 예약을 마쳤다. 12월 초순
의 일이다.

　　해가 바뀐 1955년 1월 18일 화요일, 대망의《이중섭 작품전》이 열렸다. 1월
27일까지 꼬박 열흘 동안의 개인전은 여러 벗들의 도움이 있었다. 김환기와 유
강렬이 안내장이며 벽보 도안을 맡아주었고 김광균과 김환기는 안내장에 축사
를 써주었다. 모두 45점을 출품한 개인전은 성황을 이루었다. 무엇보다 미술계
와 언론의 반응이 뜨거웠다. 당대 미술비평가인 이경성과 아더 J. 맥타가트가
비평을 발표했고 여러 언론은 출품작 도판을 지면에 실어주었다. 기대만큼은
아니었지만 20점 가량의 그림이 팔렸다. 하지만 꼬박 한 달 뒤인 2월 24일 대
구로 떠날 때까지 수금은 제대로 이루어지지 않았다. 하는 수 없이 김환기에게
뒷일을 부탁해놓을 수밖에 없었다.

"나는 더없는 기쁨으로 꽉 차 있소"

편지화로 보낸 표지화와 삽화들

서울 시절 이중섭은 수입이 거의 없었다. 그나마 표지 장정이며 신문 잡지의 삽화 주문을 받아 그려준 값을 받곤 했다. 주문을 받아 그리다보면 같은 도상을 여러 장 그리곤 하는데 꽤 괜찮은 게 나오면 그걸 골라 도쿄로 보냈다. 주문을 받아 그린 삽화가 편지화가 되기도 한 것이다.

"내 편지와 그림을 그토록 기뻐해줘서 나는 더없는 기쁨으로 꽉 차 있소."[10]

편지화를 보내고 나면 기뻐하는 반응이 역력했으므로 이중섭은 이것저것 즐겨 보내고 있었고 그 가운데 주문받은 삽화도 포함시켰다. 지금까지 확인할 수 있는 작품은 〈원자력시대 3〉와 〈황금충 해골 D〉, 〈황금충 해골 E〉, 〈피 묻은 새 2〉, 〈칼 든 병사 2〉, 〈칼 든 병사 3〉 여섯 점이다.

이 가운데 〈원자력시대 3〉은[그림편지 14] 상경 직후인 1954년 8월에 보낸 것인데, 『한국일보』1954년 8월 9일자로 발표한 삽화 〈원자력시대〉와 거의 같은 도상으로 보인다.

화면 하단에 "남덕군, 야스카타군, 야스나리군"이란 글씨를 써넣기도 한 이 작품은 해바라기 꽃 위에 두 아이가 물고기와 나비랑 어울리는 모습을 담았다. 무척 평화로운 동화 세계처럼도 보인다. 하지만 신문 지상에 발표한 〈원자력시대〉와 겹쳐 보면 인류의 문제를 은유하는 주제를 담고 있는 작품임을 알

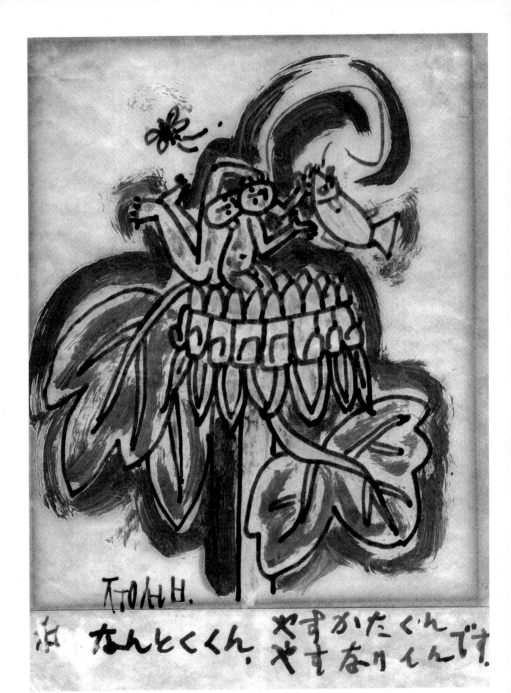

[그림편지 14] 〈원자력시대 3〉, 23×18.6, 종이에 유채, 1954, 서울, 서귀포 이중섭미술관.

수 있다. 당시 미국과 소련의 대립은 원자폭탄, 수소폭탄 같은 대량 살상 무기 확보 경쟁으로 치닫고 있었다. 이미 1945년 그 위력을 실감한 바 있는 인류에게 원자폭탄은 공포와 두려움의 대상이었다.

1954년 8월 9일 『한국일보』에 실린 삽화 〈원자력시대〉.

삽화 〈원자력시대〉와 편지화 〈원자력시대 3〉은 원자폭탄이 폭발하는 순간 발생하는 거대한 버섯구름의 형태를 해바라기 나무로 형상화했다. 굵고 강한 나무 기둥과 넓고 풍성한 잎과 꽃 그리고 그를 둘러싼 청색 윤곽선은 폭발의 울림을 비유하기에 충분해 보인다. 그런데 그 폭발의 한 중심에 어린아이가 평화롭게 뛰놀고 있다. 이중섭의 의도는 바로 여기에 있다. "핵 에너지를 군사 무기가 아닌 산업 연료로 전환하여 인류의 행복을 위해 사용해야 한다는 주장"[11]을 담아낸 것이다. 그러므로 이 편지화는 두려움을 희망으로, 공포를 환희로 전환시키는 회화의 마술을 가족에게 보여준 하나의 마법이다.

〈원자력시대〉와 달리 〈황금충 해골 D〉, 〈황금충 해골 E〉, 〈피 묻은 새 2〉, 〈칼 든 병사 2〉, 〈칼 든 병사 3〉처럼 무섭고 슬픈 주제의 표지화를 편지화로 왜 보냈는지는 지금도 여전히 수수께끼다. 이 가운데 〈황금충 해골 D〉, 〈피 묻은 새 2〉, 〈칼 든 병사 2〉는 1979년 미도파화랑에서 열린 《이중섭 작품전 미공개 200점》 전시장에 나란히 전시된 작품이지만 당시에는 편지화임을 드러내는 글씨 부분을 가린 채 전시했으므로 편지화인 줄 알 수 없었다.

'황금충 해골'은 미국 소설가 에드거 앨런 포의 추리소설 『황금충』의 번역

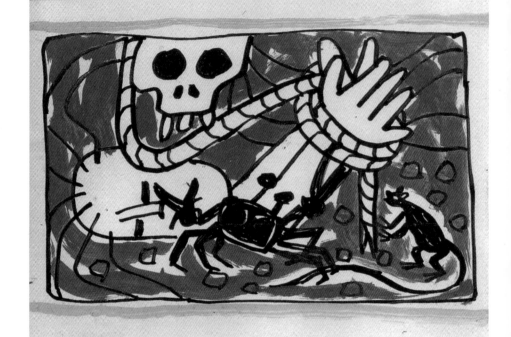

[그림편지 15] 〈황금충 해골 D〉, 19.5×15.6, 종이에 유채, 1954하, 서울, 개인.

1979년 미도파화랑에서 열린 《이중섭 작품전 미공개 200점》 전시에 나온 것으로 당시에는
〈결박〉이라는 제목으로, 상하단의 글씨를 모두 가린 채 전시되었다. 이후 2005년 삼성미술관리움에서 열린
《이중섭 드로잉: 그리움의 편린들》 전시에서 최초로 원본 그대로 전시되었다. 작품명은 〈결박〉이었다.

[그림편지 16] 〈황금충 해골 E〉, 19.2×15.4, 종이에 유채, 1954하, 서울, 개인.
2016년 국립현대미술관에서 열린 《이중섭, 백년의 신화》 전시에서 최초로 원본 그대로 전시되었다.
제목은 〈결박〉이었다.

1955년 중앙출판사에서 펴낸 『황금충』 표지.

1979년 미도파화랑에서 열린 《이중섭 작품전 미공개 200점》 전시 당시 도록에 실린 〈황금충 해골 D〉.
작품명은 〈결박〉이었다.

본 표지화로 주문을 받아 그린 것이다. 이 그림은 모두 〈결박〉이라는 같은 제목으로 세 차례 전시장에 나왔는데 같은 그림이 나온 건 아니었다. 이 그림은 모두 세 가지가 있다. 하나는 원응서의 번역으로 1955년 1월 출간된『황금충』의 표지화, 나머지 둘은 일본에 있는 두 아들에게 각각 보낸 〈황금충 해골 D〉와 〈황금충 해골 E〉다.

〈황금충 해골 D〉의[그림편지 15] 상단 왼쪽에는 '야스카타군', 〈황금충 해골 E〉의[그림편지 16] 상단 왼쪽에는 '야스나리군'이라고 쓴 이중섭의 글씨가 있다. 그러니까 이중섭은 표지화를 그려 출판사에 넘긴 뒤 두 아들에게 보내기 위해 다시 그린 것이다.

해골이 등장하는 이 그림들은 같고도 다르다. 화폭 하단 오른쪽 구석에 쥐가 없고, 말똥구리가 등장하는『황금충』의 표지화와 게와 쥐가 등장하는 편지화 〈황금충 해골 D〉, 〈황금충 해골 E〉를 구분하는 건 비교적 쉽지만, 편지화인 두 작품은 얼핏 같은 것으로 보이기도 한다. 하지만 상단의 이름 차이가 아니라도 꼼꼼하게 살펴보면 미세한 차이를 알 수 있다.

먼저 화면을 상중하 셋으로 나눈 뒤 중단에만 그림을 그렸다. 가운데 두 팔이 묶인 채 누워 있는 사람을 중심으로 위로는 해골, 아래로는 자갈과 게와 쥐가 등장한다. 특히 사람의 머리카락 일곱 가닥이 길게 뻗어 배경의 붉은 색면을 가로지르고 있는데 마치 귀신의 흩날리는 머리카락처럼 보인다. 왜 이처럼 무섭고 두려운 주제의 그림을 일곱 살짜리 어린아이에게 보냈는지 알 수 없지만 놀래주려는 의도였다면 너무 과도한 게 아니었나 싶기도 하다. 물론 게는 집게로 묶은 밧줄을 끊어버리려 하고 있고 쥐도 밧줄을 갉아내고 있어 묶여 있는 아이를 해방시키는 구원의 의지를 드러내기도 한다.

'피 묻은 새'는 구약성서「창세기」편에 등장하는 비둘기를 그린 것이다. 노아의 방주에서 날려보낸 비둘기가 올리브 나뭇가지를 물고 돌아옴으로써 지구를 뒤덮은 대홍수가 끝이 났음을 알렸고, 비둘기는 하늘의 전령으로 희망과 평

[그림편지 17] 〈피 묻은 새 2〉, 22.5×19, 종이에 유채, 1954 하, 서울, 이건희컬렉션 기증 국립현대미술관.
2022년 국립현대미술관에서 열린 《MMCA 이건희컬렉션 특별전 이중섭》 전시 당시 처음으로 원본 형태가
전시되었다.

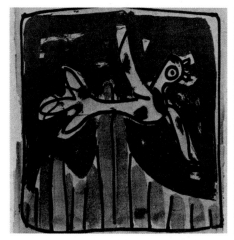

⟨피 묻은 새 1⟩, 12.5×14, 종이에 채색, 1954 하, 서울 개인, 1972년 현대화랑에서 열린 ⟪15주기 기념 이중섭 작품전⟫ 전시에 처음 등장한 것으로, 상하좌우를 모두 가린 채로 ⟨새⟩라는 제목으로 도록에 실렸다.

1979년 미도파화랑에서 열린 ⟪이중섭 작품전 미공개 200점⟫ 전시 당시 도록에 실린 ⟨피 묻은 새 2⟩로, 하단의 글씨와 화면 상하좌우를 가린 상태였다. 그때의 작품명은 ⟨산과 새⟩였다.

1980년 한국문학사에서 출간한 『그릴 수 없는 사랑의 빛깔까지도』에도 수록된 ⟨피 묻은 새 3⟩. 역시 하단의 글씨와 화면의 상하좌우를 모두 가린 채였고, 제목은 ⟨산과 새⟩였다.

화를 상징하기 시작했다. 하지만 이중섭은 온몸에 피를 흘리는 비둘기를 통해 전쟁의 참혹함을 은유했다. 이중섭이 세상을 떠나고 1년이 지난 1957년 9월 『자유문학』 표지화로 쓰였다.

'피 묻은 새'는 모두 세 점이다. 전시 및 도록 등에 수록될 때마다 서로 다른 그림이 등장했다. 그 가운데 〈피 묻은 새 1〉은 1972년 현대화랑에서 열린 《15주기 기념 이중섭 작품전》 전시에 처음 등장했는데, 상하좌우를 모두 가린 채로 〈새〉라는 제목으로 도록에 실렸다. 이후 1979년 미도파화랑에서 열린 《이중섭 작품전 미공개 200점》 전시장에 나온 건 〈피 묻은 새 2〉였으며,[그림편지 17] 이때도 하단의 글씨와 화면의 상하좌우를 가린 채로 〈산과 새〉라는 제목으로 전시되었고, 도록에도 그렇게 실렸다. 그리고 1980년 한국문학사에서 출간한 『그릴 수 없는 사랑의 빛깔까지도』에도 수록되었는데 이번에는 〈피 묻은 새 3〉이었다. 역시 하단의 글씨와 화면의 상하좌우를 모두 가린 채였고, 제목은 〈산과 새〉였다. 원본 상태를 비로소 볼 수 있게 된 것은 2022년 국립현대미술관에서 열린 《MMCA 이건희컬렉션 특별전 이중섭》 전시장에서였는데, 이때 전시된 작품은 〈피 묻은 새 2〉다.

역시 참혹하고 무서운 그림 〈칼 든 병사 1〉은 1954년 9월 출간된 『저격능선』 표지화로 사용되었다. 『저격능선』은 강원도 철원 인근 김화에서 벌어진 저격능선전투에 참전한 문중섭 대령의 수기다. 이 전투는 백마고지전투와 함께 한국전쟁 중 가장 치열한 고지전으로 꼽히기도 한다. 문중섭 대령의 부하로 근무하던 소위 김광림은 출판을 부탁받고 고향 선배인 이중섭을 찾아가 표지 그림을 주문했다. 이중섭은 이를 위해 〈칼 든 병사 1〉과 〈피 묻은 새 2〉 두 가지를 그려주었는데, 주문자인 군인들은 전쟁의 참혹함을 은유한 〈피 묻은 새 2〉가 아닌 용맹한 전사의 모습을 담고 있는 듯한 〈칼 든 병사 1〉을 표지화로 채택했다.

이중섭은 이 그림과 비슷하게 〈칼 든 병사 2〉,[그림편지 18] 〈칼 든 병사 3〉

1979년 미도파화랑에서 열린《이중섭 작품전 미공개 200점》
전시 당시 도록에 실린 〈칼 든 병사 3〉. 상하단의 글씨와 화면의
상하좌우를 모두 가린 채로 나온 것을 알 수 있다.

〈칼 든 병사 1〉을 표지화로 사용한
문중섭의 『저격능선』 표지.

[그림편지 19]을 따로 그려 두 아들에게 보냈다.

'칼 든 병사'는 1979년 미도파화랑에서 열린《이중섭 작품전 미공개 200점》
전시, 1980년『그릴 수 없는 사랑의 빛깔까지도』, 2016년 국립현대미술관에서
열린《이중섭, 백년의 신화》전시, 2022년 국립현대미술관에서 열린《MMCA
이건희컬렉션 특별전 이중섭》전시를 통해 등장했는데, 1979년, 1980년, 2022
년에 나온 작품은 태성에게 보낸 〈칼 든 병사 3〉으로 동일본이지만 2016년에
는 태현에게 보낸 〈칼 든 병사 2〉가 나왔다.

'칼 든 병사'에 등장하는 병사는 온전한 사람이 아니다. 상반신은 사람, 하
반신은 말의 모습을 한 켄타로우스를 그린 것으로, 난폭한 폭력배였던 켄타로
우스는 결국 위대한 영웅 헤라클레스에게 죽임을 당하고 마는데, 말하자면 '칼
든 병사' 속 병사의 모습은 광기에 찬 야만과 폭력의 전쟁광을 표현한 것이다.
참혹한 주제에 맞춰 그렸기 때문인지 작품은 매우 거칠고 산만하다. 이처럼 피

[그림편지 18] 〈칼 든 병사 2〉, 26.2×18, 종이에 유채, 1954 하, 서울, 개인.
2016년 국립현대미술관에서 열린 《이중섭, 백년의 신화》 전시에 나온 작품으로,
원본이 최초로 공개되었다. 제목은 〈꿈에 본 병사 : 태현에게〉였다.

[그림편지 19] 〈칼 든 병사 3〉, 29.5×19.5, 종이에 유채, 1954 하, 서울, 이건희 기증 국립현대미술관.
1979년 미도파화랑 전시, 1980년 『그릴 수 없는 사랑의 빛깔까지도』, 2022년 국립현대미술관 전시를 통해 등장했는데, 1979년과 1980년에는 상하단의 글씨와 화면의 상하좌우를 모두 가린 채로 나왔다. 1979년 전시에는 〈꿈에 본 병사(칼 든 병사3)〉, 1980년 책에는 〈꿈에 본 병사〉, 2022년에는 〈꿈에 본 병사(태성)〉이라는 제목이었다. 원본을 최초로 볼 수 있었던 건 2022년 전시였다.

투성이 비둘기와 전사를 그린 그림을 아이들에게 보낸 까닭은 역시 아직도 풀리지 않는 의문이다.

편지화에 실어보낸 자신감

인왕산 기슭의 누상동 시절 이중섭은 아주 왕성한 기세로 눈부신 작품들을 토해내고 있었다. 그가 그려 보낸 편지화 또한 아름답기 그지없었다. 가족과의 재회를 꿈꾸는 이중섭의 가슴은 벅차오르고 있었다. 서울에서의 개인전이 이를 가능케 해줄 것처럼 여겼다. 야마모토 마사코에게 보내는 편지에 호언장담하고 있는 바와 같이 당연히 성공할 것이라는 믿음이 가족을 향한 열망으로부터 샘솟듯 흘러나왔다. 그 자신감은 개인전에 출품할 작품만이 아니라 일본에 보내는 편지화에도 넘쳐났다.

낙원을 그린 〈과수원 2〉는[그림편지 20] 한 그루 사과나무 아래 야마모토 마사코와 이중섭, 그리고 여섯 명의 아이들이 어울려 수확하는 장면을 그렸다. 화폭 중앙에 여신 같은 모습으로 서 있는 여성이 야마모토 마사코, 화폭 하단 오른쪽에 앉아 수확한 사과를 모아놓은 남성이 이중섭이다. 나머지 아이들은 사다리를 타고 올라가거나 떨어지는 사과를 받을 천을 펼쳐 잡고 있거나 광주리에 매달려 있다. 그 가운데 특별한 것은 이중섭의 팔이다. 팔이 세 개나 된다. 여러 가지 일을 한꺼번에 하고 있음을 보여주는 표현법으로 일종의 이시동도법異時同圖法의 적용이다. 이시동도법은 서로 다른 시간의 동작을 하나의 화면에 표현하는 방법을 말한다.

소재와 구성을 보면 통영 시절에 그린 〈도원〉이나[제2장 105쪽] 서귀포 시절에 그린 〈서귀포 풍경-실향의 바다 송〉처럼[제1장 22쪽] 꿈꾸는 낙원을 그린 작품들과 연결되어 있다. 색채 표현도 푸른색과 노란색 그리고 붉은빛만을 사용해 아주 유쾌한 분위기를 잘 살려내고 있는데 이상향임을 상징하려는 의도의 결

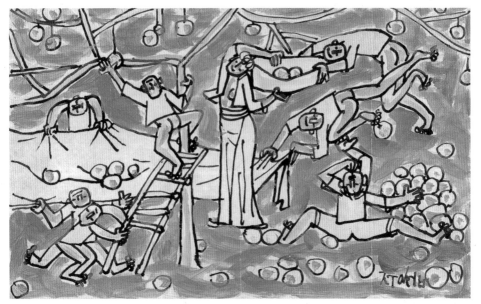

[그림편지 20] 〈과수원 2〉, 20.3×32.8, 종이에 잉크와 유채, 1954 하, 서울, 개인.

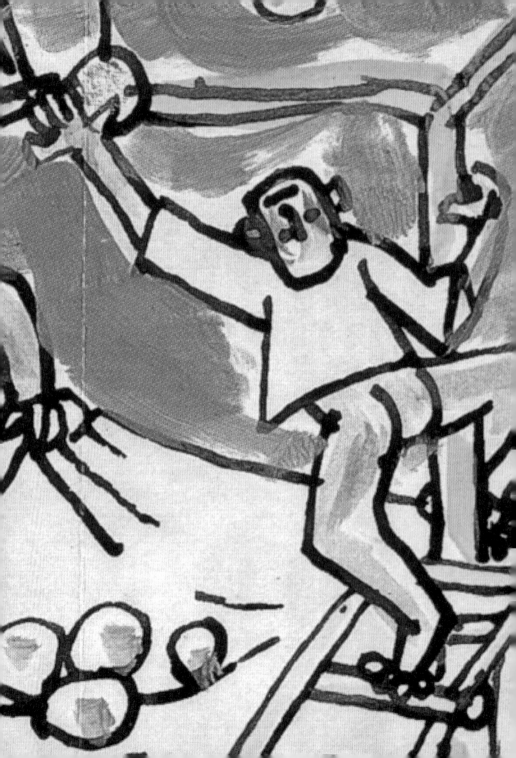

과로 보인다. 화면 내부를 접지르는 접힌 선 세 개는 편지봉투에 넣었던 흔적임을 알려준다.

가족도의 진화, 가족행렬도의 탄생

부산 시절, 가족과 이별하는 순간에 창안해낸 가족도는 꿈에서나 그리는 이상향이었다. 이중섭에게 지금은 비록 헤어져 있어도 우린 곧 하나가 될 것이라는 꿈은 그저 환상이 아니라 현실이었다. 잠들면 그 낙원으로 빨려들었고 잠이 깨면 가족도 속에서 아내와 아이가 걸어나왔다. 이중섭에게 가족도는 현실과 환상의 구분이 없는 세계, 경계 없는 절대공간으로 진화했다.

〈그림의 안과 밖〉은[그림편지 21] 그림 속 그림이다. 먼저 화폭 상단 오른쪽에 있는 노란색 바탕의 사각형은 두 아이와 물고기를 그린 그림이다. 그림 속 아래쪽 아이가 그림 밖으로 손을 내밀어 밖의 물고기에 손바닥을 대고 있다. 그림 밖에는 이중섭과 네 명의 아이가 있다. 화폭 상단 왼쪽에 두 손을 포갠 채 서 있는 인물이 이중섭이다. 맨 위의 아이는 그림을 부여잡고 있고 또 한 아이는 그림 뒤로 기어들어가 엉덩이만 보인다. 또 물감을 짜놓는 화구인 팔레트를 두 팔로 받혀들고 있는 아이와 누운 채 물고기를 받들어 올린 아이도 있다. 그런데 그림 밖은 물속이다. 바탕에 점들을 찍어두어 출렁이는 느낌을 부여함으로써 그곳이 물속임을 표현하려 했다. 이 작품에도 화면에 접힌 선이 아주 옅은 흔적으로 남아 있다.

〈해변을 꿈꾸는 아이 4〉는[그림편지 22] 두 명의 아이와 두 마리의 물고기 그리고 한 마리의 게를 끈으로 연결한 구성이다. 먼저 두드러져 보이는 건 네 가지 색이다. 바닥은 푸른색, 두 명의 아이와 두 마리의 물고기는 붉은색과 초록색을 교차해 지니고 있고 거대한 게는 보라색이다. 무엇보다도 색을 칠할 때 면이 아니라 굵고 빠른 선으로 칠했다는 특징이 있다. 그로 인해 색선은 모두

붓털 자욱이 남아 생긴 비백飛白을 갖추고 있어 날렵하고 시원스런 효과를 잘 드러낸다. 자칫 무질서해 보일지도 모르는 요란스러움을 통제하는 요소가 바로 검은색 선이다. 가늘지만 워낙 유려하고 자신감 넘치는 것이어서 다양한 색들을 구획하여 가둠으로써 질서정연하게 안정시키고 있다. 기술만으로도 명작의 요소를 다 갖추고 있는 셈이다. 기술만이 아니다.

구성에서도 흥미로운 요소가 여럿이다. 거대한 게의 집게가 빨간색 아이의 성기를 위협하고 초록색 아이와 빨간색 아이가 서로 대결하는 긴장감부터 모두를 연결하는 길고 긴 끈 같은 요소들까지 그림을 읽는 재미로 가득 차 있다. 화폭 하단 왼쪽에는 '태현군'이라는 글씨가 있는데 야마모토 마사코가 지시하는 바에 따라 누군가 써넣은 것이다. 역시 이 작품에도 화면을 접지르는 선이 희미하게 남아 있다.

한 장의 종이를 세 칸으로 나누어 그린 〈다섯 어린이〉에도[그림편지 23] 화폭 상단 왼쪽 구석에 '태현군'이라는 글씨가 있다. 각 칸마다 'ㅈㅜㅇㅓㅅㅓㅂ'이라고 서명을 했으니까 세 점의 편지화를 그려 보냈다는 의미인 셈이다. 상단은 세 명의 아이가 게와 새랑 어울리는 장면이다. 하단 왼쪽은 자기 키보다 더 큰 제주 은갈치를 들고 선 장면이다. 오른쪽은 게 위에 올라 앉아 해바라기를 받들고 있는 장면이다.

가족과 합하고 싶은 마음은 이제 행렬도 형식으로 발전한다. 1950년 12월 6일 새벽 해군 수송함 동방호를 타고 부산까지 내려오던 피난길의 추억이며 다음 해 1월 15일 수송함을 타고 제주도에 도착해 한라산을 넘어 서귀포까지 걷고 또 걷던 피난길의 추억이 그리웠다. 그 길이 험난했어도 함께였기 때문이다. 헤어져 있지는 않았기 때문이다. 그리움이 밀려왔다. 지금 우리가 함께라면, 들소를 이끌고 아내와 두 아이를 수레에 태워 낙원을 향할 것이다. 당연히 꽃장식도 했겠지……. 꽃가마 가족행렬도는 이렇게 탄생했다.

〈남쪽나라를 향하여 3〉은[그림편지 24] 이태현에게 보내는 편지화다. 화폭을

[그림편지 21] 〈그림의 안과 밖〉, 26.7×19.6, 종이에 잉크와 유채, 1954 하, 서울, 이건희 기증 서귀포 이중섭미술관.

[그림편지 22] 〈해변을 꿈꾸는 아이 4〉, 33×20.4, 종이에 잉크와 유채, 1954하, 서울, 이건희 기증 국립현대미술관.

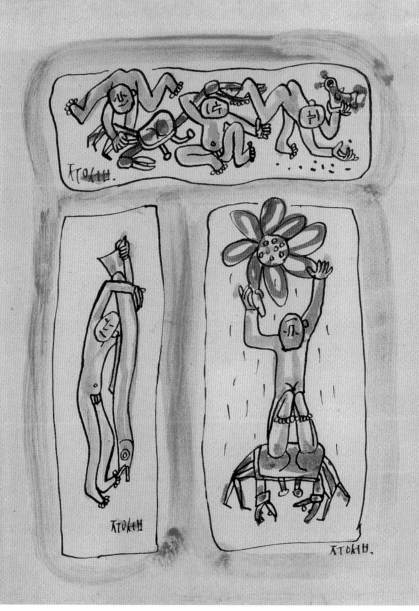

[그림편지 23] 〈다섯 어린이〉, 26.4×19, 종이에 유채, 1954하, 서울, 이건희 기증 국립현대미술관.

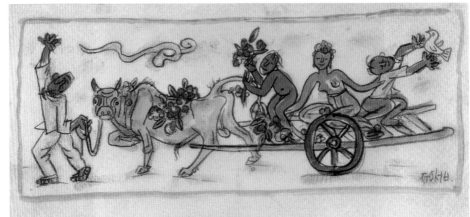

[그림편지 24] 〈남쪽나라를 향하여 3〉, 20.3×26.7, 종이에 연필과 유채, 1954하, 서울, 개인.

위아래로 나누어 상단에는 그림, 하단은 글씨로 채웠다. 먼저 글씨 부분을 읽어보자.

"…야스카타에게…

나의 야스카타. 잘 지내고 있겠지. 학교 친구들도 모두 잘 지내고 있니? 아빠는 잘 지내고 있고 전람회 준비를 하고 있어. 아빠가 오늘…엄마, 야스나리, 야스카타가 소달구지에 타고… 아빠는 앞에서 소를 끌고… 따뜻한 남쪽나라에 함께 가는 그림을 그렸어. 소 위에 있는 것은 구름이야. 그럼 안녕. 아빠. ㅈㅇㅓㅂ."

편지화를 받아볼 태현을 위해 아빠 소식을 간략히 전한 다음 그림 설명을 아주 자상하게 하고 있다. 가슴아픈 구절은 '따뜻한 남쪽나라에 함께 가는 그림'이라는 대목이다. 몸은 이별의 고통 속에 있어도 머릿속은 오직 가족과 함께였다. 붉은색 꽃으로 치장한 황금빛 들소가 이끄는 수레 위에 태현이는 비둘기를, 태성이는 붉은 꽃을, 그리고 야마모토 마사코는 두 팔을 뻗어 두 아이를 부여잡고 있다. 고개를 치켜들어 가족의 안전을 살피는 이중섭은 황금빛 들소를 이끄는 한편 왼손을 번쩍 들어 신호를 보내고 있다. 바다 건너 멀리 떨어져 있는 처지임에도 함께라는 열망을 그렇게 표현한 것이다.

가족행렬도 형식을 변형해 그린 두 점의 변주화變奏畵가 있다. 〈현해탄 1〉, 〈현해탄 2〉가[그림편지 25~26] 그것이다. 오늘날의 대한해협을 그때는 현해탄이라고 부르곤 했다. 두 점을 보면 화면 복판에 접질린 선의 흔적이 남아 있어 모두 편지화임을 증명한다. 화면 상단에는 중앙에 야마모토 마사코, 양쪽 옆에 태현과 태성이 한껏 웃으며 손을 흔들고 있고 화면 하단에는 증기를 내뿜는 함선을 타고 바다를 건너가는 이중섭이 두 팔을 벌려 가족을 향해 신호를 보내고 있다. 그 사이에는 이들 가족의 만남을 축복해주는 듯 거대하게 일렁이는 초록빛 파도에도 불구하고 춤을 추는 물고기들이 아주 요란하다.

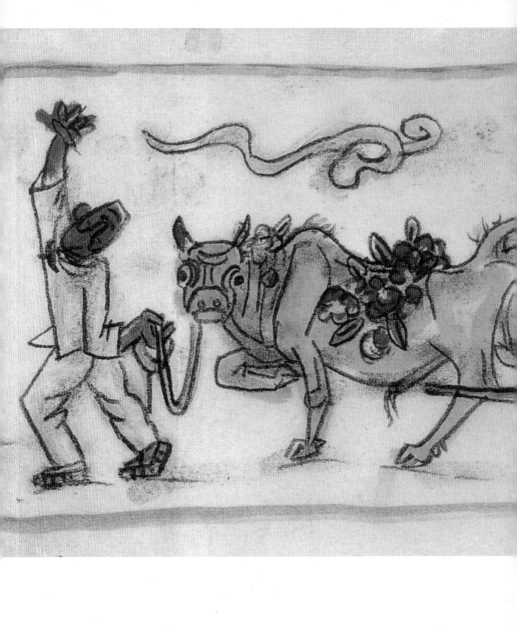

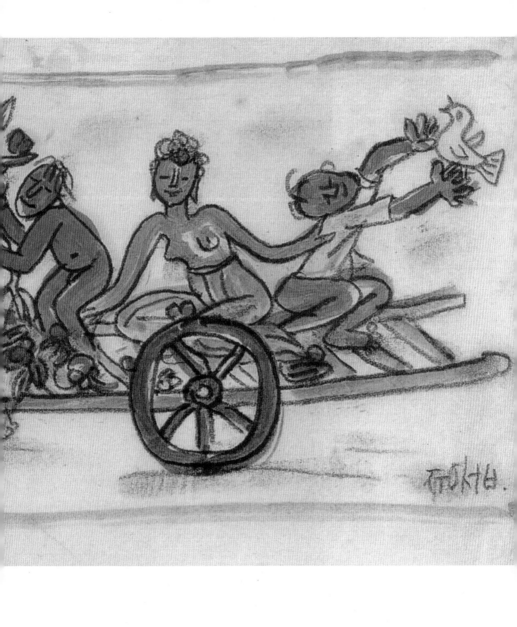

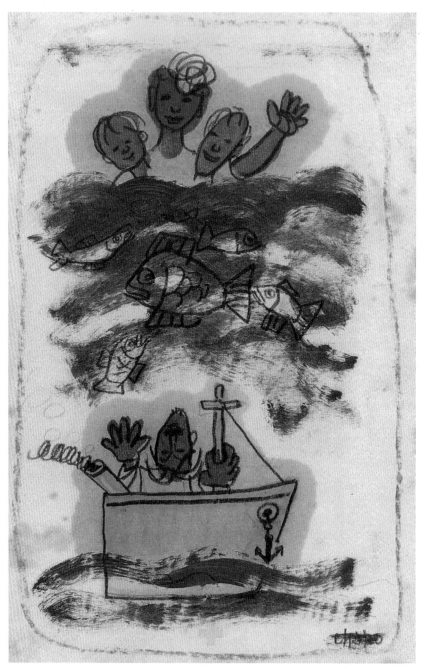

[그림편지 25] 〈현해탄 1〉, 21.6×14, 종이에 색연필과 유채, 1954하, 서울, 이건희 기증 서귀포 이중섭미술관.

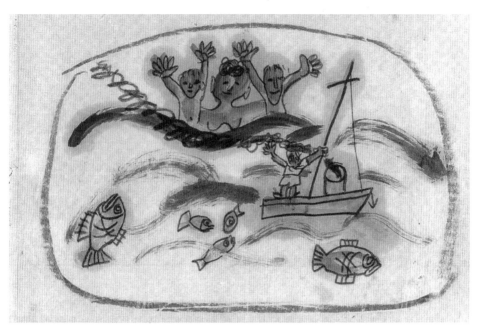

[그림편지 26] 〈현해탄 2〉, 14×20.5, 종이에 색연필과 유채, 1954하, 서울, 이건희 기증 국립현대미술관.

스스로의 모습을 편지화로

편지화 〈화가의 초상 4〉와[그림편지 27] 〈화가의 초상 5〉는[그림편지 28] 감히 누구도 침범할 수 없는 신성한 화가의 성역, 아틀리에를 담았다. 그런데 이 편지화를 보낸 날짜를 확인할 수 없어 그림 속 배경이 인왕산 기슭의 아틀리에인지 노고산 기슭의 아틀리에인지 알 수 없다. 그러나 방법이 없는 건 아니다. 〈화가의 초상 4〉는 무더위에도 불구하고 작품 제작에 매진하는 장면을 묘사하고 있으니 겨울이 아직 오기 전이다. 〈화가의 초상 5〉는 집 주위 풍경이 엄청 추운 겨울날이다. 이중섭은 11월 1일자로 인왕산 기슭 누상동을 떠나 노고산 기슭 신수동으로 옮겨 갔으니 시기로 볼 때 〈화가의 초상 4〉는 인왕산 시절이고 〈화가의 초상 5〉는 신수동 시절의 아틀리에를 그린 것으로 보아도 무방하다.[12]

〈화가의 초상 4〉는 더위를 피하려고 팬티만 입은 채 그림을 열심히 그리고 있는 자신의 모습이다. 그 모든 게 가족을 향한 것임을 애절히 호소하는 행위다. 화면 상단 오른쪽을 보면 닭을 그린 캔버스에 수십 개의 작품을 포개두었다. 열정에 넘치는 작업을 하고 있음을 보여주는 것이다. 복판에 앉아 담배가 다 타서 꺼져가는 줄도 잊은 채 제작에 집중하는 자신을 묘사했다. 물론 그림 속 그림은 활짝 핀 꽃잎의 모습을 하고 있는 가족의 모습이다. 그 뒤쪽 벽면에는 싸우는 소가 걸려 있다.

하지만 이 편지화의 백미는 화폭 하단 방바닥 풍경이다. 편지봉투가 여기저기 놓여 있는데 모두가 일본 도쿄로 보내는 편지다. 받는 사람을 보면 '야마모토 마사코山本方子' 또는 '태현泰賢 태성泰成'이다. 가장 놀라운 것은 방바닥 가장 아래쪽에 놓인 펜이다. 편지를 쓰는 펜인데 이 펜이 그림을 그리는 붓보다도 훨씬 크고 강경하다. 화가에게 붓은 생명이지만 지금 이중섭에게 더욱 소중한 생명은 붓이 아니라 편지를 쓰는 펜이다. 그 펜은 이중섭에게 가족과 이어주는 생명줄이었다. 11월 1일자로 인왕산 기슭 누상동을 떠나 노고산 기슭 신수동으로 옮겨 온 이중섭으로서는 다음해 1월 18일 개막하는 개인전을 코앞에 두었

으므로 눈코 뜰 새 없었다. 신수동의 아틀리에는 최후의 결전을 준비하는 비장한 공간이었다. 〈화가의 초상 5〉는 실내와 실외를 네모 칸으로 구획했다. 실내는 전체를 노란색으로 가득 채워 아주 따뜻하고 포근한 아틀리에 분위기를 한껏 강조했다. 실외는 파란색 물감을 널찍한 붓으로 죽죽 그어 얼음덩이로 꽉 찬 냉동실처럼 엄청난 한파임을 강조했다. 물론 굴뚝에서 나오는 연기가 지붕 위를 넘어 하늘까지 치솟는 모습을 그림으로써 추위는 전혀 걱정이 없음을 보여주고자 했다. 마찬가지로 지붕 위로 전깃줄을 묘사하고 천장에 매달린 전구를 빨간색으로 칠해 문명생활도 누리고 있음을 암시하는 것도 잊지 않았다. 한마디로 헤어져 있는 가족에게 나는 이토록 잘 지내니 걱정도 하지 말라는 이야기다. 실제로 11월 말일경 편지 「언제나 내 가슴 한가운데서」에는 다음처럼 썼다.

"아고리는 몸성히 더욱 더욱 컨디션이 좋아 아주 작품 제작에 열을 올리고 있소. 나 자신도 놀랄 만큼 작품이 잘 되어 감격으로 꽉 차 있소. 추위에도 굴하지 않고 새벽부터 일어나 전등을 켜놓고 제작을 계속하고 있소."[13]

그러나 사실은 그렇지 않았다. 그보다 며칠 앞선 11월 21일자 편지 「나의 오직 하나뿐인」에서는 자신의 처지를 다음처럼 기록하고 있다.

"지금은 싸늘하고 외로운 한밤중… 뼈에 스미는 고독 속에서 혼자 텅 빈 마음으로 있소. 그림도 손에 잡히지 않아 휘파람, 콧노래를 부르기도 하고, 때로는 시집을 뒤적이기도 하오."[14]

노란빛으로 물든 방 안에서 이중섭은 나체로 누워 파이프 담배를 피우고 있는데 아주 느긋하기 그지없다. 물론 게으르지 않았다. 벽면을 보면 개인전 준비를 위해 그린 그림들이 가득하다. 방바닥에는 팔레트며 붓도 있고 또한 술병이며 재떨이도 흩어져 있어 일상을 꾸준히 지속하는 자신을 나타낸다. 그런

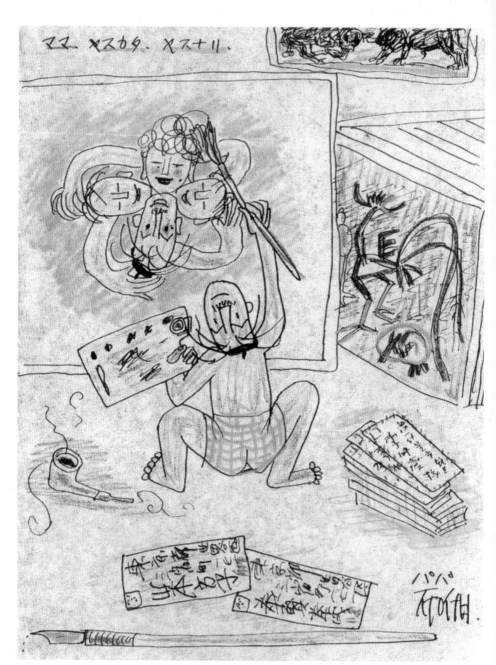

[그림편지 27] 〈화가의 초상 4〉, 26.3×20.3, 종이에 잉크와 색연필, 1954하, 서울, 개인.

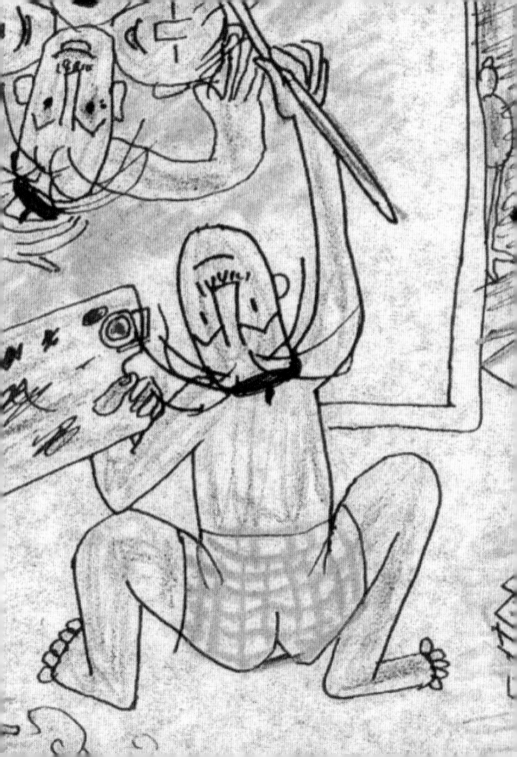

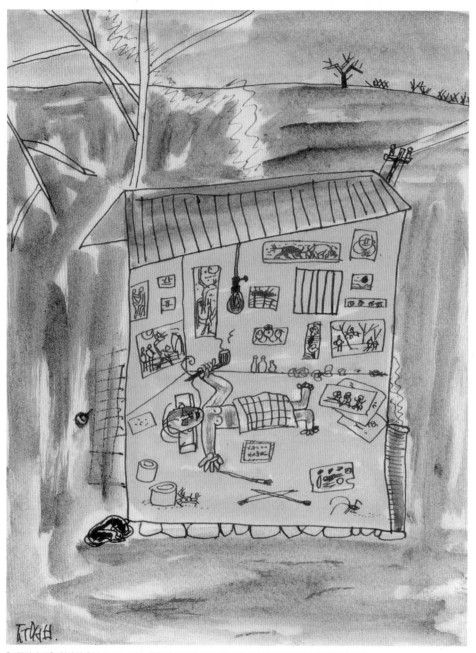

[그림편지 28] 〈화가의 초상 5〉, 27×20.3, 종이에 잉크와 유채, 1954하, 서울, 이건희 기증 국립현대미술관.

[그림편지 29] 〈평화로운 아침〉, 25×16.5, 종이에 수채와 유채, 1955년 1월, 서울, 개인.

중에서도 방바닥 아래쪽 재떨이 옆 게 한 마리, 팔레트 아래에 개미 한 마리를 그리고 마당 한구석엔 검정개 한 마리를 그려놓았다. 소소한 것들까지도 놓치지 않고 설명해주려는 자상함이 보이는 장면이다.

새해 희망

1955년의 새아침. 이중섭에게 그해 1월 1일은 아주 특별한 날이었다. 1월 18일 미도파화랑에서 개막하는 개인전을 앞둔 새해 첫날이었기 때문이다.

〈평화로운 아침〉은[그림편지 29] 바로 그런 특별한 새해를 맞이하는 세화歲畫다. 물론 양력 1월 1일이 아니라 음력 설날인 1월 24일을 앞두고 그린 그림일 수도 있다. 화폭 하단에 젊은 청춘남녀와 중절모에 검은 안경을 쓴 중년 남성을 배치해둔 것으로 보아 신혼살림을 차린 누군가에게 축하를 겸해 보낸 연하장일지도 모르겠다. 더구나 1972년 현대화랑에서 열린《15주기 기념 이중섭 작품전》에서 처음 공개될 때 소설가 최정희崔貞熙, 1912~1990의 소장품으로 나온 것으로 볼 때 가족에게 보낸 게 아닌, 개인전 소식을 알리고 싶은 누군가에게 우편으로 보낸 것일 수도 있겠다.

이중섭은 서귀포와 통영에서 여러 점의 풍경화를 그렸지만 서울에서는 북한산을 그린 이 작품이 유일하다. 물론 다음 해인 1956년 정릉 시절에 몇 폭의 풍경화를 그리기 전까지는 말이다. 하단에는 안개 자욱한 속에 세 사람과 더불어 감춰진 한옥이 즐비하고 중단에는 상서로운 구름이 자유로이 유영하고 있다. 상단에는 저 멀리 북한산이 천군만마의 행렬처럼 위용을 자랑하는데 바로 위에 마치 벼슬처럼 붉은 태양이 빛난다. 아래로부터는 인간사회에서 태양에 이르기까지 치솟는 기운으로 찬양을 하고, 위로부터는 빛나는 태양이 사람 사는 사회까지 하강하는 흐름으로 축복을 한다. 이중섭에게 1955년 새해는 찬양과 축복으로 가득 찬 희망의 새아침과도 같았나보다.

서울 시절의 걸작들

20세기 최고의 걸작

1954년 겨울 인왕산 기슭에서 노고산 기슭으로 옮길 즈음, 그리도 추운 어느 날 이중섭은 겨울을 이겨내려는 의지를 화폭에 쏟아내기로 했다. 온 천지가 눈으로 뒤덮여 새하얀 빛으로 사라지는 빈터를 꽉 채우는 하나의 거대한 짐승이 출현했다. 내리는 눈이 온몸에 쌓여 흰옷을 입은 하얀 소였다. 통영에서부터 소를 즐겨 그려왔지만 이렇게 하얀 소를 데려오기는 처음이었다.

억센 선은 물론 색면을 자유로이 구사하여 그야말로 다양한 모습의 소를 그려온 이중섭이었다. 특히 진주에 머물 때 그린 〈진주 붉은 소〉[제2장 120쪽] 이후 서울에 올라온 뒤로는 두 마리가 서로 싸우는 모습을 그려놓은 채 더 이상 소를 그리지 않고 있던 때였다.

인왕산에서의 5개월은 이중섭의 온 몸과 마음에 바위산 마루와 같은 기운을 받아들인 기간이었다. 그 시절 7월 14일에 쓴 「한순간도 그대 곁에」를 보면 다음과 같다.

"아침 저녁 언제나 집 뒤의 바위산, 풀덤불 있는 맑은 물에 몸을 씻고 마음을 밝고 강하게 하고 있소. 어제 저녁(13일)엔 아홉 시경에 하도 달이 밝기에 몸을 씻고 바위산 마루에 혼자 올라가 …밝은 달을 향해… 당신과 아이들에 대한 끝없는 애정과 훌륭한 표현을 다짐했소."[15]

〈흰소 1〉, 30×41.7, 합판에 유채, 1954 하, 서울, 홍익대학교박물관.

바위와 달빛으로 단련한 정신과 육체를 한꺼번에 쏟아부은 듯 〈흰소 1〉은 경이로운 것이었다. 무엇보다도 굵은 선이다. 강한 기운으로 무장한 붓의 흐름이 보는 사람의 시선을 사로잡는다. 그 무게에도 불구하고 매우 경쾌하다는 사실은 놀랍다.

그 조형의 첫 번째 비밀은 흰 선에 있다. 제 아무리 무거운 덩어리라고 해도 흰 선의 마술이 날렵하게 만든다. 거대한 성채라고 해도 눈으로 뒤덮이면 아주 쾌적하고 어여쁜 모형처럼 보이는 원리와 같다.

두 번째 비밀은 단일한 색채다. 잿빛을 주조로 하되 검정과 하양이 아주 빠르게 움직이고 있어 텅빈 공간 같은 느낌이다. 소의 몸뚱이가 투명해 보인다.

세 번째는 모든 흐름이 고속으로 달리는 속도감에 있다. 『이중섭 평전』에서 분석했듯 앞다리와 뒷다리의 절묘한 동작에서처럼 빠름과 느림이 동시에

서울 시절의 걸작들 · 169

이루어지고 있으며 평형 감각과 속도 감각이 탁월한 균형을 이루고 있는 데서 이 작품의 경이로운 조형 감각을 발견할 수 있다.[16]

20세기 최고의 걸작 〈흰소 1〉은 홍익대학교박물관 소장품이다. 홍익대학교박물관은 1955년 1월 미도파화랑에서 열린《이중섭 작품전》벽면에 걸린 〈흰소 1〉을 구입했다. 이 명작을 홍익대학교박물관이 소장하기까지에는 그 당시 홍익대학교에 출강하고 있던 미술평론가 이경성의 안목과 노력이 있었다. 개인전 이전 세 차례나 만난 적이 있는 이중섭이지만 이경성은 전시장에 여러 차례 들러 작품을 관람하고 또 작가를 불러내 백화점 다방에서 차를 마시며 대담을 나누곤 했다. 단 한 번이 아니라 여러 차례였다. 정성도 정성이지만, 이경성은 이중섭의 매력에 흠뻑 빠졌던 게다. 그의 노력으로 홍익대학교박물관은 20세기 미술사상 가장 희귀한 걸작을 소장할 수 있었고, 이경성의 안목은 두말할 나위 없이 빛나는 것으로 자리잡았다.[17]

걸작의 쌍벽

〈닭 1〉은 〈닭 3〉과 더불어 닭을 그린 가장 빼어난 작품이다. 그 누구도 닭을 이처럼 날렵하고 시원스럽게 그린 적이 없다. 오직 고구려 시대 고분벽화 우현리 강서중묘 〈주작도〉朱雀圖만이 홀로 천년의 아름다움을 지켜오고 있었다. 천년이 흐른 뒤 그 이름모를 거장의 뒤를 이어 이중섭이 20세기형 주작도를 토해냈다.

먼저 이중섭은 닭의 몸통을 두 개의 가느다란 선으로 바꿨다. 다리를 그 몸선과 연결시켜 몸통보다도 훨씬 길게 뽑아냈다. 날개는 또 어떠한가. 마치 용맹스러운 매의 날개와 아주 우아한 학 날개를 합해놓은 것처럼 활짝 펼쳤다. 그런데 위쪽에 자리하고 있는 닭은 그런 날개가 없다. 다만 붉고 아름다운 벼슬만이 반짝인다.

가장 놀라운 것은 구도다. 두 마리를 수직선상에 배치하고 머리는 머리끼리, 날개는 날개끼리 마주 닿게 해놓았다. 그리고 위쪽 닭의 다리와 아래쪽 닭의 날개를 각각 마주 닿게 연결시켜 빙그르르 회전하는 동세를 부여했다. 게다가 상단에서 하단으로 내리뻗는 수직선은 이 그림의 백미다. 수직선의 출발 지점이 왼쪽으로 약간 치우친 상태에서 곧장 내리 쏟다가 화폭 하단에 이르러 급작스레 오른쪽으로 휘어진 다음 오른쪽 모퉁이로 빨려 들어간다. 아주 빠르고 유연한 곡선 하강이다.

〈닭 1〉은 배경이 밤하늘 우주공간이다. 무한대의 영원을 갈구하는 두 생명의 간절한 긴장이 울리는 듯하다. 상단의 붉은 줄은 태양의 선이고 하단의 푸른 줄은 지상의 선이다.

〈닭 3〉의 배경은 수평의 물결이 끝없는 바다다. 가도 가도 끝이 없는 수평선의 영원한 되풀이가 일어나고 있는 것이다. 상단의 끝은 붉은 수평선, 하단의 끝은 푸른 수평선이다. 그러니까 상단은 태양이 바다를 뚫고 떠오르는 일출의 수평선이고 하단은 해안선에 부딪치는 파도의 물결이다.

이중섭은 두 마리의 닭을 여러 폭 그렸는데 어떤 것은 싸우는 투계라고 하도 또 어떤 것은 사랑하는 부부라고도 한다. 〈닭 1〉과 〈닭 3〉은 나란히 부부라고들 한다. 나아가 누군가는 남과 북을 상징하는 이른바 남남북녀南男北女라고도 한다. 하지만 이건 모두 흥미로운 해석의 세계일 뿐, 진실은 이중섭만이 알고 있을 것이다.

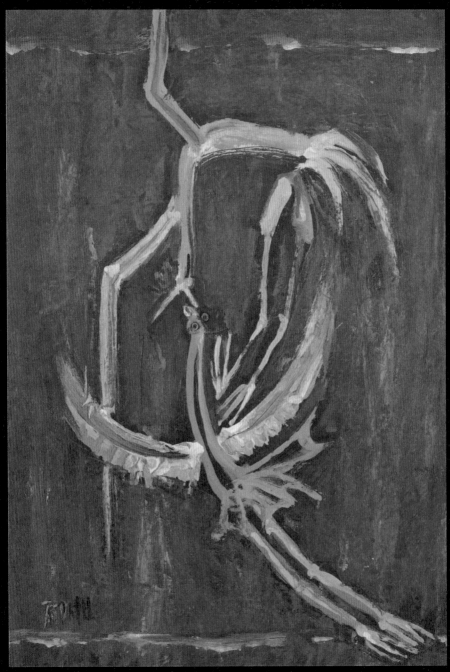

〈닭 1〉, 48.5×32.5, 종이에 유채, 1954하, 서울, 호암미술관.

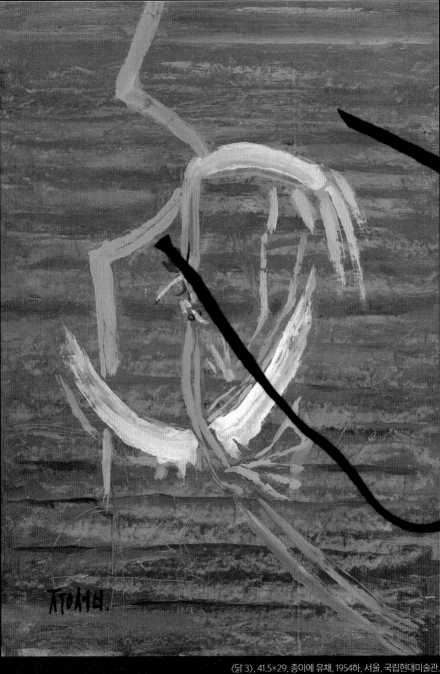

〈닭 3〉, 41.5×29, 종이에 유채, 1954하, 서울, 국립현대미술관.

절묘한 기술과 수법

이중섭은 한정된 재료를 절묘한 기술로 배합하고, 도구를 사용해 긁거나 벗겨내거나 문지르는 수법으로 매우 특별한 효과를 빚어내는 데 천재다. 이미 1952년 부산 시절 〈서귀포 바닷가의 아이들〉,[제1장 70쪽] 〈달과 아이〉, 〈봄의 아동〉,[제1장 71쪽] 〈소를 괴롭히는 새와 게〉, 〈다섯 아이〉[제1장 73쪽]에서 그 놀라운 수법을 성취한 바 있으므로 그 감탄이 새삼스러운 것은 아니지만 1954년 하반기 서울 시절에 거둔 수법의 성취를 언급하지 않을 수 없다.

〈장난치는 아버지와 두 아들 2〉는 바닥에 주황색 기조의 색채를 칠하고서 그위에 짙은 회색을 엷은 막처럼 바른 뒤 끝이 약간 뭉툭한 대나무 막대로 긁어 선을 그린다. 막이 벗겨져 주황색 선이 생기는 가운데 아버지와 아이들, 물고기가 형상을 드러낸다. 끝으로 흰색 물감으로 주위 사방 테두리를 만들어 집안방처럼 안정된 공간을 만들어놓고 그 주변 가장자리는 여백으로 두어 자유의 가능성을 설정한다.[18]

〈장난치는 아버지와 두 아들 1〉은 좀 더 복잡한데 세 사람이 뒤엉킨 부분은 황토색을, 그 밖의 부분은 짙은 회색을 바닥 기조색으로 칠한다. 물론 다른 색을 서로 혼합하고 순서도 뒤섞는다. 바닥에 깔린 아버지는 흰색 옷을 입고 있는데 살색과 흰색이 두드러지게 보이는 수법을 구사한다. 그 결과 세 사람의 형태가 매우 또렷하고 선명해졌다. 바탕은 검은색 선으로 잡다한 줄을 끊어질 듯 이어지게 그려 푹신한 깊이를 주었다. 끝으로 주위 사방 테두리를 만들어 이부자리 또는 안방처럼 안정된 자리를 만들었고 그 주변 가장자리는 여백으로 두었다.

〈물고기와 나뭇잎〉은 앞선 두 작품의 수법을 정돈해서 구사함으로써 형

〈장난치는 아버지와 두 아들 2〉, 32.3×49.7, 종이에 유채, 1954하, 서울, 개인.

〈장난치는 아버지와 두 아들 1〉, 38.5×48, 종이에 연필과 유채, 1954하, 서울, 개인.

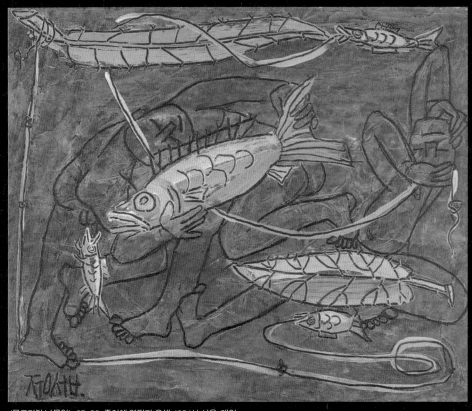

〈물고기와 나뭇잎〉, 27×39, 종이에 연필과 유채, 1954상 서울, 개인.

상이 좀 더 선명하고 뚜렷하게 드러나도록 했다. 나뭇잎과 물고기가 매우 두드
러지게 보이고 사람은 배경에 그림자처럼 숨어 있어 공간감과 깊이가 살아난
다. 길게 늘어뜨린 줄은 사람과 나뭇잎, 물고기를 연결시켜 이들의 운명이 하
나임을 은유하고 있다. 무엇보다도 나뭇잎과 물고기의 색 배합이 아름답다. 어
찌 이런 발상을 하고 또 이렇게 색을 운영하는 수법을 구사할 수 있었을까. 의
문이 뭉게구름처럼 피어오른다.

끝없는 가족 이야기

통영 시절에 이미 '통영 꽃놀이 가족' 연작으로^[제2장 114, 115쪽] 완성한 가족화 양식은 서울 시절에도 지속되었다. 서울에서 그린 〈지게와 끈과 가족〉을 보면 통영 시절의 가족화와 마찬가지로 여전히 환희와 기쁨으로 넘치는 축제의 가족이었다. 서울 가족화의 특징은 닭의 등장이다. 닭을 그린 최고의 걸작 〈닭 1〉, 〈닭 3〉을 완성한 이중섭으로서는 일본에 있는 가족에게 '닭 한 마리'를 보내는 일이 아주 당연했다.

〈꽃과 닭과 가족〉은 화폭 하단 왼쪽에 야마모토 마사코가 암탉을 품은 채 앉아 있고 오른쪽에는 태성이가 커다란 닭을 부여안고 있는데 이 닭은 목을 아래로 쭉 뻗어 머리가 땅에 닿아 있다. 화폭 중앙에는 이중섭이 두 손을 번쩍 들어 광주리를 받쳐들고 있고 광주리 안에는 병아리 네 마리가 옹기종기 모여 있다. 광주리 옆에는 힘차게 일어선 태현이 두 팔을 뻗어 광주리를 잡아주고 있다. 거칠지만 아주 부드러운 붓질과 더불어 살색에 흰색 그리고 연노랑이 어울린 색채는 더할 나위 없이 따뜻하고 평화롭다.

〈석류 물고기 닭 가족〉은 어두운 밤풍경을 그린 희귀한 작품이다. 배경 바탕을 검정으로 칠한 뒤 그 위에 살색과 흰색, 빨강과 노란색으로 그렸다. 선과 면이 섞여 구별이 안 될 정도로 붓을 놀려 형태가 스며들었지만 하나하나 보고 있으면 식별이 가능하다. 먼저 세 사람의 모습이 보인다. 화폭 오른쪽에 노란색 긴 장대를 들고 서 있는 사람은 얇은 망사를 걸친 신부 차림의 야마모토 마사코다. 그 맞은편에는 커다란 흰색 물고기를 양팔로 붙잡고 선 아이가 서 있다. 태현인지, 태성인지는 알 수 없다. 그리고 마치 숨은그림 찾기를 해야 할 정도로 화폭 상단 중앙에 얼굴만 보이는 인물이 있는데 코밑 수염을 기른 이중섭이다. 이중섭의 눈길을 따라 옆으로 보면 빨간색 석류가 아주 요염한 자태를 하고 있다. 화폭 하단 왼쪽에는 빨간색 벼슬이 선명한 닭 한 마리가 물고기를

〈지게와 끈과 가족〉, 41.6×28.9, 종이에 유채, 1954 하, 서울, 개인.

〈꽃과 닭과 가족〉, 36.5×26.5, 종이에 유채, 1954 하, 서울, 개인.

〈석류 물고기 닭 가족〉, 41×28.5, 종이에 유채, 1954하, 서울, 개인.

향해 버팅긴다. 어두운 밤에 이들은 무슨 이유로 닭, 물고기, 석류를 붙잡고 있는 걸까. 야마모토 마사코는 왜 길다란 장대를 들고 있을까. 그저 궁금하다. 짐작컨대 막내 태성만 빼놓고 일가족이 깊은 밤 남몰래 사냥을 나온 게 아닐까.

즐거움과 서글픔의 공존

유채화로 그린 작품 〈남쪽나라를 향하여 1〉에 일련번호 1번을 붙인 까닭은 이 작품과 구도가 같은 편지화 〈남쪽나라를 향하여 3〉이[제3장 154쪽] 있기 때문이다. 두 작품 가운데 어느 쪽을 먼저 그렸는지는 알 수 없다. 어느 쪽이 먼저라고 해도 이상하지 않지만 편지화는 등장 인물·소의 생김새나 몸매·얼굴 표정이 아주 또렷한 데 비해 유채화는 그 모든 게 뭉그러져 있다. 특히 인물의 눈, 코, 입을 그리지 않았다. 따라서 편지화를 먼저 그리고 난 뒤 유채화를 제작했다고 보는 것이 자연스럽다.

일본에 보내는 편지화에서는 표정이며 형태를 선명하게 그려놓고서 서울에서의 개인전에 공개할 유채화에서는 왜 표정도 없고 형태도 흐릿하게 그린 것일까. 답은 단순하다. 편지화는 고통을 감추고 오직 환희만을 전달하고 싶었으나 유채화는 환희만이 아니라 슬픔까지 담아내고 싶었던 것이다. 같은 소재를 다룬 가족행렬도이기는 해도 이처럼 서로 다른 표정을 머금은 두 걸작을 마주하노라면 즐거움과 서글픔을 동시에 느끼게 된다.

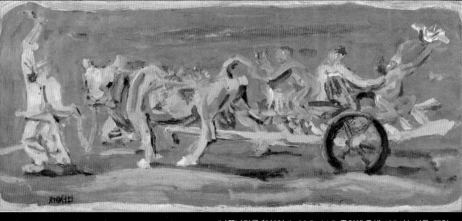

〈남쪽나라를 향하여 1〉, 29.5×64.5, 종이에 유채, 1954하, 서울, 개인.

제4장

편지화, 삽화편지

삽화편지, 편지에서 작품으로

글과 그림의 완전한 조화

이중섭의 편지화에는 그림편지만이 아니라 글과 그림을 섞은 삽화편지가 있다. 처음 공개된 삽화편지는 1999년 1월 갤러리현대에서 열린 《이중섭 특별전》에 나온 〈당신이 사랑하는 유일한 사람〉이다.[삽화편지 1] 마주친 순간, 편지가이토록 아름다울 수 있다는 사실에 감탄을 금치 못했다.

당시 도록인 『이중섭』에는 〈부인에게 보낸 편지〉란 제목으로 수록했다.[1] 이때만 해도 그저 참고 자료에 불과하다고 여겼다. 그로부터 13년이 흐른 2012년 K옥션 경매 전시에 나온 뒤 그해 한 민간 미술관 전시회에 나왔다가 2014년 서울옥션 경매 전시에 다시 나왔다. 공개될 때마다 작품은 이목을 끌었다. 이에 힘입어 그동안 한 번도 공개된 적 없던 삽화편지들이 나타나기 시작했다. 현대화랑은 곧장 다음 해인 2015년 1월 《이중섭의 사랑, 가족》 전시회를 열었고 도록 『이중섭의 사랑, 가족』[2]에 「편지, 희망의 서신」 항목을 만들어모두 27통의 삽화편지를 수록했다.

1999년 〈당신이 사랑하는 유일한 사람〉 공개 이후 삽화편지는 더욱 주목을 받았다. 2016년 6월 국립현대미술관에서 열린 이중섭 탄생 100주년 기념 《이중섭, 백년의 신화》 전시장에서 관람객의 발길을 오래 잡아둔 곳이 편지화를 따로 모은 곳이었다는 사실은 앞에서도 밝힌 바 있다. 당시 국립현대미술관은 〈당신이 사랑하는 유일한 사람〉을 '편지'가 아닌 '작품'으로 구입했다. 작가연구를 위한 보조 자료가 아니라 탁월한 예술품으로 규정한 것이다. 구입 가격

번호	제목	보낸 날짜	출전³⁾
1	〈당신이 사랑하는 유일한 사람〉	1954년 11월	1999 현대화랑, 2012 K옥션, 2014 서울옥션, 2015 현대화랑, 2016 국립현대미술관, 2022 국립현대미술관
2	〈내가 제일 좋아하는 태성군〉	1954년 7월	2015 현대화랑, 2016 국립현대미술관
3	〈태성군 나의 착한 아이〉	1954년	2015 현대화랑, 2016 국립현대미술관
4	〈늘 내 가슴 속에서 나를〉(3장)	1954년 11월 10일	2015 현대화랑, 2016 국립현대미술관
5	〈나의 착한 태현군 태성군〉	1954년 7월 10일 무렵	2015 현대화랑, 2016 국립현대미술관
6	〈우리 귀염둥이 태현군〉	1954년 7월 10일 무렵	2015 현대화랑, 2016 국립현대미술관
7	〈나의 귀여운 태성군〉	1954년 7월 10일 무렵	2015 현대화랑, 2016 국립현대미술관
8	〈태현군〉	1954년 10월	2015 현대화랑, 2016 국립현대미술관
9	〈태성군〉	1954년 10월	2015 현대화랑,
10	〈나의 소중하고 소중한 사람〉(3장)	1954년 10월 초순	2015 현대화랑
11	〈나의 가장 높고 크고 아름다운〉(4장)	1954년 10월 중순	2015 현대화랑, 2016 국립현대미술관
12	〈내가 제일 좋아하고 늘 보고 싶은 태현군〉	1954년 10월	2015 현대화랑, 2016 국립현대미술관
13	〈내가 가장 좋아하고 늘 보고 싶은 태성군〉	1954년 10월	2015 현대화랑, 2016 국립현대미술관
14	〈태현군 태성군〉	1954년	2015 현대화랑, 2016 국립현대미술관
15	〈나의 상냥하고 소중한 사람〉(3장)	1954년 10월 28일	2015 현대화랑
16	〈내가 제일 좋아하고 그리운 태현군〉(2장)	1954년	2015 현대화랑
17	〈내가 제일 좋아하는 태성군 〉	1954년	2015 현대화랑
18	〈태현군〉	1954년	2015 현대화랑, 2016 국립현대미술관
19	〈태성군〉	1954년	2015 현대화랑
20	〈내 상냥한 사람이여〉(3장)	1954년 12월 초순	2015 현대화랑, 2016 국립현대미술관

*제목은 삽화편지 첫 문장을 그대로 옮긴 것이며, 번호는 필자가 임의로 매긴 것임.

삽화편지 목록

은 1억 원 가량이었다. '작품'이 아닌 '편지'를 이런 거액에, 그것도 다른 곳이 아닌 국립현대미술관이 구입했다는 사실은 20세기 한국미술역사상 최초의 사건이었다.

이로써 글과 그림의 조화가 완벽한 〈당신이 사랑하는 유일한 사람〉은 걸작의 반열에 올라섰다. 아내 야마모토 마사코에게 보내는 이 작품의 글씨 부분의 내용은 대략 이러하다.

"당신이 사랑하는 유일한 사람 이 아고리군은 머리가 점점 더 맑아지고 눈은 더욱더 밝아져서 너무도 자신감이 넘치고 또 흘러 넘쳐 번득이는 머리와 반짝이는 눈빛으로 제작 또 제작하고 표현 또 표현을 계속하고 있소.

한없이 훌륭하고… 한없이 다정하고…

나만의 아름답고 상냥한 천사여…

더욱더 힘을 내서 더욱더 건강하게 지내주시오.

화공 이중섭 군은 반드시 가장 사랑하는 현처 남덕군을 행복한 천사로 높고 아름답고 끝없이 넓게 이 세상에 도드라지게 보이겠소.

자신만만 또 자신만만.

나는 우리 가족과 선량한 모든 사람들을 위해 진실로 신표현을, 대표현을 계속하겠소.

나의 가장 사랑하는 아내 남덕천사 만세, 만세."

글씨 주변의 여백 그러니까 화면의 가장자리에 그린 그림은 크게 세 부분이다. 첫째는 상단 여백인데 중앙에 태양, 오른쪽에 초승달, 왼쪽에 별을 그려밤과 낮의 하늘을 그렸다. 둘째는 왼쪽 가장자리 여백인데 반짝거리는 별 아래로 야마모토 마사코와 두 아들 그 밑에 이중섭과 쌓아올린 작품들과 편지를 그렸다. 셋째는 오른쪽 가장자리 여백인데 빛나는 초승달 아래 네 명의 식구가

어깨동무하듯 둥글게 마주보고 있고 붓 세 자루를 묶어 받침기둥으로 세웠다. 그리고 작품과 편지를 쌓아올린 탑과 팔레트를 그렸다.

눈길을 끄는 부분은 왼쪽인데 아내와 두 아들이 이중섭이 그리고 있는 그림 속 사람들이라는 사실이다. 이와 같은 도상은 처음이 아니다. 이미 인왕산 기슭 누상동 아틀리에에서 그려 보낸 편지화 〈화가의 초상 4〉에 나타난 모습이다. 그래서 훨씬 신기하고 어여쁘다. 머리에 파랑새가 앉아 있는 야마모토 마사코의 모습은 마치 부처상 같고 두 아이 또한 두 손을 다소곳이 모아 근엄하다. 붓을 들고 있는 이중섭도 그냥 그리는 모습이 아니다. 무릎을 꿇고 앉아 기도를 올리는 자세여서 숭고한 분위기다. 쌓인 그림 가운데 아주 조그맣게 보이는 형상은 야마모토 마사코가 사슴의 등에 올라탄 모습이다. 그 아래 이중섭의 발바닥 바로 밑에 쌓아 둔 봉투의 겉면에는 이중섭이 부친다는 뜻의 '이중섭부' 李仲燮付라고 써놓은 게 보인다. 오른쪽 여백의 그림 가운데 붓 세 자루를 묶어 세워둔 받침기둥이 있다. 받침기둥 아래 벽돌처럼 쌓아올린 그림의 맨 윗면에는 닭 한 마리를 그린 그림이 보인다.

이 작품이 아름다운 까닭은 그림과 글씨의 조화다. 글과 그림이 혼연일체이니 글씨를 그림이라고 해야 할지 글씨라고 해야 할지조차 불분명하다. 비밀은 글씨에 색띠를 입힌 데 있다. 글씨의 행마다 살색과 초록색 색띠를 겹겹이 입히고 보니 문자가 아니라 계단처럼 보인다. 그 계단을 한 걸음 한 걸음 걸어 올라가다보면 화면 최상단의 하늘과 만난다. 그 하늘에서 별과 달과 태양을 만나는데 또 그것들을 점선으로 이어주는 재치도 한몫을 하고 있다.

첫 삽화편지, 그리고……

지금 우리가 볼 수 있는 삽화편지는 서울 시절에 쓰고 그린 것뿐이다. 이중섭의 서울 시절은 전기와 후기로 나뉘는데 전기는 진주를 거쳐 통영에서 올라온

[삽화편지 1] 〈당신이 사랑하는 유일한 사람〉, 26.5×21, 종이, 1954년 11월. 국립현대미술관.

1954년 6월 초순부터 1955년 2월 24일까지 8개월이고 후기는 대구를 다녀온 1955년 8월 26일부터 세상을 떠난 1956년 9월 6일까지 1년 11일 동안이다. 남아 있는 삽화편지는 모두 전기 서울 시절의 것이다.

전기 서울 시절 이전과 이후에 삽화편지가 없었다는 사실은 믿기 어렵다. 서울에 오기 전, 그러니까 부산과 통영, 진주 시절에는 편지에 그림을 그려넣는다는 생각을 하지 못했을 듯도 하다. 하지만 대구 시절은 물론 후기 서울 시절 삽화편지를 보내지 않을 이유가 없음에도 전해 오는 게 없음은 의혹을 불러일으킨다. 야마모토 마사코는 1979년 미도파화랑에서 열린 《이중섭 작품전 미공개 200점》 전시를 앞두고 자신이 소장하고 있던 이중섭의 유품을 대거 서울로 가지고 왔다. 그 작품들은 연기처럼 흩어져 이곳저곳으로 사라져버렸다.

오늘날 기적처럼 전해오는 삽화편지 가운데 가장 이른 시기의 작품은 어떤 것일까. 〈내가 제일 좋아하는 태성군〉이다.[삽화편지 2] 태성에게 보내는 이 편지에 이중섭은 네 식구의 초상화를 맨 위부터 태성, 태현, 야마모토 마사코, 본인 순으로 그렸다. 선 몇 개로 간단히 그렸을 뿐인데도 생김새가 완연히 닮았다. 글씨를 쓰는 먹으로 얼굴을 그린 뒤 초록색 연필로 둥근 테두리를 만들고 글씨의 '태성군' 부분에 밑줄을 쳤다. 이후의 삽화편지에 비하면 단순하다. 문자로만 쓴 편지에 종이를 오려붙인 느낌이다. 아직 활짝 피기 이전의 순박한 형태로 보인다. 첫 삽화편지로 보아도 무리가 없는데 더욱이 편지 본문에 다음과 같은 문장이 있다.

"많이 덥지?"

이중섭이 상경한 때가 6월 초순이었고 인왕산 기슭 누상동 아틀리에에 입주한 계절이 마침 무더운 여름이었으니 도쿄의 여름을 짐작해 그렇게 물은 것이다. 하단 말미에 '아빠 중섭'이라고 쓰고 그 옆에 봉두난발을 한 이중섭 자신의 얼굴을 그렸는데 머리카락이 얼굴을 덮고 있다. 한여름 무더위를 표현하고

わたくしの だいすきな
やすなり くん、 たいてん
あついでせう。 ママが
びょうき なのに、 やす
かた くんと けんかし
ないように、 ママのお
っしゃる ことを よくきい
て、 げんきに あそんで
まっていて くださいね。
パパが ゆくとき おもちゃ
たくさん かって いって
あげませう。 さよなら
パパ 侊敎.

ヤスナリクン

ヤスタカクン

ママ

パパ

싶었던 듯하다.

이밖에도 이중섭은 그림을 그리고 있는 자신을 자주 그렸다. 자신이 화가임을 자랑스럽게 생각했기 때문이다. 화가였기에 헤어진 가족에게 이렇게 아름다운 그림 이야기를 해줄 수 있었기 때문이다.

〈태성군 나의 착한 아이〉에서도[삽화편지 3] 마찬가지다. 태성이가 보내온 그림에 대한 답장인데 화면 왼쪽 여백을 위아래로 길게 사용해 네 폭의 그림을 그리고 있는 이중섭 자신을 묘사했다. 맨 상단의 그림은 꽃과 나비, 그 아래에는 강아지, 병아리를 그려놓았고 네 번째는 세 마리의 게를 한창 그리는 중이다. 화면 상단 오른쪽 구석에는 아내와 두 아들이 그런 자신을 뜨겁게 응원하고 있다.

〈늘 내 가슴 속에서 나를〉은[삽화편지 4] 모두 세 장으로 구성되어 있고 세 장 모두에 삽화가 있지만 첫 번째 장 삽화가 압권이다. 화면 왼쪽 여백에 팬티만 입은 채 팔레트와 붓을 든 이중섭이 자신의 키보다 더 큰 붓을 들었다. 붓 끝에서 마치 낚싯줄 같은 길고 긴 선을 뿜어낸다. 붓끝에서 시작한 이 선은 화면 전체를 한바퀴 돌아 이중섭이 앉은 방석 아래서 멈춘다. 실제로 편지 내용 가운데 개인전을 앞둔 자신이 얼마나 혼신을 다해 작품 제작을 하고 있는가를 다음처럼 털어놓고 있다.

"추위에도 지지 않고 굽히지 않고 어두운 새벽부터 일어나 전등을 켜고 제작을 계속하고 있소."

〈나의 착한 태현군 태성군〉은[삽화편지 5] 수신인이 세 사람이다. 화면 맨 아래에 작은 글씨로 다음처럼 썼다.

"종이가 다 떨어져 한 장뿐이어서 그림을 한 장만 그려 보내니 엄마와 태성, 태현 셋이서 사이좋게 봐요."

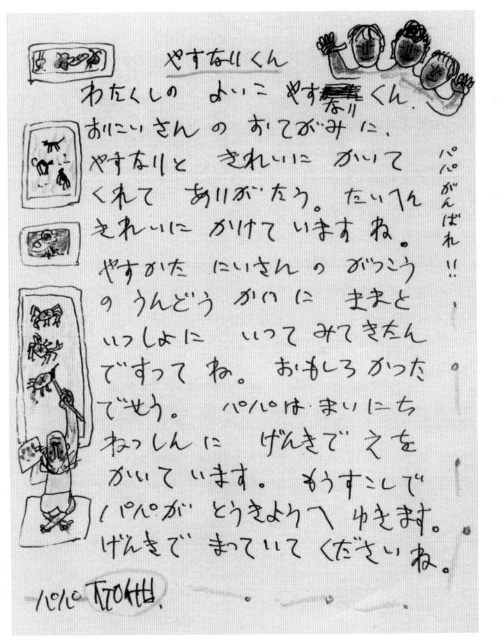

やすなりくん

わたくしの よいこ やすなり くん。
おにいさん の おてがみ に、
やすなり と きれいに かいて
くれて ありがたう。たいてん
きれいに かけて います ね。
やすかた にいさん の がっこう
の うんどう かい に まま と
いっしょに いって みてきたん
ですって ね。おもしろかった
でせう。パパは まいにち
ねっしん に げんきで えを
かいて います。もうすこしで
パパが とうきょうへ ゆきます。
げんきで まっていて くださいね。

パパ がんばれ!!

パパ 下야世.

[삽화편지 3] 〈태성군 나의 착한 아이〉, 26×20.5, 종이, 1954, 개인.

いつも 私の 胸の 真中で 私を
たへず あたため、力づけて
くれる。私の 貴重な 唯一人の
天使南德、君 、 げんき で
せうね。 ヤゴリ は 元氣で 益
益、制作が 好調子で、ぐん
ぐん 作品を すすめてゐます。
自分でも おどろく ほどの 作品
が 出来あがり 感げきで 一
パイ はりきって …寒さにも…
まけず 屈せず …暗い 時から
起き 電とうを つけ 制作をつづ
けてゐます。 私の 最愛の人よ
やさしい 心の人 正誠の 人よ…
心から よろこんで … 書状らを
って まとめて 下さい。 一日も

6号

[삽화편지 4-1] 〈늘 내 가슴속에서 나를-1〉, 26.5×20.2, 종이, 1954년 11월 10일, 개인.

早く一緒に くらしたいのです。
こんど ことは 必ず 成果を
お おさめ下さい。"たたけよ
さらば ひらかれん" きりしとの
ことばです。

一日に何度も〜〜も心の中で
熱狂的に 太陽な すばらしい
君のすべてを ほうようし 又
ほうようし 限無く 君の事
だけで 一日中 一パイです。早く
あいたくて たまりません。世に
私ほど 自分の愛妻に あれたが
ってねる男が 又と あるでせう
か。あいたくて、あいたくて、
又あいたくて 頭が ぼーとなって
しまうのです。限無くやさい
私のすばらしい 天使よ!! いそいて

[삽화편지 4-2] 〈늘 내 가슴속에서 나를-2〉, 26.5×20.2, 종이, 1954년 11월 10일, 개인.

書状を、私の居處にお送り
下さい、毎日どれほどまって
ね賀か、君はおわかりでせう
ね、寫眞もいてお送り
下さい、作品にする爲だといっ
て　　　君の　目ボーズくらい
お送り下さい、全に鶴兄
が　　　うつして行った私
のシャシン（後方の若山フのぼっ
てうつしたものです）も、お送りし
ませう、　　　アゴリ君は四方
作品にうずもれて…ちらばっ
たやの　ひとすみで　君と子供
を思い　お便りを書いています、
さ　　げんきで　成果を勝ち
得るまで　屈せず　がんばりぬ
きませう。
仲愛　書　—　お便りいとって下さいね.

[삽화편지 4-3] 〈늘 내 가슴속에서 나를-3〉, 26.5×20.2, 종이, 1954년 11월 10일, 개인.

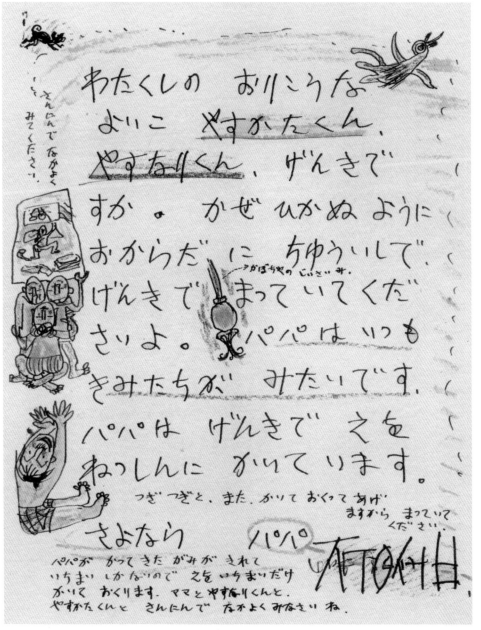

[삽화편지 5] 〈나의 착한 태현군 태성군〉, 26.4×20.2, 종이, 1954년 7월 10일 무렵, 개인.

상단 여백을 보면 놀란 몸짓으로 정신없이 도주하고 있는 닭을 검정 강아지가 열심히 쫓아가는데 몸집이 작고 거리가 멀어서인지 위협 같은 건 느껴지지 않는다. 오히려 닭의 표정이 우스꽝스러울 뿐이다. 왼쪽 여백 삽화는 엄마와 두 아들이 그림을 감상하는 장면이다. 그 아래에는 그런 식구를 향해 손뼉 치며 흐뭇해하는 이중섭이다.

흥미로운 것은 식구가 모여 감상하고 있는 그림인데 자세히 뜯어보면 인왕산 기슭 누상동 아틀리에를 그린 〈화가의 초상 4〉임을 알 수 있다. 끝으로 화면 한복판에 앙증맞은 물건이 자리잡고 있다. 뭘 그렸는지 알 수 없을만큼 신기하게 생겼지만 바로 옆에 아주 작은 글씨로 '호박의 작은 열매'라고 설명해두었기 때문에 작은 호박이라는 사실을 알 수 있다. 하지만 그저 호박이라기보다는 요술램프처럼 신기하고 또 보석처럼 빛나는 호박이다.

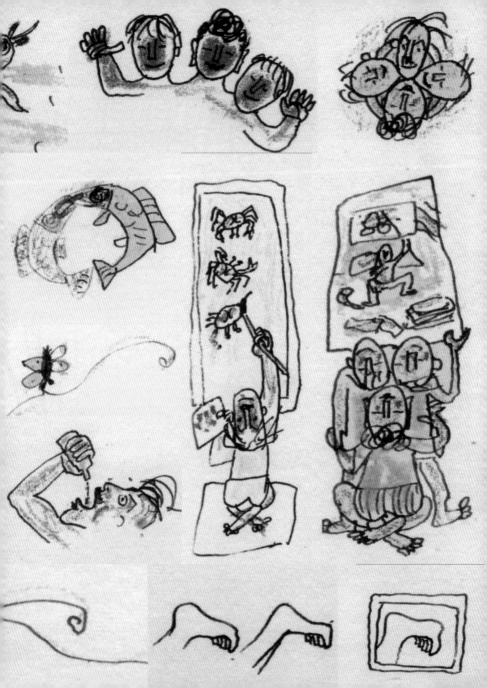

우리는 연결되어 있다

같은 그림, 두 개의 그림

〈우리 귀염둥이 태현군〉은 〈나의 귀여운 태성군〉과 거의 같다. 글과 그림이 별다른 차이가 없다. 같은 것을 군이 두 장을 만들어 태현에게 한 장, 태성에게 한 장을 보낸 까닭은 자상한 아빠의 배려심 때문이다.

〈우리 귀염둥이 태현군〉의[삽화편지 6] 삽화는 크게 다섯 가지로 나뉜다. 화면 상단에는 월계수 가지를 입에 문 새가 날아가고 나비는 더듬이를 앞으로 길게 뻗은 채 날아간다. 새와 나비는 점선으로 연결되어 있다. 화면 오른쪽 상단엔 빨간색 붓을 든 이중섭이 새를 그리고 있고 그 밑엔 이미 완성한 들소 그림이 놓여 있다. 그 아래로 두 마리 물고기와 게를 그렸는데 물고기 옆에는 '물고기 뽀뽀', 게 옆에는 '게군 힘내'라고 썼다. 화면 왼쪽은 위부터 태성, 태현, 야마모토 마사코 세 명을 차례로 그린 것이다. 여기서 야마모토 마사코는 유난히 육감을 자극하는데 젖꼭지에 빨간 점을 찍어 더욱 그렇다. 끝으로 화면 하단 여백 중앙에는 가족 네 명이 모여 꽃잎 문양을 이룬 모습을 그렸다. 이 문양은 편지화 〈화가의 초상 4〉에 등장하는 것으로 1954년 가을 인왕산 기슭 누상동 아틀리에의 이중섭을 상징하는 것이다.

〈나의 귀여운 태성군〉이[삽화편지 7] 〈우리 귀염둥이 태현군〉과 다른 점은 화면 상단의 새와 나비가 연출하는 모양이다. 〈나의 귀여운 태성군〉은 새가 나비를 쫓는 장면이다. 잡아서 먹으려고 하기보다는 사귀자며 접근하는 모습이다. 벌린 부리 앞에 기다란 물결무늬를 그린 것으로 미루어 노래를 부르는 것처럼

보이는데 우호 감정을 암시한다. 이에 화답하듯 나비는 더듬이를 아주 긴 곡선으로 활짝 펼치고 있어 더욱 아름답다. 그리고 화면 오른쪽 상단에는 빨간색 붓을 든 이중섭이 가족을 그리고 있고, 바로 옆에는 잠자리·강아지·고양이를 그린 작품이 보인다.

〈태현군〉과[삽화편지 8] 〈태성군〉[삽화편지 9] 역시 수신인만 다를 뿐 거의 같다. 만약 수신인 이름을 쓰지 않았다면 이 두 장은 같은 것으로 보일 뻔했다. 그러니까 이중섭은 두 아들을 공평하게 대하려고 무던히 애를 쓰고 있었던 것이다. 삽화는 두 가지 주제로 나눠 그렸다. 상단은 감기에 걸린 이중섭 자신의 이야기이고 왼쪽은 야마모토 마사코가 태현, 태성을 데리고 이노카시라공원 산책에 나선 장면이다. 산책하기 좋은 계절 및 감기가 환절기 질환임을 생각하면 10월에 쓴 것이 아닌가 싶다. 먼저 상단 여백의 삽화를 보면 맨 오른쪽에 이불을 덮고 누운 이중섭과 감기약병, 가족 사진이 가지런히 자리잡고 있다. 아주 작은 글씨로 '아빠는 감기 걸려 누워 있어'라고 써놓았다. 맨 왼쪽에는 감기약을 마시고 있는 이중섭이다. '아빠가 약을 마시고 건강해졌어'라고 써놓았다. 왼쪽 여백의 삽화에는 야마모토 마사코가 정장을 차려입고 양쪽에 태현, 태성 두 아들을 거느린 채 공원 연못의 잉어를 보며 즐거워하고 있다. 야마모토 마사코의 모습이 우아하다. 맨 아래에는 작은 놀잇배가 노를 저어가는 모습을 그렸는데 편지 하단에 작은 글씨로 다음처럼 썼다.

"아빠가 빨리 가서 보트를 태워줄게요."

얼마 뒤 일본으로 건너가서 아이들과 하고 싶은 일을 쓴 것으로 이를 통해 미래를 약속하고 있다.

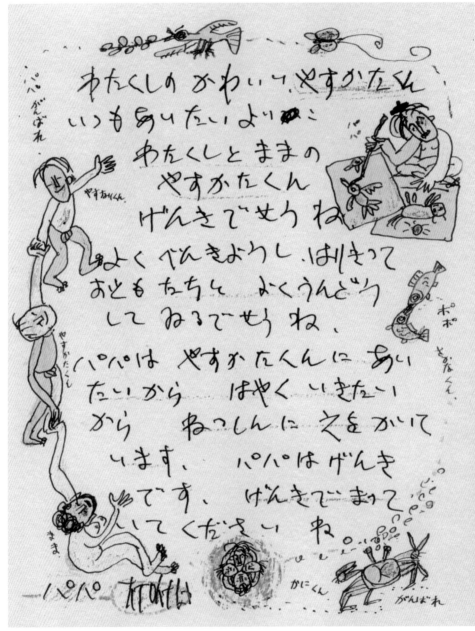

[삽화편지 6] 〈우리 귀염둥이 태현군〉, 26.2×20.3, 종이, 1954년 7월 10일 무렵, 개인.

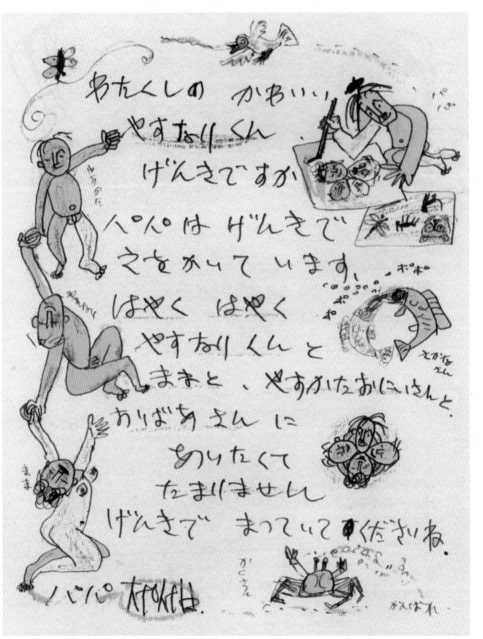

[삽화편지 7] 〈나의 귀여운 태성군〉, 26.4×20.2, 종이, 1954년 7월 10일 무렵, 개인.

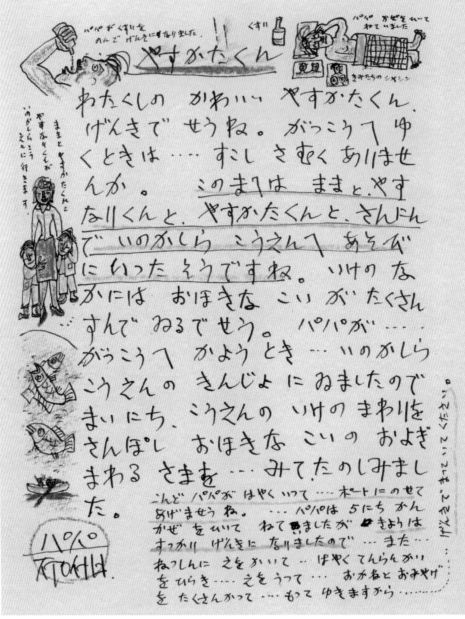

[삽화편지 8] 〈태현군〉, 26.5×20.2, 종이, 1954년 10월, 개인.

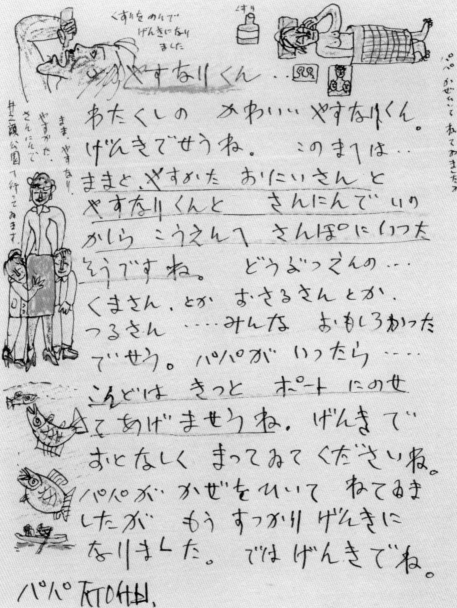

くすりをのんで
げんきになり
ました

くすり

やすなりくん

わたくしの かわいい やすなりくん。
げんきでせうね。 このま１は…
ままと、やすがた おにいさん と
やすなりくんと さんにんで いり
から こうえんて さんぽに いった
そうですね。 どうぶつえんの…
くまさん、とか おさるさん とか、
つるさん ……みんな おもしろかった
でせう。 パパが いったら ……
こんどは きっと ポート にのせ
てあげませうね。 げんきで
おとなしく まってゐて ください ね。
パパが かぜを ひいて ねてゐま
したが もう すっかり げんきに
なりました。 では げんきで ね。

パパ KTOから、

ぱぱ がぜをひいて ねてゐましたが

ままと、
やすがた、
やすなりで
井之頭公園て行ってみて

[삽화편지 9] 〈태성군〉, 26.5×20.2, 종이, 1954년 10월, 개인.

깊어지는 그리움, 커지는 외로움

〈나의 소중하고 소중한 사람〉은[삽화편지 10] 세 장으로 이루어져 있다. 야마모토 마사코가 9월 28일자로 쓴 편지에 대한 답장이므로 10월 초순에 쓴 것임을 알 수 있다. 첫 번째 장은 그림이 없고 두 번째 장 화면 상단에는 이중섭이 야마모토 마사코의 발을 쓰다듬는 장면을 담았다. 그 옆에는 아주 작은 글씨로 '작품 제작에 사진이 필요하니 찍어 보내 주시오'라고 덧붙여 놓았다. 이중섭은 작품 제작을 핑계로 야마모토 마사코의 사진을 요청했다. 그것도 아주 강력하게. 이 별의 시간이 길어질수록 그리움은 깊어지기만 하고, 외로움은 커지기만 했을 것이다. 이중섭으로서는 사진만이 단 하나의 위로일 수밖에 없었다. 재치 있 는 건 발가락 사진을 요구한 대목이다. 실제로 발을 묘사하기 위해서도 필요했 겠으나, 거기엔 일종의 은유가 감춰져 있다. 아름다움에 대한 연가이자 애무의 비유법인 셈이다. 세 번째 장에는 두 가지 삽화를 그렸다. 하나는 화폭 하단에 이중섭이 팔을 뻗어 야마모토 마사코의 발을 잡고서 보는 장면을 그린 뒤 아주 작은 글씨로 '발가락 군의 사진을 보고 있소'라고 설명문을 써놓았다. 또다른 하나는 화면 상단에 운동회에 나가 뛰고 있는 태현을 응원하고 있는 태성과 야 마모토 마사코를 그렸다.

〈나의 가장 높고 크고 가장 아름다운〉은[삽화편지 11] 네 장으로 구성되었고 첫 번째 장에 '소품전 마치면 바로 구형의 힘을 빌려 갈테니'라는 문장이 있다. 구형은 시인 구상이다. 10월 초순에 보낸 〈나의 소중하고 소중한 사람〉에서 보 이는 발가락 그림을 첫 번째 장에 똑같이 그려놓고 그 옆에 아주 작은 글씨로 '사진을 서둘러 보내주시오'라고도 했다. 이를 보면 〈나의 가장 높고 크고 아름 다운〉은 10월 중순 무렵에 보낸 것이다. 사진을 보내달라는 요구는 거듭된다. 두 번째 장에서는 야마모토 마사코의 얼굴을 그려놓고 옆에 작은 글씨로 사진 을 보내달라고 애걸하고 있다. 세 번째 장에서는 아내와 두 아들의 얼굴을 모 은 그림을 그려놓고 그 옆에 작은 글씨로 '세 사람의 머리만 크게 나온 사진, 셋

私の大切な大事な人、遠くは離れてゐても‥‥ いつも私の心を喜びでみだし限り無く元気づけてくれる 私の心の主婦 やさしい南徳君。私の唯一人の天使、君と一緒にゐて‥‥ 私の新生活は眼ざめるのです。

(上) 9月28日附の 君の真心こもったやさしいお便り‥‥ 又、希賢英成君のお便り ありがたり。おかげさまで 元気で御作中です。益益はりきって 一心とぢこもって 作品を完成してゐます。御安心下さい。 次のうんどう会には 希賢君の やくどうぶりを君と一緒にみられるでせう。 渡辺の成果の為 色々と ほねおってくれ

4号

[삽화편지 10-1] 〈나의 소중하고 소중한 사람-1〉, 약26×20, 종이, 1954년 10월 초순, 개인.

て、ありがとう。母上の友人の義兄の方に いをいて…おねがいして 超諚状と一緒に 入國きよか妻を おい送り下さい。横山さんにも、今泉さんにも、山口さんにも、村井さんにも、安井さんにも、丁先生にも。……精一パイ おカになって 彭らいなさい。愚かとしは…必ず リッパナ 新しい 作品でして 見せませう。…いをいて 写真を おい送り下さい。君の顔と あしゆび 君の顔を 大きくね。…具簞兄からも…確かにゆける 様たのんで あるから…大邱から 知らせが あったら すぐに きてくれとのお 通知が ありました。こんどは どっちにしても…必ず 行け

②

[삽화편지 10-2] 〈나의 소중하고 소중한 사람-2〉, 약26×20, 종이, 1954년 10월 초순, 개인.

ますから…安静を守り元気に
はりきって…もっと✓心を明る
く,もって为て下さい. 君が夢かと
思ふくらい. 君をすばらしく…
天にほこり危がら熱愛する
から…はりきり最大のほこり
をもって,又、一パイ愛て下さい.
朝は暗い時から おき制作
して为ます.(ここは朝夕寒くて
ふるえる位です) ねるまも ね
なければ そのまま ねてしまいま
す. ねすぎて 夕方頃まで ね
る ときは…又 そのまま 制作を
つづけて为ます. ど招請状と
入国きよか書を いらいて お送り
下さい.

やさしい 正誠の 天使よ
強い✓ ほうようと 熱烈な
チョキ以上のポポをおうけとり下さい.

下のあごり君は
あしゆび君のシャシンを見てねます.

② 昼中頻を
あらわす夕も
あります.

[삽화편지 10-3] 〈나의 소중하고 소중한 사람-3〉, 약26×20, 종이, 1954년 10월 초순, 개인.

私の最高最大最美のよろこで、又限
り無くやさしい最愛の人、私だけの
唯一人の愛妻南德君。げんきでせうね、
私は君だけを思ふ心で一パイです。
手續が うまくゆかないといて…いら
したり。あせったりしないで下さい。
小品展が すんだら… すぐに 貝君の
方で ゆけますから… 君の美しい心持
が どうようしないやうに して 下さい。
一日中制作を續けながら 南德君を
如何にして 幸福にしてあげようか と
…そればかりを 心の中で じゆん
び してねるのですよ。私の大切な
大事な 一番すばらしい 天使南德君。
はりきって …心を もっと ＼明るく
健康に もってゐて 下さい。もうすぐで
やさしい君の心と すばらしい君のすべて
をほうよう嫉る 喜びを 考てみて

⑩号　シヤシン いれて お送り下さい。

[삽화편지 11-1] 〈나의 가장 높고 크고 가장 아름다운-1〉, 27.2×20.2, 종이, 1954년 10월 중순, 개인.

私のやさしい人よ。ほんとうに 心から 私だけの アスパラガス君の ジシンが アゴリ君は みたいのです。 安心 お待ち 下さいよ。

アゴリ君は 一人で 満足して 心の中
で一人で ニヤ〜〜して みます。
人々は アゴリが 自分の 妻だけを 考へて
みると 思ふかもしれません。が…
アゴリ君は 君の様な すばらしい
愛妻と 先ず一致し 愛しあり 二人で
夫人間の ひとかたまりに なって……
次々と リッパな 仕事(新しい表現
次々の大作 を 制作するのです)
自分の最愛の 大切な 愛妻を 妻に
真心から すべてをささげて 愛し得
ない人が 決して リッパな 仕事は
出来ません。 獨身で 制作する人も
ありますが アゴリ君は そんな タイプ
の 画工では ありません。 自分を 正しく
見てみます。 芸術は 限り無い 愛情
の表現です。 真の 愛情に 満ち〜〜て
はじめて 心が きよく なるのです…

"私の 恋人の 限り無く やさしい 正誠の人・私だの 最大の よろこび
すばらしい 南悳君。 いつも… 君だけを 心-ハイ ● 制作して
みる 大画工 仲敷君を 確信し 東京第一の ほこりと はこりを
もって 心を いつも 明く 健康に もってみて 下さい。 お・♡ SION H.

[삽화편지 11-2] 〈나의 가장 높고 크고 가장 아름다운-2〉, 27.2×20.2, 종이, 1954년 10월 중순, 개인.

心の 鏡が きよく なつて はじめて
宇宙が すべて が 正しく 心に うつる
のです、心は何を愛しても 良い はすです。
誠一パイ愛し限り無く愛すれば
良いのです、私は限り無く愛す
べき 現在無限に 愛する 南德
のすばらしい すべて 僕を 天から あた
へられて くれたので す、唯々もっと
もっと 深く 高く 熱烈に 限り無く大
な 南德だけを 愛し愛し又愛し熱烈
しの きよい (맑은) 心に うつつ 人生のすべ
を 常に 新しく 制作表現 すれば
良いのです、私の あすぱらかす君に
何愛も やさしい ネポを お
送りします、限り無く や様い…
しなやかな 私だけの あすぱらがす
君に 強い アゴリ君の 本能お 傳へ
下さい!

ゆつくり 学習院長 さんに 入国きよか
が 出来得る ね… 努力してみて下さい。
成果が あつたら お知らせ下さい。

[삽화편지 11-3] 〈나의 가장 높고 크고 가장 아름다운-3〉, 27.2×20.2, 종이, 1954년 10월 중순, 개인.

私だけの 大切な かんげき〳〵あすぱら
がす君は・・・・アゴリの〳〵わすれて
いないでせうね、きいてみてお返
事を くわしく 書いて 送り下さい ね、
（やすかたくんも、やすなりくんも、
あすぱらがすくんも、なんとくくんも、）
かぜひかぬ様 こころがけて下さい、
あゴリ君は 益々 元氣に みちあふ
れて ねつしんに 制作をつゞけて
ゐます 大安心、御安心、
およろこび下さい ね、　さあ・・
私だけの 大切 大事 又大事な 限り無
くやさしい 無＝唯一人 お貴宝な
私の光、私の星、私の太陽
私の愛情の すべての 主である
私だけの 天使 最愛の賢妻
南德君、げんきで 〳〵きって下さい。
あすぱらがすくんが 冷えない様に あつい あつ〳〵
あたゝかい ものを きせてあげ なさい。そうで なった
あとで アゴリ君が おこりますよ、おこるとこわゞ〳〵

[삽화편지 11-4] 〈나의 가장 높고 크고 가장 아름다운-4〉, 27.2×20.2, 종이, 1954년 10월 중순, 개인.

이 뺨을 맞댄 사진도 보내주시오'라고 썼다. 그리고 이중섭 자신은 두 팔을 뻗어 그 사진을 받아드는 모습으로 그려두었다. 그만큼 간절하다는 표현이다. 네 번째 장의 끝은 가장 희귀한 장면을 그렸다. 양팔을 활짝 벌린 이중섭이 머리카락을 쭈뼛 곤두세운 채 동그란 눈을 뜨고 눈썹은 도끼날처럼 꺾어 화난 모습이다. 게다가 이중섭의 오른쪽으로 줄을 긋고 그 끝에 사각형을 그려놓았다. 무엇인가가 날아가는 장면인데 이중섭이 던진 물건이 아닌가 싶다. 아주 작은 글씨로 쓴 내용을 보면 추우니 옷을 따뜻하게 입으라고 권유하고서 '그렇게 하지 않으면 아고리군이 화를 내겠소. 화내면 무서워요, 무서워'라고 했다. 이렇게 위협을 가하는 그림은 이것이 처음이요 마지막이다.

멀리 있는 아이들은 시간이 갈수록 자랐다. 어느덧 아들 태현이가 운동회에 나간다는 소식을 듣고 아빠 이중섭이 할 수 있는 일은 응원뿐이었다. 응원하는 마음이 전달되기를 바라는 진심을 고스란히 담아 전했다. 이런 아빠 이중섭의 마음이 과연 바다 건너 아들에게 잘 전해졌을까.

운동회 장면이 등장하는 것으로 보아 10월에 보낸 것으로 보이는 〈내가 제일 좋아하고 늘 보고 싶은 태현군〉은[삽화편지 12] 상단과 하단에 그림을 각각 한 폭씩 그렸다. 하단은 이중섭, 야마모토 마사코, 태현, 태성 네 사람의 얼굴을 꽃잎처럼 십자로 배치하고 그 옆에는 마구 달리는 태현을 그렸다. 그리고 아주 작은 글씨로 '태현군이 열심히 운동회 연습을 하고 있어'라고 써두었다. 상단에는 태현과 이중섭이 껴안는 장면을 그렸는데 그 양쪽 옆에는 동생 태성과 엄마 야마모토 마사코가 손뼉을 쳐가며 이들 두 부자를 축복해주고 있다.

운동회 출전을 앞둔 태현이 연습에 열중하는 모습과 그를 응원하는 엄마 야마모토 마사코를 그린 〈내가 가장 좋아하고 늘 보고 싶은 태성군〉도[삽화편지 13] 10월에 보낸 것이다. 상단을 보면 질주하고 있는 태현과 그 뒤에서 두 팔을 쭉 내밀어 손뼉을 치며 응원을 하는 엄마 야마모토 마사코를 그렸는데 눈길을 끄는 건 치마 아래 맨발이다. 발가락 사진을 요구했던 이중섭을 떠올리게 하는 장면이다. 그리고 왼쪽 여백에 아빠 이중섭과 뽀뽀하는 동생 태성을 그렸다.

わたくしの だいすきな、いつも あいたい わたくしの やすかたくん げんきですか。 きょう ママからの おてがみ うけとり、やすかたくん が まいにち うんどうかいの れんしゅうをして まっくろくなって かえってくると…。やすかたくん の げんきな ようすを しり、パペ は うれしい きもちで いっぱい です。 まけても かっても いい から、ゆうかんに うんどうしなさい ね。 パペは きょうも やすか たくんと、やすなりくんが、さかな と かにと あそんでゐる 之を かきました。

やすかた くんが ねつしんに うんどうかいの れんしゅうをしてゐます。

パペ 李仲燮.

パペとやすかたくんが ポポをしほほを なでてゐます でせう

[삽화편지 12] 〈내가 제일 좋아하고 늘 보고 싶은 태현군〉, 26.2×20.7, 종이, 1954년 10월, 개인.

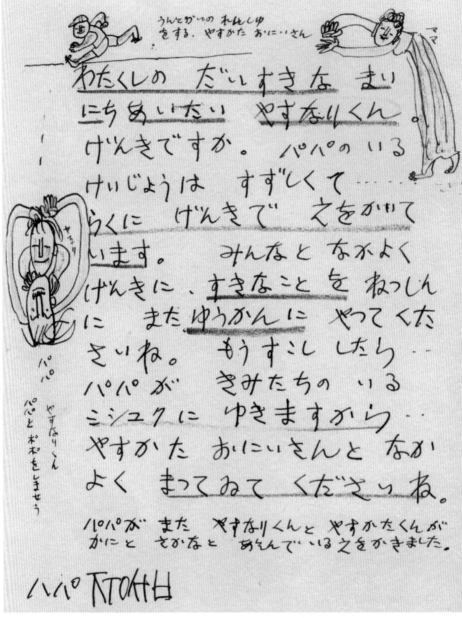

형과 엄마만 그리면 혹시라도 동생이 외로워하지 않을까 배려하는 아주 세심한 아빠의 마음이다.

1955년 개인전을 앞둔 1954년 가을 이중섭은 굳게 결심했다. 어떻게든 아내와 아이들을 만나러 도쿄로 가겠다는 결심이었다. 그 결심은 자전거로 질주하는 두 아들을 그린 그림에도 드러났다. 〈태현군 태성군〉에는[삽화편지 14] 두 아들에게 자전거를 사주겠다는 약속을 행복하게 그렸다. 네 명의 가족이 등장하는데 화면 오른쪽 여백에는 이중섭이, 상단 여백에는 야마모토 마사코가 각자 두 팔을 길게 늘어뜨려 자전거를 타는 태성과 태현을 밀어준다. 상단과 하단에 각각 자전거를 타고 달리는 아이를 그렸는데 상단 그림 옆에는 '태현군 자전거', 하단에는 '태성군 자전거'라고 써놓아 구별해두었다. 화면 왼쪽 여백에는 태현의 자전거 아래 새와 비행기를 그려넣고 그 아래 작은 글씨로 '새보다 비행기보다 빠르게 빠르게…'라고 썼으며, 화면 하단 태성군 자전거 앞쪽에는 산과 강을 그려 넓은 들판을 달리는 기분을 내는 재미를 부여했다. 이중섭은 아들들에게 돈을 많이 벌어 자전거를 사주겠다고 약속했다. 서울에서의 개인전을 성공시켜 반드시 자전거를 사주겠다는 아빠의 약속에 두 아이의 가슴은 설렜을 것이다. 이중섭은 그 약속을 끝내 지키지 못했다. 이 그림을 보낸 이듬해 열린 전시회는 평가도 좋았고 절반 남짓 판매도 되었는데, 결국 그림값을 받아내는 데 실패했다. 이로써 자전거는커녕 고대하던 일본행마저 불가능해졌다.

연결되어 있다는 믿음, 연결되고 싶다는 바람

이중섭의 작품은 선線의 예술이라 해도 지나치지 않을 만큼 많은 선들이 나온다. 선의 뜻은 연결이다. 화가는 이별의 현실을 견디기 위해 화폭에 바로 그 선을 긋는다. 줄긋기는 삽화편지에도 예외가 없다.

〈나의 상냥하고 소중한 사람〉은[삽화편지 15] 10월 28일자 편지이며 세 장으

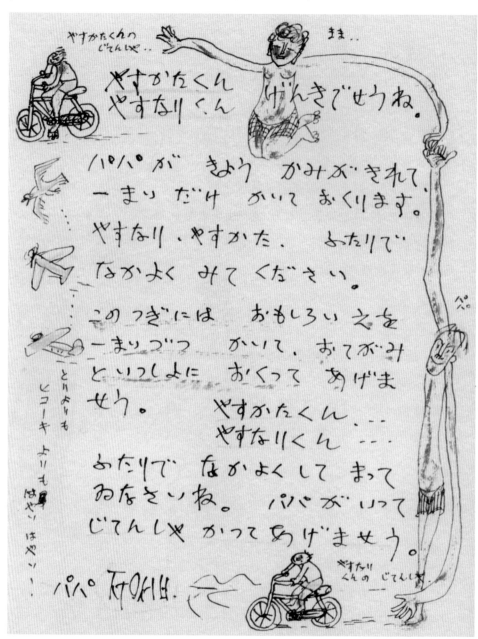

やすかたくんの
じてんしゃ‥

まま‥

やすかたくん
やすなりくん
げんきでせうね。

パパが きょう かみが きれて、
ーまい だけ かいて おくります。
やすなり、やすかた。 ふたりで
なかよく みて ください。

このつぎには おもしろい えを
ーまいづつ かいて、 おてがみ
と いっしょに おくって あげま
せう。 やすかたくん‥‥
やすなりくん‥‥
ふたりで なかよくして まって
ゐなさいね。 パパが いって
じてんしゃ かって あげませう。

とりよりも
ヒコーキ よりも
はやく はやく‥!

パパ 李仲燮.

やすなり
くんの じてんしゃ.

[삽화편지 14] 〈태현군 태성군〉, 26.5×20, 종이, 1954, 개인.

로 구성되어 있는데 세 번째 장에만 삽화를 그렸다. 삽화 상단에는 어깨동무한 태현·태성 형제를, 왼쪽에는 서로 마주보는 야마모토 마사코와 이중섭 부부를, 오른쪽에는 이중섭의 거친 손이 야마모토 마사코의 가녀린 발을 잡으려는 순간을 따로 그려놓았다. 그리고 이 모든 게 따로가 아니라는 듯 화면 전체를 한바퀴 빙빙 도는 길고 긴 선으로 이어놓았다.

〈내가 제일 좋아하고 그리운 태현군〉은[삽화편지 16] 두 장짜리인데 첫 번째 장에 삽화가 있다. 태현이 보내온 편지를 받고 난 뒤 감격한 마음으로 태현을 묘사하는 두 개의 삽화를 그려넣었다. 상단은 아빠가 태현에게 그림을 전달해 주는 장면인데 너무 거리가 멀어 두 사람 사이에 점선을 그려넣었다. 그림이 점, 점, 점 날아가는 듯 재미있다. 하단에는 책을 들고 공부하는 태현과 그 앞에서 손가락으로 책을 가리키는 야마모토 마사코를 그렸다. 태현의 얼굴 표정을 보면 시선이 책을 비껴 있어 열심히 하지 않는 태도다. 다만 무릎을 꿇고 앉은 야마모토 마사코의 모습을 강아지처럼 귀엽게 묘사한 게 재미있다.

〈내가 제일 좋아하는 태성군〉은[삽화편지 17] 네 식구를 따로 떼어서 그린 뒤 점선으로 연결시켜놓았다. 편지 내용을 보면 '아빠가 보낸 그림을 보고 '아빠는 다정해서 참 좋아'라고 엄마에게 말했어? 아빠는 기뻐 어쩔줄 모르겠어. 더욱 재미있는 그림 그려 보내줄게'라고 했으니 이때 무척 신이 나 있었음이 전해진다. 화면 하단에 작은 글씨로 '태현 형이 공부할 때는… 방해하지 말고… 밖에서 놀도록 해요'라고 써서 오른쪽 책을 들고 있는 아이가 태현, 왼쪽 만세를 부르는 아이가 태성임을 알 수 있다.

〈태현군〉과[삽화편지 18] 〈태성군〉은[삽화편지 19] 거의 똑같은 그림이다. 게와 물고기를 주고 받는 태현과 태성, 그런 형제를 행복하게 바라보는 야마모토 마사코와 이중섭을 그렸다. 두 장을 나란히 놓고 보면, 태현과 태성이 비록 형과 아우 사이지만 아주 공평하게 대하고 있음을 전달하고 싶어하는 아빠 이중섭의 마음이 절로 느껴진다. 이중섭이 야마모토 마사코를 등 뒤에서 감싸안고 있는 데 이중섭의 오른팔이 야마모토 마사코의 젖가슴 위에 올려져 있는 자세도 재

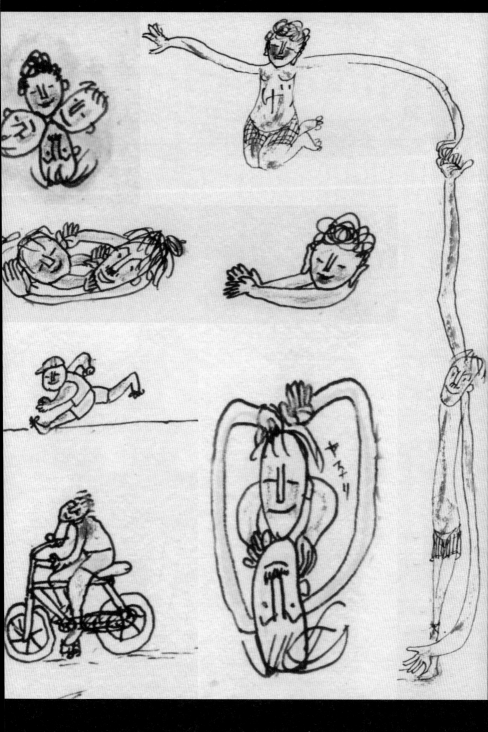

私のやさしい 大切な人 心一パイの
唯一人の人。私の大切な妻。私の
南徳君。おてがみ ありがた り。
子供達と はりきった くらし 手に
とる様に 書きおくって くれて身
近く君達を 感じ よろこびで一
パイです。教會のクリスマスに
は 泰賢君。泰成君。二人とも出て
歌や ゆうぎ をするのを見られるか
ら 大きな たのしみでせう、パパ
は クリスマス までに 行けないから
ざんねんです。 泰賢君算数
100点 とって 先生に ほめられる
位に … 君の正誠 こもった 努力
に 深く 感謝します。 泰成君の

①

[삽화편지 15-1] 〈나의 상냥하고 소중한 사람-1〉, 약26×20, 종이, 1954년 10월 28일, 개인.

らんぼうは　パパが　いつたら
たいじようぶ　おとなく　しつかり
した子に　して見せます.
編物で　かたが　こるまで　をり
しないで下さい.　アゴリ君が行
つたら…　やわらく　かたを　たた
きもんで　あげますね、はりき
つて　まつていて下さい。　おかげ
さまで　アゴリ君。益々元氣で　制
作中です　後10日位のがんば
りです。　……　友人が　今ねる家
を事情あつて　賣るので…2.3日の
中　アゴリ君が　他の家に　ひきこ
さなければ　ならなくなりました
ひきこしたら　すぐに　お便り出
しますから　…　知らせるまでは

②

[삽화편지 15-2] 〈나의 상냥하고 소중한 사람-2〉, 약26×20, 종이, 1954년 10월 28일, 개인.

お便り出さずに まつてゐて下さい。
東京も だいぶ 寒いはずですから
お身体に 御注意をさつて、つかれて かぜ ひかぬ様 心がけて 下さい。 私の最愛の いとやさしい 人よ … もう少しの お互いのしんぼうです。後で二人 なかよく 思ひ出ばなしをしませうね、
さて … アゴリ君〔作品展の成績の為 誠一パイ がんばつて リッパな成果をかち得ます、元気で はりきつて、明るい心で まつてゐて下さい、あすぱらめす君は 此頃 さむがらないでせうか、
強く〜 長く〜 熱烈な ほうよりと、接吻をおくりします。

"やさしくおうけとり下さい"

仲蔵

③
（見本をいちど ミセて 下さい を基礎に明日 なん号も か沢山 送りつけたら 確かなしらせが 来ました… 御安心下さい）

[삽화편지 15-3] 〈나의 상냥하고 소중한 사람-3〉, 약26×20, 종이, 1954년 10월 28일, 개인.

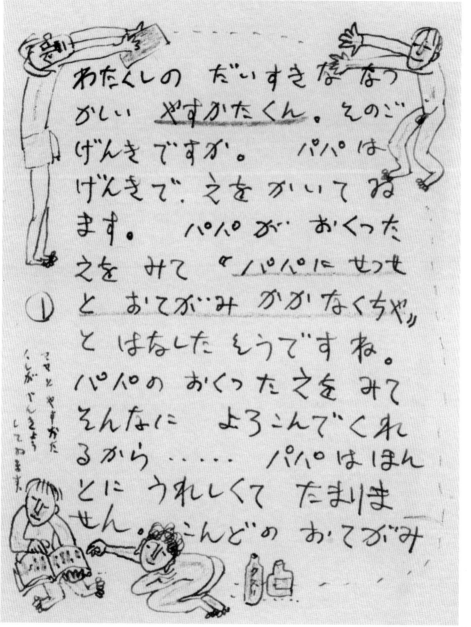

わたくしの だいすきな なつ
かしい やすかたくん。そのご
げんき ですか。 パパは
げんきで。えを かいて ゐ
ます。 パパが おくった
えを みて ″パパに せっせ
と おてがみ かがなくちゃ″
と はなした そうです ね。
パパの おくった えを みて
そんなに よろこんで くれ
るから …… パパは ほん
とに うれしくて たまりま
せん。こんどの おてがみ

ママと やすかた
くしが けんきう
してゐます。

[삽화편지 16-1] 〈내가 제일 좋아하고 그리운 태현군-1〉, 약26×20, 종이, 1954, 개인.

には … がっこうで おも
しろかった ことを かきお
くって ください。 パパも
つぎ つぎと、 えと おてがみ
を おくって あげましょう。

② いっとう すきな おとも
たちの おなまえ も かきおく
って くださいね。 パパは
きみ たちに あいたくて
たまりません。 パパの お
いたえは ゆうかんな わが
やすがたくん と やすなりくん
を かきました。 きを らくに たのしく
でんきょうしなさい
ね。 さよなら

パパ 李仲燮。

[삽화편지 16-2] 〈내가 제일 좋아하고 그리운 태현군-2〉, 약26×20, 종이, 1954, 개인.

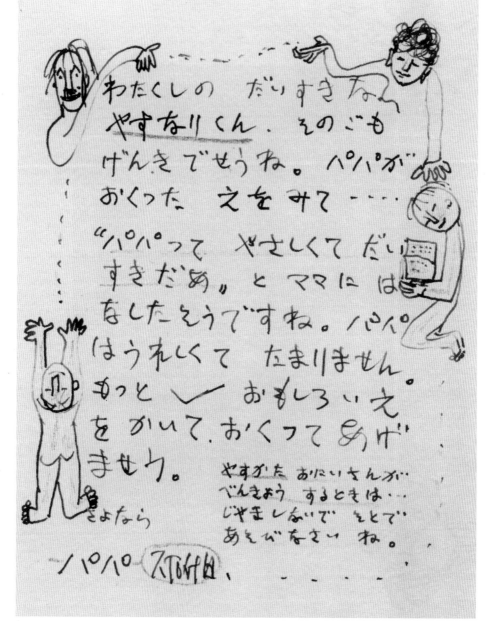

わたくしの だいすきな
やすなりくん。そのごも
げんきでせうね。パパが
おくった 之をみて‥‥
"パパって やさしくて だい
すきだあ" と ママに は
をしたそうですね。パパ
はうれしくて たまりません。
もっと ＼ おもしろいえ
を かいて おくって あげ
ませう。

やすがた あにいさんが‥
べんきょう するときは‥
じゃましないで ととで
あそびをさい ね。

きよなら

ノパパ 지어써버 、‥‥‥

[삽화편지 17] 〈내가 제일 좋아하는 태성군〉, 약26×20, 종이, 1954, 개인.

やすかたくん

りつぱな ひと やすかたくん
おてがみ ありがたう。 おゝ
げきまで パパは げんきで
かぜも ひかず ねつしんに
之を かいています。 がつこう
で みんなで いつしよに みに
いつた 之いが おもしろかつた
ですか。 パパは あと…
ひとつき すぎたら… とうきよう
へ いつて かならず じてんしや
を かつて あげます。 あんしん
して げんきに べんきようを
ねつしんにし、 ママと やすなり
と なかよく まつて いてください。

パパは いちにち じゆう やすかたくんと
やすなりくんと ママが みたくて たまり
ません。 ちぢきに あへるから ‥‥
　　　　　　　　ア ア パパは うれしいです。

パパ

[삽화편지 18] 〈태현군〉, 27×21, 종이, 1954, 개인.

[삽화편지 19] 〈태성군〉, 27×21, 종이, 1954, 개인.

미있지만 야마모토 마사코의 왼팔이 이중섭의 귓불을 쓰다듬는 장면도 무척 흥미롭다. 깜찍한 자세는 아이들에게서도 보인다. 위에 빨간색의 태현이가 왼팔을 제 머리 위에 올려 손가락을 쫙 뻗어 경례하는 모습도 그렇고 아래에 파란색의 태성이가 왼팔을 뒤로 해서 엄지를 세워 '형이 최고야'라고 기뻐하는 모습도 그렇다. 짝을 이루는 이 두 편의 편지를 보고 있으면 서귀포의 아주 좁은 방에서 물고기랑 게랑 어울려 네 식구가 뒤엉켜 살던 시절이 절로 그립다.

마지막 삽화편지

11월 1일 노고산 기슭으로 옮겨 온 뒤 금방 12월이 찾아왔다. 개인전도 머지 않았다. 그래서 하고픈 말이 많아 편지가 길어졌다. 세 장으로 구성된 〈내 상냥한 사람이여〉는[삽화편지 20] 첫째와 둘째 장 모두 글로만 채웠고 세 번째 장에서야 그림을 그렸다. 위에는 포옹하고 있는 부부를, 아래는 어깨동무를 한 형제를 그렸다. 재미있는 건 형제가 아빠와 엄마를 축복해주는 장면이다.

　야마모토 마사코는 11월 28일자 편지에서 '가까운 장래, 경우에 따라서는 편지 왕래가 안 될지도 모릅니다'라고 썼다. 실제로 한일관계가 국교정상화를 둘러싸고 '한일분쟁'이라고 부를 만큼 한치 앞을 알 수 없는 상황이 전개되고 있었다. 물론 이런 대립에도 불구하고 서신 왕래가 불가능했던 건 아니었다. 이중섭은 편지를 받고서 답장으로 쓴 이 편지에서 다음처럼 답했다.

　　"설혹 편지 왕래가 안 되더라도 대구에서의 소품전이 끝나면 이내 출발할 것이니 편지 왕래도 그렇게 필요하지는 않을 거요."

　그러나 이후 이중섭의 삽화편지는 더이상 찾아볼 수 없다.

私の やさしい 人よ・ 11月28日附のお
便り うれしく うけとりました。兼習の
お便りも よろこんで 何度もよみかへ
してゐます。 他人と君のやさしいお心
づかいに 深く かんしして ゐます。
アゴリ君は もう後10日位の しんぼう
で小包をひらきます。 シャシンの
よく わかりました … おそくなっても…
かまいません から 氣にしないで下さい
何度も おくって くれた 君と子供のしん
たくさん もって … 毎日みてゐますか
ら … 十分です。 これからは 何一つ
氣に せずに … 5、6日の間に 1通
づつのお便りを下さい。 もうすぐで
妬力中の小包を ひらきますから…
すぐに 行けるでせう。 はりきって
子供二人と三人で なかよく 明るい
氣もちで はりきって まってゐて下さい。
12月中旬頃 小包を ひらきます。

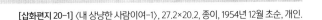

[삽화편지 20-1] 〈내 상냥한 사람이여-1〉, 27.2×20.2, 종이, 1954년 12월 초순, 개인.

何も×も 考へず゛に 制作に 熱中
してがんば゛って ゐますから …この前
のお手紙は アゴリ君の アイキョウ
だと 信じ ×り去って下さい。
あと すこしの がんば゛りですから
正式ーパイ がんば゛って 良い
成果を ぷち得るつもりでゐます。
君のお懐り中に … 〝近い将来場
合に依っては 文通が 出来なくなる
かもしらないとの事〟…見新聞 …
心配してゐるようですが … もう
文通が 出来なくなっても … 大邱
での 小品展が すんだらすぐに
出発できますから … 文通が
さほど 必要でもありません …
もうすしのがんば゛りで 大邱での
小品展が… すめば 君達に 会へる

[삽화편지 20-2] 〈내 상냥한 사람이여-2〉, 27.2×20.2, 종이, 1954년 12월 초순, 개인.

のが 確かですから、……心配入り
ません。 だた 元気でまってゐ
て下さい。 私の大田をあすなら が す君
にも あつて下さいね、
宮城は 寒るかつたのですが、昨日
から 春のような あたたかさです。
もっと凄く なっても 屈しませんから
アゴリを 確人〜 修じて はりきって
いて下さい。 私は君が見たいで
す、私は君のすばらしいすべてを
強く〜 ほうようして ゐたいのです、
長い〜 くちづけが したいのです、
さあ 私だけのすばらしい 天使
又と ねない 私のやさしい 妻よ、
げんきで がんばりぬきません、
何度も〜 長いポポを お送りします、
やさしく あたたかく、おうけとり ください ◦

[삽화편지 20-3] 〈내 상냥한 사람이여-3〉, 27.2×20.2, 종이, 1954년 12월 초순, 개인.

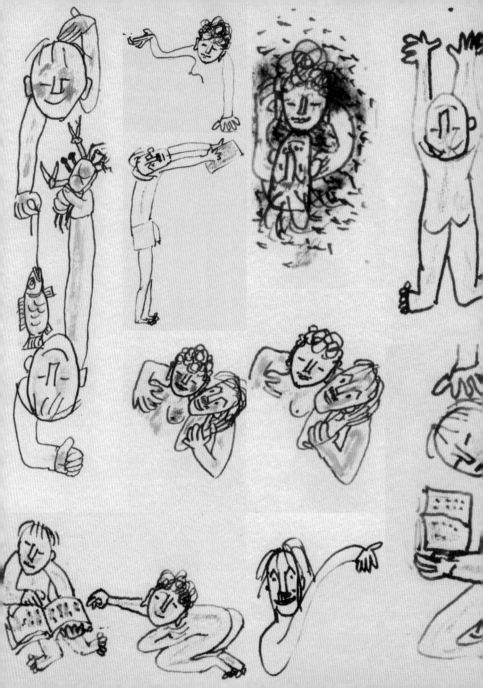

제5장

종언終焉

저세상의 문턱

대구에서 보낸 편지화

야심에 찬 서울 개인전은 언론과 비평가에 의해 최고의 찬사를 획득했다. 그뒤 이중섭은 1955년 2월 24일 대구에 내려왔다. 대구역 앞 북성로 1가 82-6번지 경복여관 방 한칸에 입주한 이중섭은 개인전 준비에 몰두했다. 열심히 준비해서 4월 11일부터 16일까지 대구미국공보원에서 열린 개인전에 40여 점을 내놓았다. 하지만 판매도, 수금도 신통치 못했다. 서울 개인전 때 판매했던 대금을 수금했다는 소식도 들려오지 않았다. 소설가 최태응崔泰應, 1917~1998의 칠곡 집이며 구상의 집이 있는 왜관에도 다녀왔지만 대체로 향촌동 백록다방을 거점으로 대구의 벗과 어울리던 이중섭은 절망에 빠졌다.

그러던 차에 퇴역 대령인 이기련李鎮鍊, ?~1961이 이중섭을 향해 '너는 빨갱이 같다'고 놀리듯 말했다. 그 말을 들은 이중섭은 불현듯 대구경찰서 사찰과장을 찾아가 '나는 빨갱이가 아니'라고 자수를 한다.

이 사건으로 연락을 받은 구상이 이중섭을 대구 성가병원에 입원시킨 것은 7월 초 무더운 여름날이었다. 이중섭에게 병원 입원은 마치 저세상의 문턱과도 같았다. 음식 섭취를 거부하는 거식증이 시작되었고, 먹지도 않는 그가 화장실 물청소를 하고 길거리 아이들을 씻겨준다는 소문이 점점 퍼져나갔다. 사람들은 그런 그를 정신병 환자로 여기기 시작했다.

〈장미꽃 1〉은[그림편지 30] 야마모토 마사코에 의해 1979년 미도파화랑에서

열린 《이중섭 작품전 미공개 200점》 전시장에서 처음 공개되었다. 처음 공개할 적에는 넓은 화면을 가린 채 그림 주위만 보이게 했다. 하지만 2022년 국립현대미술관에서 열린 《MMCA 이건희컬렉션 특별전 이중섭》 전시장에서 가린 부분을 벗긴 상태로 진열됨에 따라 비로소 편지화였음을 알 수 있었다.

전시 도록에 실린 도판을 비교해보면 그 변천사를 또렷하게 볼 수 있다. 맨 처음 1979년 미도파화랑 전시 도록 『대향 이중섭』에는 흑백 도판이고 다음 해인 1980년에 출간한 서간집 『그릴 수 없는 사랑의 빛깔까지도』 화보에는 천연색 도판이지만 마찬가지로 사방 주위를 잘라낸 상태다. 그리고 무려 43년이 흐른 뒤인 2022년 국립현대미술관 전시 도록 『MMCA 이건희컬렉션 특별전 이중섭』에 이르러서야 그 전모가 공개되었다. 가렸던 부분을 벗겨내고 보니 색이 변해 네모 상자 같은 윤곽이 생겨 있고 상단 왼쪽 구석에 '내 남덕군'이란 글씨가 보였다. 이 글씨는 야마모토 마사코 또는 그의 지시에 따라 태현, 태성에게 보낸 것과 구별하기 위해 누군가가 써넣은 것이다. 하단에는 흐릿한 글씨로 'P No. 9'라는 글씨가 보인다. 분류를 위해 누군가 적어넣은 것이다. 또한 세로로 난 접은 선 네 줄이 선명해서 편지화의 특징을 잘 보여준다.

빨간색 장미꽃 가운데 벌 한 마리가 자리하고 있고 그 주위에 네 장의 초록색 이파리가 생기를 불러일으킨다. 아름다운 손이 마치 연화대좌처럼 꽃을 받치고 엄지로는 꽃가지를 살짝 잡았다. 부처의 손가락 표현인 수인手印 같아 그 온화함과 우아함이 더할 나위가 없다. 게다가 왼쪽으로 작은 꽃잎이 잎새에 살짝 가린 채 숨었는데 엄마와 아기처럼 행복한 분위기를 조성한다. 주위는 회청색의 달무리처럼 포근하게 감싸고 그 가장자리에 검은색 선으로 네모를 그려 전체를 안정시켰다. 장미꽃이 야마모토 마사코라면 손은 이중섭일 것이다. 그러므로 이 편지화의 주제는 불교의 의미를 아우르는 영겁의 사랑 또는 서양 꽃말을 품은 장미의 의미를 가져온 사랑의 맹세다.

〈장미꽃 1〉의 제작 시기는 표현 방식이나 수법으로 보아 1954년 하반기 다시 말해 전기 서울 시절이 합당하다. 2014년 『이중섭 평전』에서도 그렇게

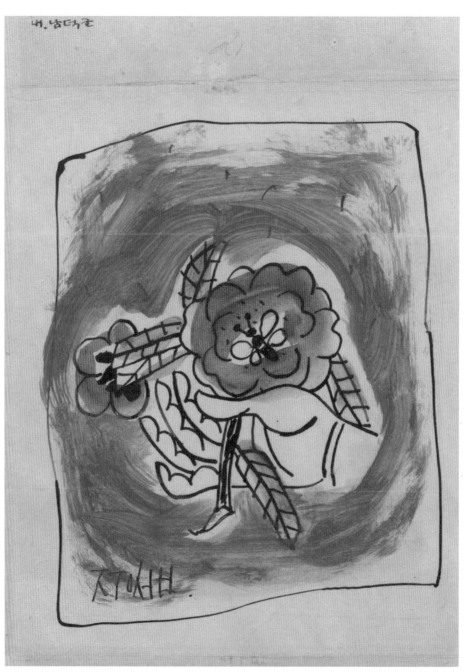

[그림편지 30] 〈장미꽃 1〉, 26.3×19, 종이에 유채, 1954하, 서울, 이건희 기증 국립현대미술관.

1979년 미도파화랑에서 열린
《이중섭 작품전 미공개 200점》전시
도록에 실린 〈장미꽃 1〉.

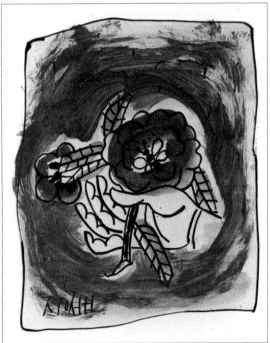

1980년 출간한
『그릴 수 없는 사랑의 빛깔까지도』에
실린 〈장미꽃 1〉.

지적했다.[1] 다만 이를 대구 시절에 배치한 까닭은 대구 시절 편지화가 확실한 〈대구 동촌유원지〉와 화면 크기가 같아서다. 그 때문에 대구 시절에 쓴 것이라는 가능성을 완전히 닫아둘 수 없기 때문이다.

운명의 암시

〈대구 동촌유원지〉[그림편지 31] 역시 1979년 미도파화랑에서 열린《이중섭 작품전 미공개 200점》전시장에서 야마모토 마사코가 가져와 처음 공개된 편지화다. 화폭을 세로로 가로질러 접힌 선이 세 개가 숨어 있어 편지화임을 드러낸다. 이렇게 접으면 편지봉투에 들어갈 수 있는 크기다.

대구시 효목동을 가로지르는 금호강가를 그린 〈대구 동촌유원지〉는 이중섭이 그린 유일한 대구 실경화다. 대구의 동쪽에 위치한 유원지라고 해서 동촌유원지라 부르는 곳인데 동대구역에서 동쪽으로 40분가량 걸어가면 금호강변의 아름다운 풍광이 펼쳐진다.

그림 속 강 건너 상단에는 멀리 산들이 보인다. 가운데로는 흰색으로 처리한 해발 800미터 높이의 환성산이 우뚝하고 왼쪽으로는 가까이에 초록색 봉긋한 향산이 보인다. 흐르는 강물 위에는 놀잇배들이 여기저기 떠 있는데 2023년에도 동촌역 앞 강변에는 오리배 타는 곳이 성업 중이었다. 강 이쪽 모래사장에는 울긋불긋 천막이 화려하고 맨 아래에는 평상에 양산을 든 피서객이 앉아 휴식을 취한다. 강아지 두 마리도 정겹다. 음식을 먹는 빨간색 옷차림의 피서객도 보인다.

그런데 정작 이중섭과 그 일행인 듯한 두 사람은 유원지를 등진 채 정장을 하고 이쪽으로 걸어나오고 있다. 모두 군인 또는 경찰관 제복 차림으로 유원지와는 동떨어져 이상하다. 이중섭 자신은 머리를 옆으로 눕혀서 엎어놓은 듯 뒤틀려 있다. 게다가 두 사람이 친해 보이지도 않는데 손을 맞잡고 있고 이중섭

은 한 손을 들어 뭔가를 한창 변명하는 손짓을 하고 있다. 무슨 상황인지 의심스럽다.

의혹을 품고 다시 보면 놀라운 사실을 발견할 수 있다. 화면 전체에 아주 거칠고 굵은 파란색 선을 여기저기 죽죽 칠해놓았다. 엄청난 크기의 빗방울이다. 제복과 비튼 고개와 처든 팔, 굵은 빗방울. 이 모든 것들을 통해 이중섭이 보여주고 싶어하는 바의 암시는 심상치 않다. 평화로운 세상에 홀로 겪는 운명의 고통을 담고 싶었던 것일지도 모르겠다.

[그림편지 31]
〈대구 동촌유원지〉,
19.3×26.5, 종이에 유채,
1955상, 대구, 개인.

대구 시절의 걸작들

휘황한 미래

대구 시절 6개월 가운데 마지막 2개월은 성가병원 입원 시절이므로 실제 작품 제작이 가능한 기간은 전반부인 4개월이었다. 대구 시절 이중섭은 무르익은 솜씨로 다양한 걸작을 쏟아냈다. 대구에서 열린 4월의 개인전을 위해 제작한 〈대구 눈과 새와 여인〉은 문화학원 학창 시절 전설의 새들이 등장하는 초현실 작품 세계를 연상케 하는 작품이다. 주제를 이루는 형상은 화폭 상단부를 장악하고 있는 네 마리의 새와 하단부에 배치된 다섯 명의 사람이다. 새들은 또렷해서 현실감이 넘치지만 사람들은 마치 소멸해가는 그림자같아 보인다. 화폭 맨 하단을 보면 주홍색 여인이 황토색 아이를 안고 있는 장면이 보이는데 여인은 고개를 기울인 채 절망에 빠져 있고 아이는 엄마에게 매달려 무언가 호소하는 상황이다. 벌거벗은 황토색 여인은 왼팔을 치켜올려 아이가 매달려 있는 새를 부여잡으면서 오른팔은 다른 아이를 향해 뻗고 있다. 아이를 해치려는 파란 새를 제압하려는 모습이다. 두 다리를 활짝 벌린 채 굳건히 버티고 있긴 하지만 흐릿한 것이 점차 사라져가는 모습이다. 여기서 멈췄으면 이 작품은 괴이한 채로 머물렀을 것이다. 하지만 이중섭은 화폭의 여백을 굵고 포근한 함박눈으로 가득 채웠다. 화면은 아연 생기를 띠며 환상 속으로 빠져 들어간다. 대구 개인전을 앞둔 늦겨울 이중섭은 꿈을 꾸었다. 판매에 성공해서 일본으로 건너가는 "그 휘황한 미래"[2]의 꿈 말이다. 굵은 선과 아름다운 색채, 조화로운 구성에 빛나는 초현실주의와 표현주의의 걸작은 그렇게 태어났다.

〈대구 눈과 새와 여인〉, 32.5×49.8, 종이에 에나멜과 유채, 1955상, 대구, 이건희 기증 국립현대미술관

지키지 못한 자전거 약속

4월 개인전을 앞뒤로 이중섭은 대구 근교 칠곡에 있는 소설가 최태응의 매천동 집과 시인 구상의 왜관읍 집을 출입했다. 〈시인 구상의 가족〉과 〈왜관 성당 부근〉은 이때의 작품이다.

〈시인 구상의 가족〉은 구상의 시골집 관수재觀水齋에 머물고 있던 이중섭이 자신을 포함해 구상의 가족을 그려준 작품이다. 이중섭은 이 작품을 주면서 가족사진이라고 했다.

구상은 어느 날 세발자전거를 아들에게 선물했다. 그 뒤에는 구상의 아내 서영옥이 동네 아이들과 함께 남편과 아들을 지켜보고 있다. 앞쪽에는 마루에 걸터앉은 이중섭이 이 모습을 물끄러미 쳐다본다. 한 손을 내밀어 축하를 해주긴 하지만 얼굴 표정은 구상의 말대로 '멀뚱한 표정'이다. 1986년 구상이 「내가 아는 이중섭 5」에 쓴 표현이 그렇다.[3]

대구에 내려 오기 전 서울 시절 이중섭은 일본에 있는 아들 태현과 태성에게 세발자전거를 사주겠다고 여러 차례 약속한 터였다. 자기가 하지 못한 일을 친구가 하는 순간 이중섭이 느끼고 있을 감정은 간단치 않았다. 그 감정을 당사자인 구상은 '축복이랄까, 부러움이랄까'라고 표현했다.[4]

『이중섭 평전』에서 나는 이와는 다른 해석을 했다. 이중섭의 표정을 두고 '사랑과 애정이 넘치는 눈길로 이마와 코와 입술까지 한없이 자애롭다'고 보았다. 이중섭이 오른손을 약간 내밀어 자전거 탄 아이의 손가락에 마주 닿게 묘사한 장면에 주목하여 '따뜻한 감정이 통하는 교감의 순간'이라고 보았고, 그 때문에 이 작품이야말로 '두 아버지의 사랑이 하나임을 증거하는 아주 특별한 공감의 상징화'라고 해석했다.[5]

그 어느 쪽 해석을 따르느냐는 독자의 몫이겠으나, 이중섭이 두 아들과의 자전거 약속을 지키지 못한 것이 사실이고 보면 그의 자애와 교감이 서글픔인 것은 어찌할 수 없는 노릇이다.

아픈 미래의 예감

대구 시절 구상의 시골집 왜관에 가 있을 때 이중섭은 다섯 점의 왜관 풍경을 그렸다는데 오늘날 전해오는 풍경은 〈왜관성당 부근〉 단 한 점이다. 비탈진 길을 따라 올라가다 보면 기와집도 몇 채 보이고 그 언덕바지에 거대한 성당과 하늘을 찌르는 첨탑이 우뚝하다. 건물의 벽은 황토색이지만 지붕은 모두 우중충한 잿빛이다. 하늘은 보랏빛으로 저녁노을이 꽉 차 있다. 시간이 멈추고 사람도 동작을 멈추었으며 소리마저 얼어붙어 사방이 고요하다. 전봇대에 매달린 전선마저 흐릿하게 사라져가는 데다 나무에도 잎사귀 하나 없다. 모든 붓질을 수직으로 반복하여 죽죽 내리는 빗줄기처럼 보인다.

하늘이 흘리는 눈물을 보는 듯 이토록 슬픈 풍경화는 결코 흔치 않다. 어쩌면 이중섭은 자신의 미래를 예감하고 있었는지 모른다. 모든 것이 멈춘 풍경화인 〈왜관성당 부근〉을 완성한 이중섭은 얼마 지나지 않아 생애 처음으로 병원에 입원했다.

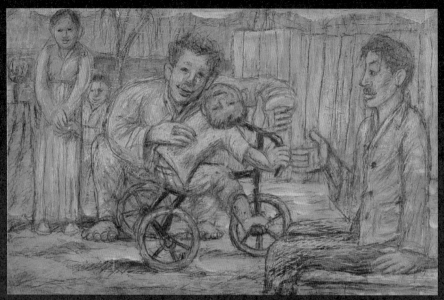

〈시인 구상의 가족〉, 32×49.5, 종이에 연필과 유채, 1955상, 대구, 개인.

〈왜관성당 부근〉, 34×46.5, 종이에 유채, 1955봄, 왜관, 개인.

구원의 요청

지금까지 철창 안에 갇힌 아이는 없었다. 이중섭은 작품 가장자리에 테두리를 둘러서 안과 밖을 구분하는 구도를 즐겨 사용해왔다. 이런 구성은 화면의 전체의 안정감을 크게 살리는 효과를 거둘 뿐만 아니라 내부의 사물들에 시선을 집중하게 한다.

〈창살 안에 게를 든 동자상〉도 마찬가지지만 세부를 살펴보면 앞선 작품들과 크게 다르다. 첫째로 다른 점은 바탕이 철망이라는 것이다. 대구 시절 이중섭은 파랑새를 철망 안에 가둔 〈우리 안에 든 파랑새〉를 그린 적이 있다. 이 그림은 철창감옥을 그린 것으로 "불길함에 싸여 희망이 사라지는" 순간을 그린 "절망의 상상화"다.[6] 둘째로 복판에 선 아이의 얼굴이 거꾸로 뒤집혀 있다는 점이다. 이런 기형은 지금껏 없었다. 워낙 뛰어난 대상 묘사력을 지닌 이중섭이 실수를 했을 리 없다. 모든 것이 봉쇄되어가고 있음을 인정하기 시작하자 희망이 사라지고 불안이 엄습해왔음을 드러낸다고 할 수 있다. 셋째는 아이가 서 있는 방바닥이 삼각형이라는 점이다. 몸뚱아리도 머리와 몸이 어긋난 기형인데 어찌 방바닥만 정상일 수 있겠는가. 한 변이 사라진 채 삼각형으로 옥죄어 온다.

다만 그림 속에서 유일한 희망은 게와 아이를 연결해주는 끈이다. 한 손으로 게를 묶은 끈을 잡아당기는데 그 끈이 번쩍 치켜든 손의 엄지손가락으로 연결되어 있다. 우뚝 세운 팔은 구원을 향한 외침을 상징하는 것이고 게는 서귀포 시절에 가족의 일원이 되었기에 하나의 가족이 되기를 원하는 상징이다. 이중섭은 희망의 끈을 아직 놓지 않았다. 비록 온몸이 비틀린 채 비좁은 철창 안에 갇혀 있지만 구원을 간구하는 울림은 여전히 그림 속에 가득하다.

〈창살 안에 게를 든 동자상〉,
31.5×24.5, 종이에 유채,
1955상, 대구, 개인.

〈우리 안에 든 파랑새〉,
26×35.5, 종이에 유채,
1955상, 대구, 개인.

천국의 저편

『이중섭 평전』에서 나는 〈대구 춤추는 가족〉과 〈물고기와 두 아이〉를 두고 다음처럼 썼다.

"푸르른 바다 아니면 하늘과도 같은 배경을 무대로 아련히 스러져가는 형상들은 천국의 저편에 마련된 환상 세계의 축제처럼 보인다."[7]

〈대구 춤추는 가족〉은 지금껏 그려온 가족도와는 완연히 다른 표현법을 사용하고 있다. 그토록 선명하고 또렷했던 인간의 몸뚱이가 촛물처럼 녹아 흘러내린다. 저항할 수 없는 어떤 거대한 기운이 밀려와 일가족을 무너뜨리고 있다. 학창 시절 일명 타잔이라는 별명으로 불릴만큼 건강했던 이중섭이었다. 하지만 가족과의 이별 이후 일상이 무너졌다. 재회의 가능성은 점차 멀어져 갔고 체력은 바닥이 났다. 그나마 버팀목 역할을 하던 정신마저 무너지자 한순간에 모든 게 녹아버리기 시작했다. 그럼에도 불구하고 그림은 아름답다. 온통 푸르른 화면은 하늘나라인 듯 바닷속인 듯 아득하고 아빠와 엄마, 두 아이는 분홍빛 살구색을 빛내며 허공에 둥둥 떠올라 손에 손을 맞잡고 춤을 춘다. 아름답고 아름답다. 그러나 머지 않아 뭉게구름 흩어지듯 이 순간은 흐려만 가고 추억마저 사라질 지경이니 또한 슬프고 또 슬프다.

〈물고기와 두 아이〉는 〈대구 춤추는 가족〉의 속편이다. 상단에 노란색 끈을 잡아당기는 아이와 하단에 커다란 물고기를 부둥켜안고 있는 아이 이외에 나머지는 모두 뭉그러져 흐린 추상의 세계다. 하지만 그 희뿌연 안개 속에 두 사람의 형체가 어른거린다. 워낙 뭉개버려 실상은 알 수 없지만 네 명의 가족 가운데 두 명이 소멸해가는 과정을 보여주는 건 분명해 보인다. 도저히 알 수 없는 의문의 추상화는 학살을 목격한 장 포트리에Jean Fautrier, 1898~1964가 그린 추상화 〈인질〉 연작을 떠올리게 한다. 물감 덩어리를 뭉개놓은 〈인질〉은 사실은 인간

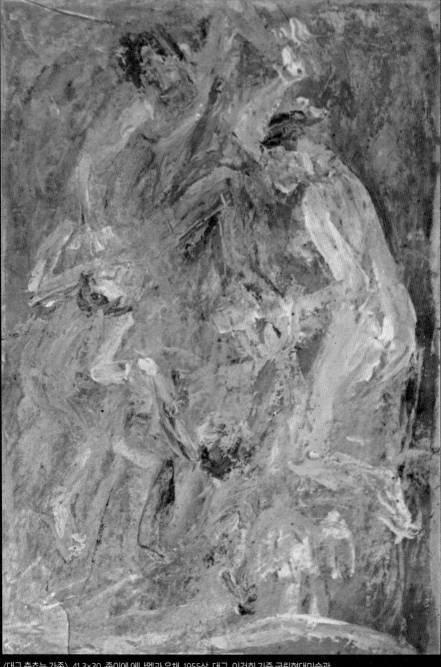

〈대구 춤추는 가족〉, 41.3×30, 종이에 에나멜과 유채, 1955상, 대구. 이건희 기증 국립현대미술관.

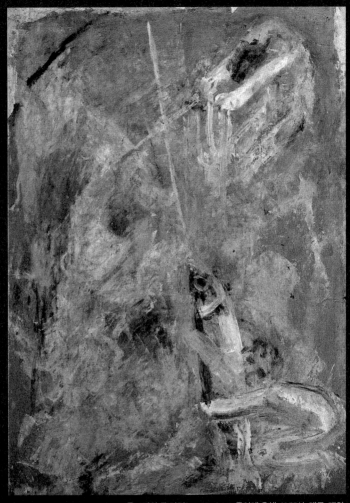

〈물고기와 두 아이〉, 34.5×24.6, 종이에 유채, 1955상, 대구, 개인.

의 살덩어리였다. 이중섭의 〈물고기와 두 아이〉에 펼쳐놓은 하얀 흔적들 또한 녹아서 흘러내리는 비참한 소멸의 자욱이다. 전후 누구도 본 적 없는 이 기이한 물질의 모습은 미지의 세계로 가는 길목에 자리잡은 천국의 저편 풍경이다.

절망과 고통의 땅으로

병원, 입원, 퇴원, 정릉

대구 성가병원에 입원한 지 한 달 남짓 지난 8월 25일 소식을 듣고 서울에서 내려온 이종사촌형 이광석 판사와 소설가 김이석이 대구의 구상과 만나 상의한 끝에 다음 날 환자 이중섭을 데리고 상경했다.

이광석은 이중섭을 자신의 집으로 데리고 갔지만 곧 미국 유학을 떠나야 했다. 구상은 조각가 차근호車根鎬, 1934~1960를 불러 수도육군병원 신경과 과장을 역임한 군의관 유석진兪錫鎭, 1920~2008을 만나 소격동 수도육군병원에 입원시켰다. 9월 2일 금요일의 일이었다. 이에 김환기, 변종하卞鍾夏, 1926~1998를 포함한 화가와 김이석을 비롯한 여러 문인이 나서서 모금 운동도 시작했다.

때마침 지난 7월 성북동 1가 5번지에 성베드루 신경정신과병원을 개업해 있던 유석진 원장이 10월 30일경 이중섭을 자신의 병원으로 데려갔다. 당시 미국에서 개발한 그림 치료법을 도입한 그가 이중섭을 치료해보겠다고 나선 것이다. 두 달 만에 증세가 호전되었고 드디어 퇴원 처방을 받았다. 12월 30일쯤의 일이다.

퇴원을 앞둔 12월 중순 이중섭은 허락을 얻어 화가 이대원李大源, 1921~2005과 함께 성북동 김환기의 집으로 나들이를 할 정도였으며 또한 야마모토 마사코에게 편지 「나의 소중한 남덕군!」을 써서 보냈다. 하지만 이 편지가 마지막일 줄은 아무도 몰랐다.

이후 이중섭은 화가 박고석, 한묵과 소설가 박연희朴淵禧, 1918~2008, 시인 조

영암趙靈岩, 1918~2001이 살던 성북구 정릉에 머물렀다. 한묵의 하숙집 옆방에서 생활을 시작했다. 문인들이 정릉골로 찾아들었고 그들은 이중섭에게 문예지 삽화를 맡겼다. 정릉 시절의 이중섭은 그야말로 삽화가였다. 그는 이곳에서 마지막 창작의 불꽃을 태웠다. 이곳에서 최후의 걸작 〈정릉 마을풍경 3〉과 추억의 〈해변 이야기〉를 제작했고, 〈피 묻은 소 1〉과 〈피 묻은 소 2〉 그리고 안개 속으로 소멸해가는 듯한 〈회색 소〉를 토해냈다.

다시 입원, 그리고……

함께 살던 한묵은 6월 30일경 이중섭을 청량리뇌병원 무료 환자실에 입원시켰다. 이 소식을 들은 대구의 구상이 7월 중 상경해 차근호를 대동하고서 이중섭을 빼냈다. 왜 한묵은 하필 지옥 같은 환경의 그곳에 입원시켰던 것일까. 그 이유를 캘 새도 없이 구상은 한 군의관의 도움을 얻어 이중섭을 서대문 적십자병원에 입원시켰다. 그러나 한 달쯤 지난 8월에 들어섰을 때 병원에서는 이중섭을 퇴원시켜버렸고 오갈 데 없는 이중섭은 신촌 노고산 고모집으로 옮겨가야 했다. 하지만 며칠을 못 버티고 8월 말 다시 서대문 적십자병원에 입원해야 했다. 그것이 끝이었다. 9월 6일 오후 11시 45분. 이중섭은 아무도 찾지 않는 무연고자 신세로 사망했다. 비로소 참혹한 고통으로부터 벗어났으니 차라리 평안했을까.

편지화의 종언

이중섭의 마지막 편지는 1955년 12월 30일 무렵에 보낸 「나의 소중한 남덕군!」이다. 1979년 야마모토 마사코가 미도파화랑에서 열린《이중섭 작품전 미

공개 200점》때 공개한 것이다. 그 이후의 편지와 편지화는 2023년 현재까지 출현하지 않았다. 보내지 않은 것인지, 보냈으나 야마모토 마사코가 공개하지 않은 것인지는 알 수 없다. 아직 일본에서 보관 중인 미공개 편지 가운데 성베드루 신경정신과병원 퇴원 이후 정릉 시절에 보낸 편지가 포함되어 있을 수도 있다. 그러나 유족이 공개하지 않는 한 누구도 알 수는 없는 일이다. 마지막 편지「나의 소중한 남덕군!」의 내용은 다음과 같다.

> "나의 소중한 남덕군!
> 11월 24일, 12월 9일에 부친 편지 고마웠소.
> 대구, 서울의 여러 친구들의 정성어린 보살핌으로 이제는 완전히 건강을 되찾아 이제 일주일쯤 뒤에는 성베드루 정신병원에서 퇴원하게 되오. 안심하기 바라오. 너무나 그대들이 보고 싶어 무리를 한 탓이라고 생각하오. 당신 혼자 태현, 태성이를 데리고 고생하게 해서 면목이 없구려. 내 불민함을 접어 용서하시오.
> 요즘은 그림도 그리며 건강하게 지내고 있으니 걱정일랑 마시오.
> 4, 5일 후에는 하숙을 정해서, 당신에게와 아이들에게 그림을 그려 보낼 생각이오. 기대하고 기다려주시오. 건강에 주의하고 조금만 참고 견디시오. 도쿄에 가는 것은 병 때문에 어려워졌소. 도쿄에서 당신과 아이들이 이리로 올 수 있는 방법과 내가 갈 수 있는 방법을 피차에 서로 모색해서 바르고 완전한 방법을 취하기로 합시다. 이리 저리 알아보고 다시 연락하겠소. 그럼 건강한 소식 기다리오."[8]

주목할 대목은 도쿄행이 불가능해졌다는 문장이다. 그 이유는 병 때문이다. 스스로의 처지를 또렷하게 알고 있는 것으로 보아 맑은 정신을 되찾은 상태임을 알 수 있다. 입원 중이던 11월 중순에도 이중섭은 성북동의 김환기 집을 방문했고 여기서 화가 이대원을 만나 어울리기도 했으니 치유 속도는 상당

히 빨랐던 듯하다.

　　이중섭은 「나의 소중한 남덕군!」에서 퇴원하면 그림을 그려 보내겠다고 다짐했다. 정릉 시절 그는 『문학예술』, 『현대문학』, 『자유문학』 같은 당대의 문예지에 숱한 삽화를 그려 연명했다. 그럼에도 불구하고 편지화를 보내겠다는 약속을 지킨 흔적은 남아 있지 않다. 어쩌면 편지화는커녕 편지조차 보내지 않았는지도 모르겠다. 그가 왜 그랬는지는 누구도 알 수 없는 일이다.

병상화

효시

이중섭은 병원 입원이라는 삶의 위기에서도 그림을 놓지 않았다. 이중섭의 병원 시절 작품은 크게 두 가지다. 하나는 미술치료를 받으며 제작한 병상화病床畵이며 또 하나는 치료와 관계없이 그린 작품이다. 이 두 가지의 공통점은 모두 성베드루 신경정신과병원 원장 유석진을 통해 세상에 알려졌다는 것이다.

그 가운데 병상화는 한국 미술 치료의 기원이자 한국미술사상 최초의 장르다. 한국임상병리학의 태두인 유석진 박사의 시술에 의한 것이라고 해도 이중섭의 생각과 손길로 창작한 작품이라는 사실은 변함이 없다. 경이롭다. 이중섭은 학창 시절 엽서화 장르를 창안하더니 피난민이 되어 은지화를 창안하였고 가족과 이별하고서는 편지화를 창안하였다. 그리고 다시 병원을 요람삼아 한국인 최초로 병상화의 효시가 되었다.

이 놀라운 창조의 재능은 어디서 온 것일까. 누군가 거저 가져다준 것이 아니다. 스스로 타고난 몸과 마음을 바친 결과였다. 하늘과 바다와 산과 강 그리고 그 사이에 살아 있는 모든 생명에게 육신과 정신을 바쳤고 그 자연은 이중섭에게 창조의 지혜를 베풀었다.

유래

병상화는 1971년 석사학위 논문 작성자인 조정자의 조사 과정에서 유석진이 촬영을 허락했고 작품은 1972년 현대화랑에서 열린 《15주기 기념 이중섭 작품전》에 출품했다.

성베드루 신경정신과병원을 개업한 유석진 원장은 1955년 10월 30일경 수도육군병원에 입원해 있던 이중섭을 자신의 병원으로 데리고 갔다. 미국에서 개발된 임상예술 요법을 도입한 유석진의 치료를 받은 이중섭은 2개월 만에 증세가 빠르게 좋아져 회복에 이르렀다. 치료를 위해 그린 당시의 그림이 사진 도판으로 남아 있다.

이중섭의 병상화는 1973년 12월 14일부터 성모병원 2층 회의실에서 열린, 정신과 입원환자 그림 및 수예품 전람회에 출품된 적이 있다. 『조선일보』 1973년 12월 16일자 기사 전문을 옮기면 다음과 같다.

"고 이중섭 화백 투병 그림 전시
정신병원 입원 중 그림 10점…주치의 소장
중환 속 자아 모색 몸부림

소의 화가 고 이중섭 화백이 1955년 9월부터 2개월 간 정신병으로 성베드루 신경정신과병원에 입원하고 있는 동안 그린 이색 그림 10점이 성모병원 2층 회의실에서 14일부터 전시되고 있다. 지난 1년 간 성모병원 정신과에 입원했던 환자들의 수예품, 그림 등과 함께 전시되고 있는 이 화백의 작품은 그가 투병 기간 동안에도 그림에 얼마나 애착을 가졌던가를 나타내주고 있다.

입원 초기 중환이었을 때 그린 작품은 잃어가는 자아를 찾으려는 몸부림인 듯 가로 50센티미터, 세로 30센티미터의 백지에 그의 이름을 딴

'李' 자를 백지 한 가운데에 써놓은 것을 비롯, 3개나 써놓고 있다.

그 주변에 주치의 유석진兪碩鎭 박사의 이름을 딴 '兪' 자와 친구들의 이름 첫 자인 '黃' 자와 '金' 자를 써놓았다. 이것을 써놓고 그는 정신이 제대로 돌아올 때면 종종 '글씨를 쓰기에 따라 사람 모양이 달라진다'는 독백을 늘어놓았다는 것이다.

병세가 다소 호전될 때 그린 3점의 작품에는 모색摸索과 사색思索이라는 글과 함께 소나무 꼭대기에 방향을 몰라 주춤하고 있는 새를 단색인 청색과 빨간색으로 그렸다.

또 다른 자국은 그의 정신적인 평화를 갈구하듯 두 여인이 함께 횃불을 들고 있고 평화상平和像이라는 글자를 써두었다.

병세가 많이 호전되었던 9월 말쯤에 그린 작품인 전기스탠드 등에는 색채가 다양해지고 그림도 보다 구체적인 경향을 띠고 있다. 그림 곳곳에 붉은 글씨로 연심戀心, 힘力이란 글씨를 써놓고 있어 인간으로서 강력한 욕망과 의지를 엿보인다. 그림도 전기스탠드 꼭대기에 빨간 불이 들어와 있고 색채도 노랑 등 훨씬 다양해지고 있다.

그림에 미쳐 정신병환자가 된 이화백은 그림을 통해 그의 흐트러진 정신을 정화하여 빨리 회복되어갔던 것이다.

이 작품들은 유 박사가 소장하고 있다가 이번에 처음 공개한 것이다."[9]

출현

이중섭의 병상화가 세상에 처음으로 알려진 때는 1971년이다. 당시 홍익대학교 미술대학 석사학위 논문「이중섭의 생애와 예술」을 제출한 조정자는 조사하면서 촬영한 사진 도판 20점을 논문에 게재했다.[10] 그리고 다음 해 현대화랑이 개최한 《15주기 기념 이중섭 작품전》 전시 도록『이중섭 작품집』에 이경성은

「이중섭의 예술」을 발표하면서 그 지면에 네 점의 병상화를 수록했다.[11] 이때만 해도 그 작품들은 사진으로 찍어 인쇄한 흑백 도판 상태였다.

실물이 처음 세상에 출현한 때는 1973년 12월 14일 성모병원 2층 회의실에서였다. 앞서 언급한 대로 유석진이 소장품을 공개했을 때였다. 그러나 1971년 조정자의 석사학위 논문에서 그 모습을 처음 드러낸 병상화는 1973년 실물 공개 이후 또 다시 모습을 감추었다.

그뒤로 작품을 지칭하는 이름도 변천을 거듭했다. 조정자는 자신의 논문에서 이 작품들을 두고 낙화落畵·낙서화라고 불렀고, 유석진은 투병그림이라고 했다. 1985년『임상예술』창간호에「이중섭 회화의 상징성」을 쓴 곽영숙은 그림 또는 낙서라고 했다.

어떻게 불러도 그 조형성이나 예술성은 변할 리 없겠으나 이러한 명칭은 이중섭의 예술 세계를 구성하는 연구자의 관점 및 관람하는 감상자의 인식에는 커다란 영향을 준다. '낙서'라고 하면 예술 가치가 없는 기록물에 불과한 물질로 전락하는 것이고 '회화'임을 명확히 하는 호칭으로 부른다면 그 순간 가치 평가의 대상으로 변모하기 때문이다.

무엇이라 부르든 2014년까지만 해도 이 작품들은 그저 이중섭이 치료를 받을 때 생긴 부산물 정도라는 인식이 지배하고 있었다. 다만 2014년 나는『이중섭 평전』에서 '문자낙서도' 및 '낙서화'라고 부르면서 '치유'의 산물이라는 관점을 유지하는 가운데 '추상화' 및 '구조화'와 같은 예술 표현 형식으로 보는 관점도 동시에 드러낸 바 있다. 이후 별다른 연구의 진척은 이루어지지 않았다. 그리고 2023년에 이르러 나는 이를 병상화病床畵로 부른다.

문자의 의인화

지금껏 문자낙서도로 불리던 이중섭의 문자도는 매우 단순하다. 한자漢字를 색

〈유황이〉, 27×19.5, 종이, 1955하, 서울, 개인.　　　〈이김〉, 27×19.5, 종이, 1955하, 서울, 개인.

연필로 쓴 것들인데 이 가운데 〈유황이〉兪黃李는 유, 황, 이 세 글자를 배치한 것
이고 〈이김〉李金은 이, 김 두 글자를 배치한 것이다. 〈유황이〉는 '兪' 자를 화폭
상단에 꽉 채운 뒤 누군지 알 수 없는 '黃', '李'를 차례로 작게 썼다. 〈이김〉은 '李'
를 크게 쓰고 '金'은 아주 작게 상단 구석에 배치했다.

　　유석진은 '兪'는 주치의인 유석진, '黃'은 이중섭의 친구, '李'는 이중섭 자신
이라고 지목했으며 또한 이런 글씨를 쓸 때 이중섭은 '글씨를 쓰기에 따라 사람
모양이 달라진다'고 말했다고 증언했다. [12]

　　이 같은 증언에 의존해보면 이중섭의 글씨는 사람을 표현한 것으로 의인
화擬人化를 거친 회화다. 〈유황이〉에서 '兪' 자는 획이 굵고 커서 가장 중요한 인
물임을 나타내고자 했다. 그리고 친구 '黃', '李'는 그 비중이 크지 않은 인물인데
특이한 바는 '黃'의 모양이 머리가 꺾인 사람의 모습이라는 것이다. 이 꺾임으

로 동세와 변화가 일어나 활기를 갖춘 예술품의 지위를 더했다. 꺾임이 무엇을 표현한 것인지는 알 수 없지만 구부정한 사람이거나 뭔가 고민이 많은 인물을 은유한 것으로 보인다.

〈이김〉은 한폭의 아름다운 서법書法 또는 회화 작품이다. 하단을 완전히 텅 비우고 '金' 자와 '李' 자의 크기 차이를 두드러지게 했다. 무엇보다도 '金'의 획 가운데 오른쪽으로 뻗어내리는 사선을 길게 내려 '李' 자와 만나게 한 다음, '李' 자의 아래 '子'를 대담하게 변형시켜놓았다. 경이로운 획의 운용을 통해 그의 변함없는 조형 감각을 드러낸 것이다. 병상화에서조차 이처럼 눈부신 역량이 발휘되는 것은 체화된 본능의 발현으로 해석할 수밖에 없다.

희망과 평화

〈모색〉, 〈모색-전기스탠드 A〉, 〈사색〉, 〈연심-전기스탠드 A〉는 일련의 소나무와 새 연작이다. 소나무를 아주 단순하게 도안하고 꼭대기에 새를 앉혀둔 뒤 한자로 각각의 글씨를 큼직하게 써넣었다.

〈모색-전기스탠드 A〉에만 새를 노란색으로 그렸고 나머지 세 점은 빨간색으로 그렸다. '모색'이나 '사색'은 자기성찰을, '연심'은 아내를 향한 사랑을 은유하는 것이고 소나무는 변함없는 의지를 드러내고자 한 것이며 새는 먼 곳을 향한 희망의 상징이다.

〈촛불을 마주든 두 여인 A〉와 〈촛불을 마주든 두 여인 B〉는 만남과 평화를 상징한다. 만남이란 주제는 두 사람이 서로 마주보면서 하나의 촛불을 마주잡고 있으므로 자연스럽다. 평화라는 주제로 보는 건 막연한 짐작이 아니라 다른 작품 중에 여기 등장하는 두 여인을 그려놓고 평화상이라고 써놓은 작품이 있어서다. 다시 말해 이 무렵 이중섭에게 만남은 곧 평화의 다른 말이었다. '大

〈모색〉, 27.5×21.5, 종이, 1955하, 서울, 개인.

〈모색-전기스탠드 A〉, 40×29, 문종이, 1955하, 서울, 개인.

〈사색〉, 27.5×21.5, 종이, 1955하, 서울, 개인.

〈연심-전기스탠드 A〉, 40×29, 문종이, 1955하, 서울, 개인.

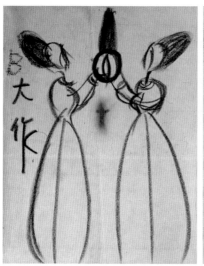
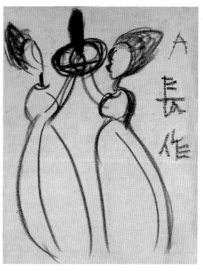

〈촛불을 마주든 두 여인 A〉, 27.5×21.5,
종이, 1955하, 서울, 개인.

〈촛불을 마주든 두 여인 B〉, 27.5×21.5,
종이, 1955하, 서울, 개인.

作'이니 '長作'이니 하는 한자는 작품 내용과 무관하게 이 작품을 밑그림삼아 뒷날 거대한 규모의 작품을 제작하겠다는 의지를 드러낸 것이다.

생애 마지막의 걸작들

정신과에서

1972년 현대화랑에서 열린《15주기 기념 이중섭 작품전》전시회 당시 간행한 전시 도록『이중섭 작품집』에는 〈피 묻은 소 1〉, 〈회색 소〉, 〈꽃과 두 애와 물고기〉, 〈끈과 아이 5〉, 〈끈과 아이 4〉, 〈가족과 비둘기〉, 〈새와 손〉, 〈은지화〉 등 유석진의 소장품 8점이 수록되었다.

유석진의 소장품 가운데 〈피 묻은 소 1〉과 〈회색 소〉는 제작 시기를 두고 여러 의견이 나온 바 있다. 당시『이중섭 작품집』의 「작품해설」을 작성한 이구열은 〈피 묻은 소 1〉을 "이중섭의 소 시리즈 가운데 초기에 속하는 작품으로 여기서는 에나멜을 조금도 쓰지 않았"[13]음을 들어 〈피 묻은 소 1〉을 통영 시절 이전의 작품으로 보았다. 그 제작 시기를 "통영 시절"[14]로 규정한 〈회색 소〉 역시 마찬가지였다.

소 연작은 통영 시절에 시작해 서울 시절에 꽃피웠다. 서울 시절에 그린 작품들에는 물감 대신 에나멜을 사용했으므로 에나멜을 조금도 쓰지 않은 〈피 묻은 소 1〉을 통영 시절 이전의 작품으로 본 것이다. 하지만 이 작품의 내용과 기운으로 미루어 보면 통영, 서울 시절보다 훨씬 뒤인 병원 시절, 즉 성베드루 신경정신과병원 시절에 그려진 것으로 보는 것이 타당하다. 이 시기 이중섭의 작품을 분별하는 첫 번째 기준은 출처이며 둘째는 내용과 기법 및 기운이다.

두 작품 모두 마치 몽환 속으로 흐릿하게 사라져가는 소멸의 기운이 역력하다. 그림 속의 소들은 이곳 저곳 피투성이에 심지어 앞다리를 완전히 접어서

마치 없는 듯 보이는 까닭에 균형을 잃었다. 또한 얼굴 표정에서 총기를 잃은 두 마리 모두 심지어 기괴하기조차 해서 괴물처럼 보인다.

또한 2012년 서울미술관에서 열린《둥섭, 르네상스로 가세》전시회에는 〈피 묻은 소 1〉과 매우 비슷한 도상인 〈피 묻은 소 2〉가 나오기도 했는데, 이 그림은 매우 혼잡스럽기까지 하다. 가장 맑고 투명한 시절 걸작의 산실인 통영에서 이중섭이 한편으로 이런 그림을 그렸다고는 도저히 상상할 수 없다. 따라서 이 그림은 병원 시절의 이중섭이 남긴 것으로 본다.

밝고 명랑하며 어여쁘기 그지없는 예술 세계를 구하는 관점에서 〈피 묻은 소 1〉, 〈피 묻은 소 2〉, 〈회색 소〉는 도저히 평가할 수 없는 작품이다. 하지만 고통과 슬픔을 그대로 받아들이는 태도로 대한다면 전에 없는 새로운 예술 가치를 부여할 수 있다. 비극의 형상을 즐겁게 감상할 수는 없겠지만 비장한 전율을 느낄 수 있는 마음이라면 얼마든지 감상할 수 있기 때문이다.

비극과 슬픔의 세계로 빨려 들어가는 일을 두려워하지 않는다면 이중섭의 이 기괴한 소들로 인해 경험한 적 없는 비창悲愴의 세계가 품고 있는 고통의 미학에 눈 뜰 수 있을 것이다. 그림 속의 소들은 괴로움 속에서도 안간힘을 쓰고 있다. 힘줄과 근육이 죽음에 저항하며 포기하지 않고 있음을 발견할 수 있다. 투병의 질곡 속에서도 이중섭의 붓놀림은 여전하다. 선이 끊기거나 흐트러지기도 하지만 유연함과 강인함이 불규칙하게나마 살아 있다. 다만 관객을 슬프게 만드는 요소는 비극미를 꾸미지 못하고 그냥 내뱉듯 토해낼 뿐이라는 사실이다. 비극미가 아니라 비극 자체라는 뜻이다. 건강할 때 비참한 소를 그렸다면 비장한 아름다움을 꾸며내는 쪽으로 연출했을 터이나 이중섭은 자신의 병세를 거울처럼 비춰 있는 그대로의 슬픔을 쏟아냈다. 그러나 역설적으로 비참한 〈피 묻은 소 1〉, 〈피 묻은 소 2〉, 〈회색 소〉의 예술성은 바로 거기에 있다고 할 수 있다.

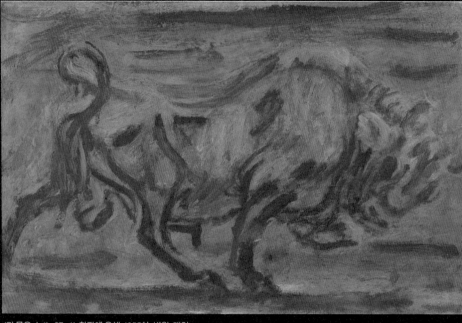

〈피 묻은 소 1〉, 27×41, 합판에 유채, 1955하, 병원, 개인.

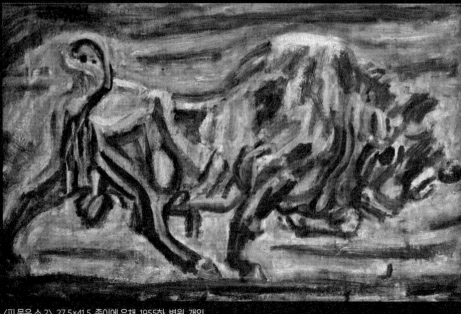

〈피 묻은 소 2〉, 27.5×41.5, 종이에 유채, 1955하, 병원, 개인.

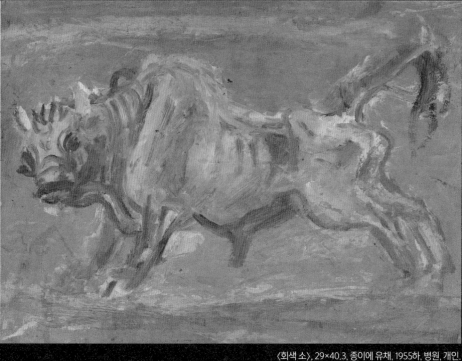

〈회색 소〉, 29×40.3, 종이에 유채, 1955하, 병원, 개인

정릉에서

　　이중섭은 가는 곳마다 걸작을 쏟아냈다. 심지어 병원에서조차 예상치 못한 고통의 미학을 성취한 이중섭이다. 주치의 유석진으로부터 퇴원을 허락받은 '정상인' 이중섭은 병원에서 나와 정착한 정릉골에서도 기대를 저버리지 않았다.

　　1955년 12월 30일 무렵에 아내에게 보낸 편지「나의 소중한 남덕군!」에서 이중섭은 '성베드루 정신병원에서 퇴원하게 되오'라고 알렸다. 그리고 다음처럼 썼다.

　　"요즘은 그림도 그리며 건강하게 지내고 있으니 걱정일랑 마시오.

　　4, 5일 후에는 하숙을 정해서 당신에게와 아이들에게 그림을 그려 보낼 생각이오. 기대하고 기다려주시오."[15]

　　이런 편지를 보내고 퇴원하자 곧장 정릉골로 입주했다. 한묵과 벽 하나를 사이에 둔 판잣집에서 생활하면서 이중섭은 밀려드는 삽화 주문을 해결해나가는 한편 작품 제작에 마지막 불꽃을 태웠다. 그럼에도 불구하고 이중섭은 그림은 물론 편지조차 보내지 않았다.

작품의 행방

정릉 시절 6개월이 되던 1956년 6월 30일 무렵 한묵은 이중섭을 청량리 뇌병원에 입원시켰다. 입원할 때 방바닥에 아무렇게나 놓여 있던 작품들은 누가 어떻게 처분했는지 기록이 없어 알 수 없다. 하지만 그로부터 17년이 지난 1972년 현대화랑에서 열린 《15주기 기념 이중섭 작품전》에 정릉 시절 작품이 대거 출품되었다. 대부분 한묵의 소장품으로, 바로 정릉 판잣집 시절의 유품이다. 12점이나 되는 작품은 다음의 표와 같다.

작품명	크기	제작 시기	재료	현 소장자
〈마을 풍경〉 (〈정릉 마을 풍경1〉)	21×15	? (정릉 시절)	종이에 유채	개인
잡지를 찢어 그린 소품2점 중 1 〈동자〉 (〈갇힌 책〉)	12.2×8.6	서울 시절 (정릉 시절)	종이에 유채	개인
잡지를 찢어 그린 소품2점 중 2 〈닭〉 (〈갇힌 닭〉)	11×12	서울 시절 (정릉 시절)	종이에 연필과 크레파스	개인
〈해변 풍경〉 (〈해변 이야기〉)	17×22.5	부산 시절? (정릉 시절)	종이에 연필과 크레파스	개인
'돌아오지 않는 강' 습작 2점 중 1 (〈돌아오지 않는 강 2〉)	16.4×20.2	서울 시절 (정릉 시절)	종이에 오일과 먹과 붓	박동건
'돌아오지 않는 강' 습작 2점 중 2 (〈돌아오지 않는 강 3〉)	16.4×20.2	서울 시절 (정릉 시절)	종이에 오일과 먹과 붓	순천제일대학교 임옥미술관
'돌아오지 않는 강' (〈돌아오지 않는 강 5〉)	15.9×20.2	서울 시절 (정릉 시절)	종이에 연필과 유채	개인
〈숲 속의 이야기〉	15.5×15.8	서울 시절 (정릉 시절)	종이에 연필과 크레파스	개인
〈나무와 노란 새〉	14.7×15.5	서울 시절 (정릉 시절)	종이에 연필과 크레파스	개인
〈노란 태양과 가족〉 (〈말 사슴 달빛 가족 이야기〉)	15.2×18	서울 시절 (정릉 시절)	종이에 연필과 크레파스	개인
〈파란 물고기를 든 애들〉 (〈끈과 물고기와 아이〉)	10.2×15	서울 시절 (정릉 시절)	종이에 연필과 크레파스	개인
〈남자와 아동〉 (〈끈과 새와 장대 놀이〉)	14.9×20.5	서울 시절 (정릉 시절)	종이에 연필과 크레파스	

*괄호 안의 내용은 이후 정보를 추가한 것임.

1972년 『이중섭 작품집』에 실린 한묵 소장품 목록

이 작품들은 이중섭 유족에게 돌아가지 못했다. 이 가운데 〈돌아오지 않는 강 3〉이 순천제일대학교 임옥미술관으로 들어갔을 뿐 다들 팔려나가 개인 소장품으로 뿔뿔이 흩어졌다.

설화의 세계

〈해변 이야기〉는 한묵 소장품 가운데 돋보이는 작품이다. 이중섭 생애 최후의 걸작 가운데 하나로 손꼽아도 부족함이 없다. 어수룩한 선묘와 부서져내리는 색채에 부슬거리는 붓질은 이중섭의 말년작임을 증명하고 있지만 오히려 그런 까닭에 서글서글한 화면 효과가 크게 살아났고 따라서 전설과도 같은 옛 추억의 분위기가 더욱 강렬하다. 색감은 노란색 기조가 따뜻한데 청색, 녹색, 분홍색, 회색이 여기저기 흩어져 생기를 불어넣는다.

맨 위쪽 상단에 수평선과 두 개의 초록색 섬을 보면 서귀포 앞바다처럼 보인다. 중앙에 물고기 두 마리를 어깨에 매달고 선 거대한 인물이 화면을 지배하고 있다. 그 인물의 허리를 경계선으로 화면 상단에는 여섯 명의 아이가 제각각 물고기와 씨름을 하고 있고 하단에도 세 명의 아이가 물고기를 이고지고 있다. 그 세 명 가운데 하늘색 물고기를 머리에 이고서 분홍저고리에 녹색치마를 입은 어린 소녀와 가운데 작은 꼬마가 등장하여 이곳 서귀포 해변가를 아득한 옛 설화의 세계로 이끌어간다.

〈끈과 새와 장대놀이〉 또한 정릉 시절을 수놓고 있는 작품이다. 통영 시절부터 등장하기 시작한 끈과 더불어 길고 긴 장대가 등장해 화면에 수직으로 우뚝 서 있는데 장대를 부여잡고 있는 손 두 개의 주인을 찾을 수 없다. 한 손이야 아래에 주저앉은 아이의 것이라고 해도 나머지 손의 주인은 사라지고 없다. 두 사람의 몸뚱이도 어긋나서 기이한 형태임은 마찬가지다. 하지만 바로 이런 괴이함이 마치 미궁같아 오히려 신비한 묘미를 준다.

〈해변 이야기〉, 22.5×17, 종이에 유채, 1956상, 정릉, 개인

〈끈과 새와 장대놀이〉, 20.5×14.9, 종이에 색연필, 1956상, 정릉, 개인.

낮하늘 밤하늘

지금은 국립현대미술관 소장품이 되어 모두의 예술품이 된 〈정릉 마을 풍경 3〉은 정릉 시절이 탄생시킨 최고의 걸작이다. 왼쪽에 아주 늘씬하게 자란 소나무는 아름다운 자태를 뽐낸다. 오른쪽으로는 네 그루의 나무가 뒤엉키며 숲을 이루듯 솟아오르는데 바람소리가 들려오는 듯하다. 하단의 기와집과 한번 꺾이는 담장, 그 담장 너머 소잡스러운 빈터는 전후 주민의 신산한 생활을 보여준다. 지붕 위로 자라난 고목에 이르기까지 흰색으로 덮여 있는데 아직 덜 녹은 눈이 가시지 않은 추위를 보여준다. 그 지붕과 고목 뒤쪽으로 봉긋하게 솟은 흰색 언덕도 봄이 아직 멀다고 말한다. 하지만 〈정릉 마을풍경 3〉의 백미는 상단의 노란 빛깔이 도는 하늘이다. 아직 잔설 쌓이는 겨울이지만 따스한 바람 불어 봄날이 머지않았음을 알리는 황금빛 하늘이 참을 수 없이 어여쁘다.

강원도 원주의 뮤지엄 산 소장품이 된 〈정릉 나무와 달과 하얀 새〉 또한 정릉 시절에 꽃 피운 예쁜 작품이다. 황금빛 달과 그 빛을 받아 눈부신 새 여섯 마리가 견딜 수 없이 귀엽다. 나뭇가지의 어둡고 거친 기세조차 압도하는 것은 밤하늘이다. 노란색 붓질과 흰색 붓질을 교차시켜 만들어낸 이 신비로운 하늘은 〈정릉 마을풍경 3〉의 하늘과 비슷하다. 하지만 〈정릉 마을풍경 3〉의 하늘은 낮하늘이고 〈정릉 나무와 달과 하얀새〉의 하늘은 밤하늘이다. 이중섭은 이 그림을 그려놓고 불과 몇 개월 뒤 그만 세상을 떠나고 만다.

고향 풍경

〈돌아오지 않는 강 5〉는 유사 도상이 무려 다섯 점이나 되는 작품이다. 이 마지막 다섯 번째 작품을 하기 위해 여러 번 습작을 한 것이기도 하고 또 마음에 드는 도상이 나오면 비슷하게 또 그리는 습관의 산물이기도 하다. 정릉에서

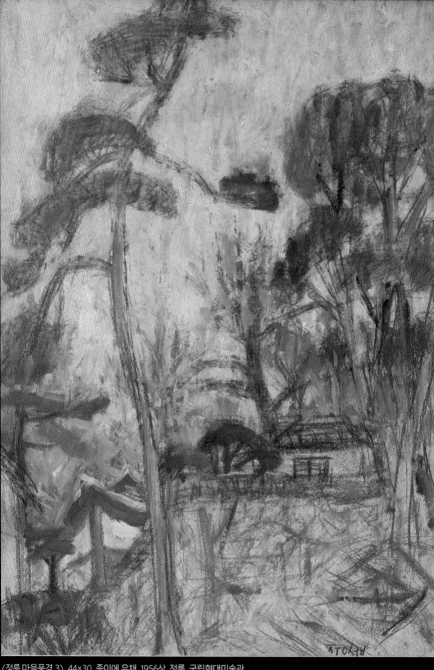

〈정릉 마을풍경 3〉, 44×30, 종이에 유채, 1956상, 정릉. 국립현대미술관.

〈정릉 나무와 달과 하얀 새〉, 14.7×20.4, 종이에 크레파스, 1956상. 정릉. 뮤지엄 산

함께 생활하던 시인 조영암의 증언으로 말미암아 이 작품은 일본에 있는 아내와 아이를 그리워하며 생애 마지막을 장식하는 절필 작품으로 알려졌다.[16] 하지만 나는 2014년, 당시 신문기사를 비롯한 여러 자료를 토대삼아 절필하기 훨씬 전인 1956년 3월 무렵의 작품이며 일본의 가족이 아니라 원산의 어머니를 그리워하는 작품으로 규정했다.[17]

작품을 보면 눈과 얼음으로 뒤덮인 속에서 광주리를 머리에 이고 귀가하는 어머니와 창문 밖을 내다보며 엄마를 기다리는 아이를 그렸다. 마당에는 흰 새가 엄마 오신다는 말을 재잘거린다. 현실의 이중섭에게 이건 꿈이었다. '돌아오지 않는 강'처럼 남북은 분단되어 엄마는 소식조차 알 수 없었다. 그러므로 이중섭은 어린 시절로 돌아가 엄마를 기다리는 꿈을 꾼 것이다. 화면 구성은 노란 띠를 둥글게 감싸서 그 안과 밖을 구획했다. 그러고 보니 노란 테두리를 지닌 마법의 거울처럼 거울 속에 고향의 엄마와 새와 꼬마의 모습이 나타났다. 테두리 밖으로는 하얀 색을 칠해놓아 고향 풍경에 집중하도록 배려했다. 그리움에 사무쳐 이렇게 그리고 또 그렸다. 그 끝에 바로 이 걸작 〈돌아오지 않는 강 5〉가 탄생한 것이다.

그 분위기로 보아 〈돌아오지 않는 강 5〉보다 이전 작품으로 보이는 〈돌아오지 않는 강 3〉은 순천제일대학교 임옥미술관 소장품이다. 이 작품은 또 다른 슬픔을 그렸다. 또 다른 꿈을 그린 것이다. 여기에는 새가 없다. 대신 검은 눈이 얼룩처럼 아주 굵게 떨어지고 있다. 창문 안쪽의 방은 먹물 같은 어둠이다. 아이는 고개를 떨어뜨릴 만큼 지쳤고 엄마는 걸음걸이가 가파르다. 따스한 노란 띠 대신 가느다란 사각형의 네모가 아주 딱딱하다. '돌아오지 않는 강'을 볼 때는 항상 이 두 작품을 나란히 세워둘 일이다.

〈돌아오지 않는 강 3〉 뒷면에는 같은 소재의 〈돌아오지 않는 강 4〉가 그려져 있다. 즉, 양면화다. 물감은 물론 종이조차 부족한 이중섭이 이렇게 저렇게 그리다가 아예 뒷면에 그린 것이니 오늘날 우리에게는 재미있을 수 있겠으나 이중섭에게 양면화는 재미의 추구가 아닌 부족함의 산물이었다.

〈돌아오지 않는 강 5〉, 18.5×14.5, 종이에 유채, 1956년 3월, 개인

〈돌아오지 않는 강 3〉, 18.8×14.6, 종이에 유채, 1956년 3월, 순천제일대학교 임옥미술관.

〈돌아오지 않는 강 4〉, 18.8×14.6, 종이에 유채, 1956년 3월, 순천제일대학교 임옥미술관

젊은 날의 이중섭과 야마모토 마사코가 함께 바라보았을
제주 서귀포 앞바다.

종장終場

1952년 6월 말 아내 야마모토 마사코와 두 아들을 일본으로 보낸 이중섭은 이별한 지 4년 3개월이 되던 1956년 9월 6일 목요일 밤 11시 45분 서울 서대문 적십자병원 311호에서 세상을 떠났다. 지켜보는 이 없는 죽음이었다. '무연고자' 팻말이 붙은 그의 시신은 병원 영안실 '영생의 집'에 안치되었다. 나흘 뒤인 9월 10일 월요일 오후 문병 온 소설가 김이석이 사망 사실을 알았고, 전국문화단체총연합회 중앙위원회에 이를 알렸다. 다음 날인 9월 11일 홍제동 화장터에서 화장을 한 뒤 묘소를 구하지 못해 서대문 봉원사 납골당에 우선 봉안했다. 73일이 지난 11월 18일 이중섭은 망우리 공동묘지에 묻혔다.

1년 뒤인 1957년 9월 일본 펜PEN 대회 참석차 도쿄를 방문한 구상이 망우리에 묻고 남은 이중섭의 뼈 한줌을 야마모토 마사코에게 전달했다. 헤어진 지 5년 3개월 만이었다. 야마모토 마사코는 야마모토 집안의 묘지에 이중섭의 유해를 안장했다.

이제 두 사람 사이에 더 이상 기다릴 무엇도 남아 있지 않았다.

세기가 바뀌었다. 2022년 8월 13일 야마모토 마사코가 세상을 떠났다. 이중섭을 떠나 보내고 70년 가까이를 홀로 보낸 뒤였다. 야마모토 마사코는 이중섭을 향해 천천히 걸어가지 않았을까. 이중섭은 야마모토 마사코를 햇살같은 미소로 맞이하지 않았을까.

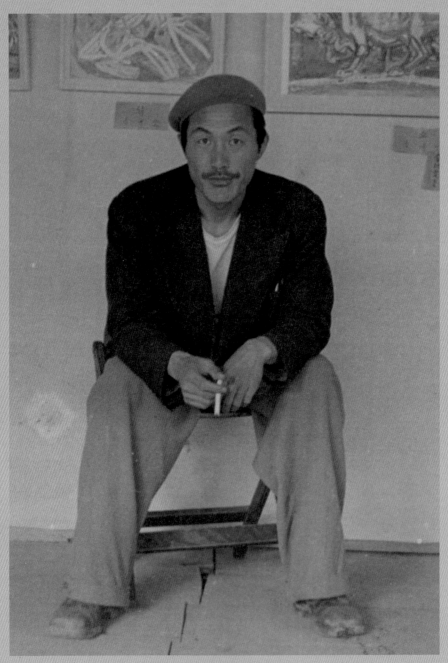

이중섭李仲燮
1916. 9. 16.~1956. 9. 6.

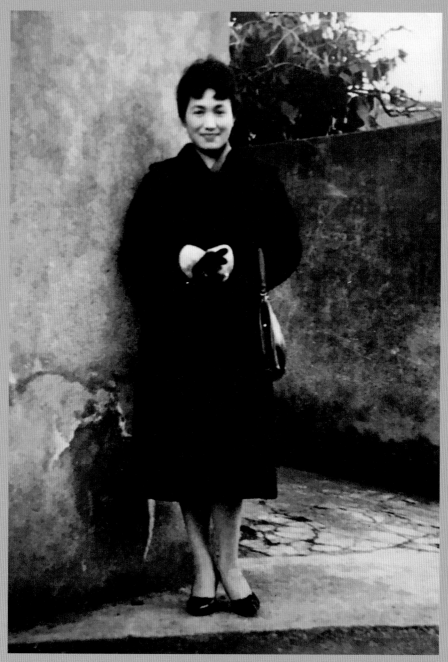

이남덕李南德

일본명 야마모토 마사코山本方子, 1921. 10. 12.~2022. 8. 13.

부록

주註

<h1 style="text-align:center">주_註</h1>

주註

서장序章

1) 야마모토 마사코, 유준상 대담, 「이젠 모두 지나가버린 얘기니까 괜찮습니다. 이남덕 여사 인터뷰」, 『계간미술』 38호, 1986년 여름호. 51쪽. 대담 원문에는 6월이 아니라 7월이라고 했다. 일본 항만청이 발행한 도항증에는 6월 26일 오사카 고베 항에 도착했다고 되어 있으므로 6월로 수정했다. 항구에서 전송을 나와 준 양명문(楊明文, 1913~1985)은 이별을 앞둔 이중섭 가족을 부산 국제시장 안 냉면집으로 초대해 이별의 오찬을 나누며 위로를 해준 인물이다. 양명문은 평양 출신 시인으로 이중섭과 더불어 월남하여 종군작가로 활동하던 중이었다.

제1장. 기원起原

1) 이중섭, 「새해 복 많이 받았는지요」, 1954년 1월 7일. 이중섭 지음, 박재삼 옮김, 『이중섭 서한집-그릴 수 없는 사랑의 빛깔까지도』, 한국문학사, 1980. 77쪽.

2) 최열, 『이중섭 평전』, 돌베개, 2014. 148쪽.

3) 이중섭 지음, 박재삼 번역, 『이중섭 편지와 그림들』, 다빈치, 2011. 이 책의 변화 과정은 다음과 같다. ① 2000년 첫째 판 『이중섭, 그대에게 가는 길』. ② 2003년 첫 번째 개정판 『이중섭 편지와 그림들 1916-1956』. ③ 2011년 두 번째 개정판 『이중섭 편지와 그림들 1916-1956』. 판을 거듭할 때마다 장정과 내용을 새롭게 꾸몄다.

4) 「베스트셀러 이중섭 등 드라마 나온 책이 점령」, 『연합뉴스』, 2013년 10월 4일.

5) 「이중섭미술관 관람객 크게 늘었다」, 『제주신문』, 2014년 1월 16일.

6) 이중섭 지음, 양억관 옮김, 『이중섭 편지』, 현실문화, 2015.

7) 《이중섭의 사랑, 가족》, 현대화랑, 2015년 1월 6일~2월 22일.

8) 이중섭 지음, 박재삼 옮김, 『이중섭 서한집- 그릴 수 없는 사랑의 빛깔까지도-』, 한국문학사, 1980.

9) 2015년 4월에는 번역가 양억관이 옮긴 『이중섭 편지』(현실문화, 2015.)가 출간되었다. 여기에는 이중섭이 야마모토 마사코에게 보낸 39통, 이태현, 이태성에게 보낸 23통을 수록했다. 그 밖에 이영진과 정치열, 박용주, 구상에게 보낸 1통씩을 포함하여 모두 4통이 실려 있다. 그런데 박재삼이 번역한 책에 실려 있던 야마모토 마사코의 편지 3통이 빠져 있다. 저작권을 지닌 야마모토 마사코 여사로부터 허락을 받지 못했거나 연락이 이루어지지 않아서가 아닌가 한다.

10) 「인터뷰, 내한한 이중섭 씨 미망인 이남덕 여사」, 『경향신문』, 1979년 4월 14일.; 「미도파화랑 이중섭 작품 2백여점」, 『조선일보』, 1979년 4월 15일.

11) 최열, 『이중섭 평전』, 돌베개, 2014. 329쪽.

12) 이중섭 지음, 『이중섭의 사랑, 가족』, 디자인하우스, 2015.

13) 『이중섭, 백년의 신화』, 국립현대미술관, 2016.

14) 『이중섭 드로잉, 그리움의 편린들』, 삼성미술관Leeum, 2005.

15) 이중섭, 「나만의 살뜰한 사람이여」, 1953년 8월 중순. 이중섭 지음, 박재삼 옮김, 『이중섭 서한집-그릴 수 없는 사랑의 빛깔까지도』, 한국문학사, 1980. 62쪽.

16) 이중섭, 「나의 멋진 현처」, 1953년 9월. 이중섭 지음, 박재삼 옮김, 『이중섭 서한집-그릴 수 없는 사랑의 빛깔까지도』, 한국문학사, 1980. 68쪽.

17) 이중섭, 「나의 멋진 현처」, 1953년 9월. 이중섭 지음, 박재삼 옮김, 『이중섭 서한집-그릴 수 없는 사랑의 빛깔까지도』, 한국문학사, 1980. 68쪽.

18) 나는 졸저 『이중섭 평전』(돌베개, 2014.)에서 이 작품 제작 시기에 대해 어쩌면 1951년 서귀포 시절에 그렸을지 모르겠다는 견해를 제출한 적이 있다.(287~288쪽.) 물론 이 작품의 제작 시기에 관해 '1952년 하반기, 부산'이라고 명확히 표기해두었다.(827쪽.)

19) 『대향 이중섭』, 한국문학사, 1979. 도판번호 22번 〈제주도의 추억〉.

20) 『30주기 특별기획 이중섭전』, 중앙일보사, 1986. 도판번호 62번 〈제주도 풍경〉.

21) 아더 J. 맥타가트, 「위대한 창의성의 소지자-이중섭씨는 미국서도 칭찬」, 『한국일보』, 1956년 10월 21일.

22) 이경성, 「이중섭」, 『미술입문』, 문화교육출판사, 1961. 244쪽.

23) 최열, 『이중섭 평전』, 돌베개, 2014. 357~363쪽.

24) 최열, 『이중섭 평전』, 돌베개, 2014. 531~533쪽.

25) 1952년 12월-1953년 3월 중순. 남구 문현동(門峴洞) 박고석 판잣집 입주.

26) 이중섭, 「나의 귀엽고 소중한 남덕군」, 1953년 3월 초순 부산에서. 이중섭 지음, 박재삼 옮김, 『이중섭 서한집-그릴 수 없는 사랑의 빛깔까지도』, 한국문학사, 1980. 40쪽.

27) 최열, 『이중섭 평전』, 돌베개, 2014. 371~372쪽.

제2장. 편지화, 그림편지

1) 이중섭, 「새해 복 많이 받았는지요」, 1954년 1월 7일. 이중섭 지음, 박재삼 옮김, 『이중섭 서한집-그릴 수 없는 사랑의 빛깔까지도』, 한국문학사, 1980. 76쪽.

2) 『대향 이중섭』, 한국문학사, 1979. 도판번호 31번 〈물고기 게와 두 어린이〉.

3) 『30주기 특별기획 이중섭전』, 중앙일보사, 1986. 도판번호 62번 〈제주도 풍경〉.

4) 나는 졸저 『이중섭 평전』(돌베개, 2014.)에서 이 편지화 〈끈과 아이 1〉의 제작 시기를 1955년 상반기 서울이라고 했으나(840쪽.) 1954년 상반기 통영으로 바꾸도록 하겠다.

5) 나는 졸저 『이중섭 평전』(돌베개, 2014.)에서 이 편지화 〈낚시〉의 제작 시기를 1954년 하반기 서울이라고 했으나(850쪽.) 1954년 상반기 통영으로 바꾸도록 하겠다.

6) 최열, 『이중섭 평전』, 돌베개, 2014. 144쪽.

7) 『대향 이중섭』, 한국문학사, 1979. 도판번호 39번 〈손과 비둘기〉.

8) 이중섭 지음, 박재삼 옮김, 『이중섭 서한집-그릴 수 없는 사랑의 빛깔까지도』, 한국문학사, 1980. 11쪽. 도판번호 7번 〈손과 비둘기〉.

9) 『MMCA 이건희컬렉션 특별전 이중섭』, 국립현대미술관, 2022. 191쪽.

10) 최열, 『이중섭 평전』, 돌베개, 2014. 452쪽.

11) 이중섭, 「빨리 빨리 아고리의 두 팔에」, 1954년 4월 28일. 이중섭 지음, 박재삼 옮김, 『이중섭 서한집- 그릴 수 없는 사랑의 빛깔까지도』, 한국문학사, 1980. 78쪽.

12) 나는 졸저 『이중섭 평전』(돌베개, 2014.)에서 이 편지화 〈끈과 아이 2〉의 제작 시기를 1955년 상반기 서울이라고 했으나(840쪽.) 1954년 상반기 통영으로 바꾸도록 하겠다. 그 까닭은 통영 시절의 편지화 〈끈과 아이 1〉과의 관련성을 근거로 삼은 것이다.

13) 최열, 『이중섭 평전』, 돌베개, 2014. 453쪽.

14) 이중섭, 「새해 복 많이 받았는지요」, 1954년 1월 7일. 이중섭 지음, 박재삼 옮김, 『이중섭 서한집-그릴 수 없는 사랑의 빛깔까지도』, 한국문학사, 1980. 75~76쪽.

15) 최열, 『이중섭 평전』, 돌베개, 2014. 466~467쪽.

제3장. 진화하는 편지화

1) 이중섭, 「나의 가장 사랑하는」, 1954년 6월 25일 직후. 이중섭 지음, 박재삼 옮김, 『이중섭 서한집-그릴 수 없는 사랑의 빛깔까지도』, 한국문학사, 1980. 79쪽.

2) 이중섭, 「나의 가장 사랑하는」, 1954년 6월 25일 직후. 이중섭 지음, 박재삼 옮김, 『이중섭 서한집-그릴 수 없는 사랑의 빛깔까지도』, 한국문학사, 1980. 79쪽.

3) 이경성, 「60대서 20대까지 총망라-사실풍과 비사실풍의 2대 작풍 경향-서양화와 조각풍」, 『동아일보』, 1954년 7월 4일.

4) 이중섭, 「나의 가장 사랑하는」, 1954년 6월 25일 직후. 이중섭 지음, 박재삼 옮김, 『이중섭 서한집-그릴 수 없는 사랑의 빛깔까지도』, 한국문학사, 1980. 79-80쪽.

5) 이중섭, 「최애의 사람 남덕군」, 1954년 7월 13일. 이중섭 지음, 박재삼 옮김, 『이중섭 서한집-그릴 수 없는 사랑의 빛깔까지도』, 한국문학사, 1980. 84쪽.

6) 최열, 『한국현대미술의 역사』, 열화당, 2006. 354쪽.

7) 이중섭, 「가슴 가득한」, 1954년 10월 28일. 이중섭 지음, 박재삼 옮김, 『이중섭 서한집-그릴 수 없는 사랑의 빛깔까지도』, 한국문학사, 1980. 109쪽.

8) 이중섭, 「나의 오직 하나뿐인」, 1954년 11월 21일. 이중섭 지음, 박재삼 옮김, 『이중섭 서한집-그릴 수 없는 사랑의 빛깔까지도』, 한국문학사, 1980. 97쪽.

9) 이중섭, 「상냥한 사람이여」 1954년 12월 초순. 이중섭 지음, 박재삼 옮김, 『이중섭 서한집-그릴 수 없는 사랑의 빛깔까지도), 한국문학사, 1980. 122쪽.)

10) 이중섭, 「세상에서 제일로 상냥하고」, 1954년 9월 중순. 이중섭 지음, 박재삼 옮김, 『이중섭 서한집-그릴 수 없는 사랑의 빛깔까지도』, 한국문학사, 1980. 89쪽.

11) 최열, 『이중섭 평전』, 돌베개, 2014. 500쪽.

12) 2014년 나는 졸저 『이중섭 평전』(돌베개, 2014.)에서 편지화 〈화가의 초상 4〉와 〈화가의 초상 5〉에 관하여 누상동과 신수동 시기를 바꿔 서술했다. (531쪽.)

13) 이중섭, 「언제나 내 가슴 한 가운데서」, 1954년 11월 말일경. 이중섭 지음, 박재삼 옮김, 『이중섭 서한집-그릴 수 없는 사랑의 빛깔까지도』, 한국문학사, 1980. 112쪽.

14) 이중섭, 「나의 오직 하나뿐인」, 1954년 11월 21일. 이중섭 지음, 박재삼 옮김, 『이중섭 서한

집-그릴 수 없는 사랑의 빛깔까지도』, 한국문학사, 1980. 97쪽.

15) 이중섭, 「한순간도 그대 곁에」, 1954년 7월 14일. 이중섭 지음, 박재삼 옮김, 『이중섭 서한
집-그릴 수 없는 사랑의 빛깔까지도』, 한국문학사, 1980. 87쪽.

16) 최열, 『이중섭 평전』, 돌베개, 2014. 543쪽.

17) 최열, 『이중섭 평전』, 돌베개, 2014. 572쪽.

18) 2014년 나는 졸저 『이중섭 평전』(돌베개, 2014.)에서 〈장난치는 아버지와 두 아들 2〉의 제
작 시기를 부산 시절로 서술했으나 1954년 하반기 서울 시절로 수정한다. (847쪽.)

제4장. 편지화, 삽화편지

1) 이중섭, 〈부인에게 보낸 편지〉, 『이중섭』, 갤러리 현대, 1999. 48쪽.

2) 이중섭 지음, 『이중섭의 사랑, 가족』, 디자인하우스, 2015. 그림이 포함된 편지는 모두 27통
인데 그 가운데 25통은 글씨와 그림이 섞인 삽화편지이고 94쪽, 95쪽에 수록한 2통은 글
씨없이 그림만 있는 그림편지다.

3) 표 안의 출전의 표시는 다음과 같다.
- 1999 현대화랑 : 『이중섭』, 갤러리 현대, 1999.
- 2012 K옥션 : K옥션 경매도록, 2012.
- 2014 서울옥션 : 서울옥션 경매 도록, 2014.
- 2015 현대화랑 : 이중섭 지음, 『이중섭의 사랑, 가족』, 디자인하우스, 2015.
- 2016 국립현대미술관 : 『이중섭, 백년의 신화』, 국립현대미술관, 2016.
- 2022 국립현대미술관 : 『MMCA 이건희컬렉션 특별전 이중섭』, 국립현대미술관, 2022.

제5장. 종언終焉

1) 최열, 『이중섭 평전』, 돌베개, 2014. 852쪽.

2) 최열, 『이중섭 평전』, 돌베개, 2014. 598쪽.

3) 구상, 「내가 아는 이중섭 5」, 『중앙일보』, 1986년 7월 12일.

4) 구상, 「내가 아는 이중섭 5」, 『중앙일보』, 1986년 7월 12일.

5) 최열, 『이중섭 평전』, 돌베개, 2014. 615~616쪽.

6) 최열, 『이중섭 평전』, 돌베개, 2014. 619~621쪽.

7) 최열, 『이중섭 평전』, 돌베개, 2014. 599쪽.

8) 이중섭, 「나의 소중한 남덕군!」, 1955년 12월 중순. 이중섭 지음, 박재삼 옮김, 『이중섭 서한집-그릴 수 없는 사랑의 빛깔까지도』, 한국문학사, 1980. 126쪽.

9) 「고 이중섭 화백 투병그림 전시」, 『조선일보』, 1973년 12월 16일.

10) 조정자, 「이중섭의 생애와 예술」, 홍익대학교 미술대학 석사학위 논문, 1971.

11) 이경성, 「이중섭의 예술」, 『이중섭 작품집』, 현대화랑, 1972.

12) 「고 이중섭 화백 투병그림 전시」, 『조선일보』, 1973년 12월 16일.

13) 이구열, 「작품해설 7 황소」, 『이중섭작품집』, 현대화랑, 1972. 112쪽.

14) 이구열, 「작품해설 8 황소」, 『이중섭작품집』, 현대화랑, 1972. 112쪽.

15) 이중섭, 「나의 소중한 남덕군!」, 1955년 12월 중순. 이중섭 지음, 박재삼 옮김, 『이중섭 서한집-그릴 수 없는 사랑의 빛깔까지도』, 한국문학사, 1980. 126쪽.

16) 조영암, 「돌아오지 않는 강」, 『야무사파의 귀재는 사라지다』, 『주간희망』 1956년 10월 19일. 41쪽.

17) 최열, 『이중섭 평전』, 돌베개, 2014. 670~674쪽.

이중섭 주요 연보

생전

1916년 9월 16일 평안남도 평원군에서 아버지 이희주, 어머니 안악이씨의 2남 1녀 중 막내로
태어남.

1923년(8세) 평양 공립종로보통학교 입학.

1929년(14세) 평양 제2고등보통학교 응시, 낙방.

1930년(15세) 평안북도 정주 오산고등보통학교 입학.

1932년(17세) 제3회 《전조선남녀학생작품 전람회》 회화 중등부 입선.

1933년(18세) 제4회 《전조선남녀학생작품 전람회》 회화 중등도화부 입선.

1935년(20세) 제6회 《전조선남녀학생작품 전람회》 회화 중등도화부 입선.

1936년(21세) 오산고등보통학교 졸업. 도쿄 제국미술학교 서양학과 입학. 정학 판정. 원산으
로 귀향.

1937년(22세) 도쿄 제국미술학교 제명 처분. 도쿄 문화학원 입학.

1938년(23세) 제2회 《자유미술가협회전》 입선.

1939년(24세) 야마모토 마사코와 교제 시작.

1940년(25세) 문화학원 졸업. 연구과 진학. 제4회 《자유미술가협회전》 입선. 자유미술가협회
미술창작가협회로 개명. 미술창작가협회 경성전 출품. 야마모토 마사코에게 엽서화 보내
기 시작.

1941년(26세) 제1회 《조선신미술가협회 전람회》 출품. 야마모토 마사코에게 약 80여 점의 엽
서화 보냄. 제5회 《미술창작가협회 공모전》 입선. 미술창작가협회 회우 자격 획득.

1942년(27세) 연구과 졸업. 제6회 《미술창작가협회전》 회우 자격 출품.

1943년(28세) 제7회 《미술창작가협회전》 회우 자격 출품. 제4회 조선예술상(태양상) 수상.
8월 원산으로 귀향.

1945년(30세) 4월 야마모토 마사코 대한해협을 건너 경성을 거쳐 원산 도착. 5월 원산에서 결

혼식. 8월 15일 해방. 조선미술건설본부 회원 가입. 원산미술협회 결성.

1946년(31세) 원산미술동맹 부위원장 취임. 첫째 아들 태어났으나 디프테리아로 7개월 만에 사망. 평양에서 열린 제1회 《해방기념종합전람회》 출품. 10월 원산미술연구소 개소.

1948년(33세) 2월 9일 아들 태현 탄생.

1949년(34세) 8월 16일 아들 태성 탄생.

1950년(35세) 6월 25일 한국전쟁 발발. 11월 이중섭, 원산신미술가협회를 결성하고 초대 위원장 취임. 12월 부산으로 피난.

1951년(36세) 1월 제주도 서귀포로 이주. 12월 부산으로 다시 이주.

1952년(37세) 2월 19일 야마모토 마사코 부친 사망. 종군화가단 가입. 제4회 《대한미술협회전》, 《종군화가미술전》 출품. 6월 25일 마사코와 태현, 태성 도쿄로 떠남. 월남미술인회 창립 참가, 대구와 부산에서 열린 《월남화가 작품전》 출품. 제1회 기조전 창립, 부산 창립전 출품.

1953년(38세) 3월 진해와 통영 여행. 4월 유강렬, 장윤성과 함께 3인전 개최. 5월 제3회 《신사실파전》 출품. 후배 마영일 서적 대금 사기 사건 발생. 7월 하순 선원 자격으로 일주일 일본 체류. 부산으로 돌아온 후 11월 통영으로 이주. 12월 통영에서 개인전.

1954년(39세) 통영에서 유강렬·장윤성·전혁림 등과 4인전, 유강렬·장욱진과 3인전, 김환기·남관·박고석·양달석·강신석 등과 6인전. 통영을 떠나 진주에서 한 달여 머물며 개인전 개최. 서울로 이주. 6월 제6회 《대한미술협회전》 출품. 7월 천일화랑 개관기념전 《현대미술작가전》 출품.

1955년(40세) 1월 18일 미도파백화점의 미도파화랑에서 개인전 《이중섭 작품전》 개최. 4월 대구에서 개인전 《이중섭 작품전》 개최. 대구 성가병원 입원. 8월 서울로 돌아온 뒤 수도육군병원 입원. 10월 성베드루 신경정신과병원 입원. 12월 퇴원.

1956년(41세) 6월 청량리뇌병원 입원. 7월 서울 서대문 적십자병원 입원. 퇴원 후 8월 말 다시 서대문 적십자병원 입원. 9월 6일 무연고자로 사망.

사후

1956년 9월 11일 홍제동 화장터 화장. 서대문 봉원사 유골 봉안. 11월 망우리 묘소 안장.

1957년 9월 야마모토 마사코, 일본에 온 구상에게서 이중섭 유골 일부 전해 받음. 부산 밀크샵에서 《화백 이중섭 유작전》 개최.

1958년 문화훈장 추서.

1960년 부산 로타리다방에서 《이중섭 유작전》 개최.

1967년 한국미술협회에서 이중섭 화백 10주기 추도식.

1972년 3월 20일 현대화랑에서 첫 대규모 회고전 《15주기 기념 이중섭 작품전》 개최. 전시 도록 『이중섭 작품집』 출간.

1973년 시인 고은, 이중섭에 관한 최초의 평전 『이중섭 그 예술과 생애』 출간.

1976년 야마모토 마사코, 이중섭 서거 20주년 추도식 참석 위해 귀향 후 첫 방한.

1978년 대한민국 건국 30주년 기념 은관문화훈장 추서. 야마모토 마사코, 수여식 참석.

1979년 4월 15일 서울 미도파백화점의 미도파화랑에서 대규모 유작전 《이중섭 작품전 미공개 200점》 전시회 개최. 전시 도록 『대향 이중섭』 출간.

1980년 이중섭과 마사코의 첫 서간집 『그릴 수 없는 사랑의 빛깔까지도』 출간.

1981년 이활, 『이중섭의 사랑과 예술』 출간.

1986년 호암갤러리에서 《30주기 특별기획전 이중섭》 전시 개최. 전시 도록 『30주기 특별 기획 이중섭전』 출간.

1988년 조선일보사, 이중섭 미술상 제정.

1995년 제주도 서귀포시에 화가 이중섭 표석 제막.

1996년 9월 제주도 서귀포시에서 이중섭기념관 개관 및 이중섭거리 지정. 1997년 제주도 서귀포시에서 이중섭 일가 거주했던 곳 매입 후 복원. 야마모토 마사코 복원 기념식 참석.

1999년 '이 달의 문화인' 선정. 갤러리현대에서 《이중섭 특별전》 전시 개최. 전시 도록 『이중섭』 출간.

2000년 오광수, 『이중섭』 출간. 전인권, 『아름다운 사람 이중섭』 출간.

2002년 제주도 서귀포시에서 이중섭전시관 신축 개관.

2003년 서귀포시, 이중섭미술관 등록.

2005년 삼성미술관리움에서 《이중섭 드로잉: 그리움의 편린들》 전시회 개최. 전시 도록 『이중섭 드로잉: 그리움의 편린들』 출간.

2012년 야마모토 마사코 이중섭미술관에 팔레트 기증.

2014년 최열, 『이중섭 평전』 출간.

2015년 현대어로 번역된 서간집 출판. 현대화랑에서 《이중섭의 사랑, 가족》 전시회 개최. 전시
도록 『이중섭의 사랑, 가족』 출간.

2016년 국립현대미술관에서 이중섭 탄생 100주년 기념 《이중섭, 백년의 신화》 전시 개최. 전
시 도록 『이중섭, 백년의 신화』 출간. 서귀포 이중섭미술관에서 《가족전》 개최. 허나영, 『이
중섭, 떠돌이 소의 꿈』 출간. 12월 큰아들 태현 사망.

2020년 오누키 도모코(大貫智子), 일본에서 최초로 이중섭에 관한 글 「돌아오지 않는 강」(帰らざ
る河)으로 쇼가쿠칸(小学館) 논픽션 대상(大賞) 수상.

2021년 서귀포 이중섭미술관에서 《이건희컬렉션 이중섭 특별전 70년 만의 서귀포 귀향》 전시
개최. 전시 도록 『이건희컬렉션 이중섭 특별전 70년 만의 서귀포 귀향』 출간. 오누키 도모
코, 일본에서 최초로 이중섭에 관한 책 『사랑을 그린 사람』(愛を描いたひと) 출간.

2022년 국립현대미술관에서 《MMCA 이건희컬렉션 특별전 이중섭》 전시회 개최. 전시 도록
『MMCA 이건희컬렉션 특별전 이중섭』 출간. 8월 13일 야마모토 마사코 사망.

2023년 8월 13일 최열, 『이중섭, 편지화』 출간. 오누키 도모코가 쓰고 최재혁이 옮긴 『이중섭,
그 사람』 출간.

한눈으로 보는 편지화

1. 그림편지

〈가족과 비둘기〉, 31.5×48.5, 종이에 연필, 1952~1953, 부산, 개인.[54쪽]

〈닭 5〉, 19.3×26.5, 종이에 잉크와 색연필, 1954상, 통영, 개인.[80쪽]

〈끈과 아이 3〉, 26.4×19.4, 종이에 색연필과 수채, 1954상, 통영, 이건희 기증 국립현대미술관.[82쪽]

〈끈과 아이 1〉, 19.3×26.5, 종이에 수채, 1954상, 통영, 이건희 기증 서귀포 이중섭미술관.[84쪽]

〈서귀포 게잡이〉, 35.5×25.3, 종이에 잉크, 1952하, 부산, 개인.[48쪽]

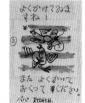

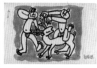

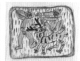

〈사슴동자 2〉, 12.4×20, 종이에 잉크와 유채, 1954상, 통영, 이건희 기증 국립현대미술관.[94쪽]

〈사슴동자 2〉, 12.4×20, 종이에 잉크와 유채, 1954상, 통영, 이건희 기증 국립현대미술관.[97쪽]

〈비둘기와 나비〉, 26.5×19.3, 종이에 색연필과 유채, 1953상, 통영, 이건희 기증 국립현대미술관.[87쪽]

〈낚시〉, 26×18, 종이에 색연필과 유채, 1954상, 통영, 이건희 기증 서귀포 이중섭미술관.[88쪽]

〈비둘기와 손바닥 1〉. 26.5×19.5, 종이에 유채, 1954상, 통영, 이건희 기증 국립현대미술관.[91쪽]

〈두 개의 복숭아 3〉, 20.1×26.6, 종이에 유채, 1954상, 통영, 개인.[101쪽]

〈복숭아와 아이〉, 26.7×20.3, 종이에 유채, 1954상, 통영, 개인.[99쪽]

〈꽃과 아동 2〉, 26.7×20.3, 종이에 유채, 1954상, 통영, 개인.[102쪽]

〈원자력시대 3〉, 23×18.6, 종이에 유채, 1954, 서울, 서귀포 이중섭미술관.[132쪽]

〈황금충 해골 D〉, 19.5×15.6, 종이에 유채, 1954하, 서울, 개인.[134쪽]

〈과수원 2〉, 20.3×32.8, 종이에 잉크와 유채, 1954 하, 서울, 개인.[145쪽]

〈황금충 해골 E〉, 19.2×15.4, 종이에 유채, 1954하, 서울, 개인.[135쪽]

〈피 묻은 새 2〉, 22.5×19, 종이에 유채, 1954 하, 서울, 이 건희컬렉션 기증 국립현대 미술관.[138쪽]

〈칼 든 병사 2〉, 26.2×18, 종이에 유채, 1954 하, 서울, 개인.[142쪽]

〈칼 든 병사 3〉, 29.5× 19.5, 종이에 유채, 1954 하, 서울, 이건희 기증 국립 현대미술관.[143쪽]

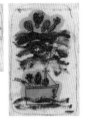

〈그림의 안과 밖〉, 26.7×19.6, 종이에 잉크와 유채, 1954 하, 서울, 이건희 기증 서귀포 이중섭미술관.[150쪽]

〈해변을 꿈꾸는 아이 4〉, 33 ×20.4, 종이에 잉크와 유채, 1954하, 서울, 이건희 기증 국립현대미술관.[152쪽]

〈다섯 어린이〉, 26.4×19, 종이에 유채, 1954하, 서울, 이건희 기증 국립현대미술 관.[153쪽]

〈남쪽나라를 향하여 3〉, 20.3× 26.7, 종이에 연필과 유채, 1954 하, 서울, 개인.[154쪽]

〈현해탄 1〉, 21.6×14, 종이 에 색연필과 유채, 1954하, 서울, 이건희 기증 서귀포 이중섭미술관.[158쪽]

〈현해탄 2〉, 14×20.5, 종이 에 색연필과 유채, 1954하, 서울, 이건희 기증 국립현대 미술관.[159쪽]

〈화가의 초상 4〉, 26.3×20.3, 종이에 잉크와 색연필, 1954 하, 서울, 개인.[162쪽]

〈화가의 초상 5〉, 27×20.3, 종 이에 잉크와 유채, 1954하, 서 울, 이건희기증 국립현대미술 관.[164쪽]

〈평화로운 아침〉, 25×16.5, 종이에 수채와 유채, 1955 년 1월, 서울, 개인.[166쪽]

〈장미꽃 1〉, 26.3×19, 종이에 유채, 1954하, 서울, 이건희 기 증 국립현대미술관.[244쪽]

〈대구 동촌유원지〉, 19.3× 26.5, 종이에 유채, 1955상, 대구, 개인.[249쪽]

2. 삽화편지

〈당신이 사랑하는 유일한 사람〉, 26.5×21, 종이, 1954년 11월. 국립현대미술관.[188쪽]

〈내가 제일 좋아하는 태성군〉, 약 26×20, 종이, 1954년 7월, 개인.[191쪽]

〈태성군 나의 착한 아이〉, 26×20.5, 종이, 1954, 개인. [193쪽]

〈늘 내 가슴속에서 나를-1〉, 26.5×20.2, 종이, 1954년 11월 10일, 개인.[194쪽]

〈늘 내 가슴속에서 나를-2〉, 26.5×20.2, 종이, 1954년 11월 10일, 개인.[195쪽]

〈늘 내 가슴속에서 나를-3〉, 26.5×20.2, 종이, 1954년 11월 10일, 개인.[196쪽]

〈나의 착한 태현군 태성군〉, 26.4×20.2, 종이, 1954년 7월 10일 무렵, 개인.[197쪽]

〈우리 귀염둥이 태현군〉, 26.2×20.3, 종이, 1954년 7월 10일 무렵, 개인.[204쪽]

〈나의 귀여운 태성군〉, 26.4×20.2, 종이, 1954년 7월 10일 무렵, 개인.[205쪽]

〈태현군〉, 26.5×20.2, 종이, 1954년 10월, 개인.[206쪽]

〈태성군〉, 26.5×20.2, 종이, 1954년 10월, 개인.[207쪽]

〈나의 소중하고 소중한 사람-1〉, 약26×20, 종이, 1954년 10월 초순, 개인.[209쪽]

〈나의 소중하고 소중한 사람-2〉, 약26×20, 종이, 1954년 10월 초순, 개인.[210쪽]

〈나의 소중하고 소중한 사람-3〉, 약26×20, 종이, 1954년 10월 초순, 개인.[211쪽]

〈나의 가장 높고 크고 가장 아름다운-1〉, 27.2×20.2, 종이, 1954년 10월 중순, 개인. [214쪽]

〈나의 가장 높고 크고 가장
아름다운-2〉, 27.2×20.2, 종
이, 1954년 10월 중순, 개인.
[215쪽]

〈나의 가장 높고 크고 가장 아
름다운-3〉, 27.2×20.2, 종이,
1954년 10월 중순, 개인.
[216쪽]

〈나의 가장 높고 크고 가장
아름다운-4〉, 27.2×20.2, 종
이, 1954년 10월 중순, 개인.
[217쪽]

〈내가 제일 좋아하고 늘 보고
싶은 태현군〉, 26.2×20.7, 종
이, 1954년 10월, 개인.
[219쪽]

〈내가 가장 좋아하고 늘 보고
싶은 태성군〉, 26.2×20.5, 종
이, 1954년 10월, 개인.
[220쪽]

〈태현군 태성군〉, 26.5×20,
종이, 1954, 개인.[222쪽]

〈나의 상냥하고 소중한 사
람-1〉, 약26×20, 종이, 1954
년 10월 28일, 개인.[226쪽]

〈나의 상냥하고 소중한 사
람-2〉, 약26×20, 종이, 1954
년 10월 28일, 개인.[227쪽]

〈나의 상냥하고 소중한 사
람-3〉, 약26×20, 종이, 1954
년 10월 28일, 개인.[228쪽]

〈내가 제일 좋아하고 그리운
태현군-1〉, 약26×20, 종이,
1954, 개인.[229쪽]

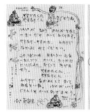

〈내가 제일 좋아하고 그리운
태현군-2〉, 약26×20, 종이,
1954, 개인.[230쪽]

〈내가 제일 좋아하는 태성군〉,
약26×20, 종이, 1954, 개인.
[231쪽]

〈태현군〉, 27×21, 종이, 1954,
개인.[232쪽]

〈태성군〉, 27×21, 종이, 1954,
개인.[233쪽]

〈내 상냥한 사람이여-1〉, 27.2
×20.2, 종이, 1954년 12월 초
순, 개인.[235쪽]

〈내 상냥한 사람이여-2〉,
27.2×20.2, 종이, 1954년 12월
초순, 개인.[236쪽]

〈내 상냥한 사람이여-3〉, 27.2
×20.2, 종이, 1954년 12월 초
순, 개인.[237쪽]

참고문헌

조정자, 『이중섭의 생애와 예술』, 홍익대학교 석사학위 논문, 1971.

『이중섭 작품집』, 현대화랑, 1972.
『대향 이중섭』, 한국문학사, 1979.
『30주기 특별기획 이중섭전』, 중앙일보사, 1986.
『이중섭』, 갤러리현대, 1999.
『이중섭 드로잉: 그리움의 편린들』, 삼성미술관Leeum, 2005.
『이중섭, 백년의 신화』, 국립현대미술관, 2016.
『이건희 컬렉션 이중섭 특별전 70년 만의 서귀포 귀향』, 이중섭미술관, 2021.
『MMCA 이건희컬렉션 특별전 이중섭』, 국립현대미술관, 2022.
『이중섭거리 몽마르트언덕을 꿈꾸며』, 이중섭미술관, 2022.

이중섭 지음, 박재삼 옮김, 『이중섭 서한집-그릴 수 없는 사랑의 빛깔까지도』, 한국문학사, 1980.
_____ 지음, 양억관 옮김, 『이중섭 편지』, 현실문화, 2015.
『이중섭의 사랑, 가족』, 디자인하우스, 2015.
최열, 『이중섭 평전』, 돌베개, 2014.
____, 『한국근대미술의 역사』, 열화당, 1998.
____, 『한국현대미술의 역사』, 열화당, 2006.
허나영, 『이중섭, 떠돌이 소의 꿈』, 아르테, 2016.
오누키 도모코 지음, 최재혁 옮김, 『이중섭, 그 사람』, 혜화1117, 2023.

찾아보기

그외

이 책을 둘러싼 날들의 풍경

한 권의 책이 어디에서 비롯되고, 어떻게 만들어지며,
이후 어떻게 독자들과 이야기를 만들어가는가에 대한 편집자의 기록

2021년 여름. 2014년 이중섭 화가에 관한 책을 만든 것이 계기가 되어 일본에서 최초로 출간된 이중섭 화가에 관한 책 『사랑을 그린 사람』(愛を描いたひと)의 한국어판 출간을 결정한다. 다른 무엇보다 일본인 저자가 이중섭 화가의 부인 야마모토 마사코 여사와의 인터뷰를 바탕으로 저술한 이 책을 통해 그분의 이야기를 한국 독자들에게 전할 수 있다는 데 의미를 부여한다. 출간을 한다면 이중섭 화가의 생일과 기일이 함께 있는 9월을 염두에 두다. 일본인 저자의 책과 함께 한국에서도 이중섭에 관한 새로운 책을 동시에 출간할 수 있기를 꿈꾸다. 가능하다면 이 책의 계기가 되어준, 2014년 만들었던 이중섭 화가에 관한 바로 그 책의 저자이자 '혜화1117'의 소중한 저자 최열 선생과 새 책을 낼 수 있기를 희망하다. 선생과의 인연의 시작이 이중섭이고 보면 10여 년 만에 새롭게 이중섭에 관한 책을 내는 일의 의미가 귀하게 여겨지다. 가능하다면 연내에 일본과의 출간 계약을 마무리하고, 곧이어 번역을 시작하면서 동시에 최열 선생께서 새 책 집필을 시작, 2022년 9월에 함께 출간할 수 있기를 희망하다. 이왕이면 2014년에도 그랬듯이 이중섭 화가의 기일인 9월 6일에 맞춰 출간하기를 바라다.

2022년 초. 전반적인 일정이 예정보다 지체되어 최열 선생께 적극적으로 새 책을 제안할 동력을 잃다. 계획대로 되지 않는 일에 대해 마음을 내려놓아야 함을 다시 한 번 생각하다.

2022년 4월. 『사랑을 그린 사람』(愛を描いたひと)의 한국어판 출간 계약을 완료하다. 한국어판의 번역은 미술사 연구자인 동시에 일본 미술서의 집필과 번역을 꾸준히 해온 최재혁 선생께 의뢰하다. 번역에 걸리는 물리적인 시간, 이미 예정된 다른 책의 출간 일정 등을 고려할 때 2022년 9월의 출간은 현실적으로 어려운 상황에 처하다. 그러나 계약이 완료된 것을 기점으로 다시 한 번 출간의 의지를 다잡은 편집자는 최열 선생께 그간의 과정을 설명하고 기획의 의도를 전달, 이중섭에 관한 새로운 책의 출간을 제안한다. 선생은 '이중섭 화가가 일본의 아내와 아이들에게 보낸 편지화는 그가 창안한 독립된 예술 장르이므로, 이에 관해 독자들에게 그 의미를 전하는 일은 의미가 있겠다'고 여겨 제안을 받아들이고 새 책의 집필을 결심하다. 편집자는 2023년 9월 6일의 출간을 예정하고, 선생과의 새 책 출간을 기정사실화하다. 한편으로 『사랑을 그린 사람』(愛を描いたひと)의 번역인 최재혁 선생께도 이 내용을 공유하여 작업의 일정을 재차 확인하다. 집필을 시작한 선생과 봄과 여름을 거쳐 책의 구성 및 주요 내용을 수시로 의논하다.

2022년 8월 13일. 이중섭 화가의 부인 야마모토 마사코 여사가 세상을 떠나다. 편집자는 그분이 세상을 떠나기 전 『사랑을 그린 사람』(愛を描いたひと)의 한국어판 표지라도 보여드릴 수 있었다면 좋았겠다는 아쉬움을 금치 못하다. 대신 그분의 1주기에 맞춰 2023년 8월 13일에는 꼭 책을 내겠다고 다짐하다. 이러한 뜻을 최열 선생과 번역을 맡은 최재혁 선생께도 전하다. 두 분 모두 이러한 계획에 적극적으로 동의하다.

2023년 2월 6일. 최열 선생으로부터 집필을 마쳤노라는 메일과 함께 목차와 전체 5부로 이루어진 여섯 개의 파일이 당도하다. 원고를 일독하며 책의 구성안을 머리에 그리다. 원고는 더할 것도 덜할 것도 없이 정돈된 체제에 맞춘 상태였으며, 배치할 이미지의 파일까지 정리되어 편집자가 보태고 말 것이 없는 완성도를 갖추다. 원고는 완성되었으니 편집자만 잘하면 되는 상황임을 새삼스럽게 확인하다. 2월 8일. 선생의 자택 근처에서 만나 선생의 오랜 단골집 공릉닭한마리 집에서 점심을 먹고 경춘선숲길을 걸으며 원고에 관해 의견을 나누다. 8월 13일 출간을 예정하고, 역순으로 편집의 일정을 의논하다.

2023년 3월 21일. 『사랑을 그린 사람』(愛を描いたひと)의 저자 오누키 도모코 선생이 서울을 방문하다. 책 집필 중 도움을 받은 인연으로 두 분이 만나기로 한 자리에 동석하다. 최열 선생과 오누키 도모코 선생과 함께 셋이서 2022년 8월부터 열리고 있던 국립현대미술관의 《MMCA 이건희컬렉션 특별전 이중섭》 전시를 관람하고, 이중섭이 한때 살던 서촌 누상동 인근에서 점심을 먹고 차를 마시며 오후를 함께 하다. 이 날 오누키 도모코 선생으로부터 책을 집필하는 동안 최열 선생께 줄곧 도움을 많이 받았다는 것, 선생의 책『이중섭 평전』을 거의 교과서처럼 의지했다는 이야기를 전해 듣다. 이 날 두 권 책의 동시 출간의 계획을 의논하고, 책의 제목 및 표지에 사용할 그림을 협의하다.

2023년 3월 29일. 뒤늦게 출간계약서를 작성하다. 구체적인 원고의 편집 방향을 협의하다. 선생으로부터 미리 준비해 온 이중섭 화가 관련 이미지 자료 전체를 건네 받다. 선생으로부터, 조심스러워 감히 청하지 못했던, 오누키 도모코 선생의 책에도 필요할 법한 여러 자료를 함께 건네 받다. 선생과 어느덧 다섯 번째 책을 만들어오면서 언제나 한결같은 선생의 일하는 태도에 새삼스러운 경외심을 갖게 된 것은 물론, 자신의 것을 자기의 것으로만 두지 않고 아낌없이 나누고 베푸는 모습을 통해 세상을 대하는 태도에 대해 다시 한 번 말없이 배우고 깨우치다. 큰 방향을 정하고 세부 사항을 협의한 뒤 선생과 헤어져 돌아와 그날로 디자이너 김명선에게 디자인 의뢰서를 보내다. 최열 선생의 책과 함께 이중섭에 관한 또다른 책을 동시에 작업해야 한다는 등의 상황과 주요 일정을 공유하다.

2023년 5월 2일. 1차 레이아웃 시안을 입수하다. 선생께 바로 보내드린 뒤 의견을 반영하고, 편집자의 의견을 보태 수정 의견을 전달하다. 이후 변경된 시안을 입수하고, 다시 의견을 보태 조정하는 과정을 거쳐 5월 말 시안을 확정하다. 이 사이 편집자는 원고의 화면 초교를 마치다. 한편으로 8월 출간을 앞두고 책을 널리 알릴 수 있는 방법을 찾기 시작하다. 관심을 보일 법한 기관 및 단체 등에 출간 예정 소식을 전하다.

2023년 6월 2일. 조판용 데이터를 정리해서 디자이너에게 보내다. 6월 8일. 1차 조판이 완료된 파일을 받다. 곧바로 선생께 보내드리고, 초교를 시작하다. 6월 26일. 초교를 마치다. 선생의 교정사항을 반영한 교정지를 보내다. 이후 7월 중순까지 최열 선생과 디자이너와 편집자가 수시로 이메일과 카카오톡과 문자와 통화를 통해 본문의 꼴을 완성하고, 표지를 구체화해나갔으며 제작의 사양 등을 결정하다. 이 과정을 통해 편집자가 애초 생각했던 것에서 여러 면에서 진일보한 책이 만들어지다. 예를 들어 편집자는 펼침면의 느낌을 잘 살릴 수 있고, 그동안 보아온 이중섭의 도상과는 사뭇 다른 분위기의 〈과수원 2〉를 표지화로 내심 궁리했으나 선생은 그보다는 〈두 개의 복숭아 3〉의 장점에 관해 차근차근 설명하다. 선생의 뜻에 동의한 편집자는 아예 표지화 선정의 뜻을 따로 텍스트로 정리하여 책에 싣자고 제안, 책의 앞면지에 이 내용을 싣기로 하다. 6월 28일. 혜화1117의 스물한 번째 책『경성 백화점 상품 박물지』의 출간을 축하하기 위해 이 책의 저자인 최지혜 선생의 연구실에서 최열 선생과 함께 만나다. 이 자리에는 혜화1117에서 세 권의 책을 출간한 로버트 파우저 선생도 함께 하다. 한 출판사에서 두 권 이상 책을 낸 저자분들이 서로의 책을 나누며 덕담을 나누는 모습을 보며 말할 수 없는 족함을 홀로 누리다. 상반기의 예정된 책들의 출간이 모두 이루어지고, 이중섭에 관한 책의 진행이 급물살을 타다.

2023년 7월. 최열 선생의 책과 오누키 도모코 선생의 책을 동시에 출간하기로 한 것은 변동이 없으나 최열 선생의 책은 양장본으로 제작하기로 하여, 제작 기간이 더 걸리는 것을 감안, 먼저 마무리를 하기로 하다. 다만, 서로의 책 뒤에 서로의 책에 관한 홍보문을 넣기로 하여, 오누키 도모코 선생의 표지 디자인을 미리 확정하다. 7월 14일. 혜화동 혜화1117의 작은 대청에 최열 선생과 디자이너 김명선, 편집자 이현화가 함께 모여 책에 들어가는 이미지의 색감 및 세부를 하나하나 조정하다. 혜화1117을 시작하고 어느덧 최열 선생과는 네 번째를, 디자이너 김명선과는 열여덟 번째를 작업하고 있다는 것, 저자와 디자이너로 두 사람이 『옛 그림으로 본 서울』, 『옛 그림으로 본 제주』에 이어 세 번째로 이 작은 대청에서 펼쳐지는 같은 풍경 속에 있음을 새삼 생각하다. 시간은 편집자에게만 흐르지 않고, 책을 매개로 이어지는 여러 관계 속에도 쌓이고 있음을 생각하다. 이 날 최열 선생은 디자이너 김명선에게 피아니스트 손열음의 피아노곡 음반을 선물하다.

2023년 7월 17일. 모든 작업을 마무리하다. 제작처 및 물류의 여름휴가 일정을 고려하여 무리가 없도록 제작을 맡고 있는 제이오 쪽과 사전에 협의하다. 표지 및 본문 디자인은 김명선이, 제작 관리는 제이오에서 (인쇄 : 민언 프린텍, 제본 : 다온바인텍, 용지 : 표지 아르떼 순백색130그램, 본문-뉴플러스백색 100그램, 면지 -화인페이퍼110그램), 기획 및 편집은 이현화가 맡다.

2023년 8월 3일. 혜화1117의 스물두 번째 책, 『이중섭, 편지화-바다 건너 띄운 꿈, 그가 이룩한 또 하나의 예술』이 출간되다. 그러나 판권일은 이중섭 화가의 아내 야마모토 마사코 여사를 기리기 위해 그녀가 세상을 떠난 8월 13일로 표시하다. 애도를 표하기 위하여 책의 마지막에는 이중섭 화가와 야마모토 마사코 여사의 젊은 날의 사진을 싣다.

2023년 8월 4일. 저자는 갓 나온 책을 이중섭 화가가 잠들어 있는 망우리 묘소에 가져가 올리다. 지인 김종화와 동행하다.

2023년 8월 8일. 『연합뉴스』에 '이중섭과 그를 가장 그리워한 사람, 그리고 편지화에 담은 마음'으로 기사가 실리다. 『뉴시스』에 "이중섭의 뮤즈" 야마모토 1주기…편지화·평전 나란히 출간'으로 기사가 실리다. 『제주일보』에 '편지에 담긴 이중섭 부부의 애틋한 사랑'으로 기사가 실리다.

2023년 8월 9일. 이른 아침 저자와 『이중섭, 그 사람』의 저자 오누키 도모코 선생, 편집자가 인터뷰를 위해 『한국일보』 사옥에서 만나다. 문화부 이혜미 기자와 인터뷰하다. 이어지는 인터뷰를 위해 곧장 『조선일보』 사옥으로 이동하다. 문화부 곽아람 기자와 인터뷰하다. 『매일경제』에 '이중섭을 읽는 두 가지 시선'으로 기사가 실리다.

2023년 8월 10일. 이른 아침 저자와 오누키 도모코 선생, 편집자가 인터뷰를 위해 『동아일보』 사옥에서 만나다. 문화부 김민 기자와 인터뷰하다. 이후 세 사람은 부암동 자하손만두에서 점심을 먹고 클럽에스프레소에서 커피를 마시며 비로소 한숨을 돌리다. 『서울신문』에 '익숙하지만 제대로 본 적 있나요, 이중섭의 또다른 예술, 편지화'로 기사가 실리다. 『국민일보』에 '이중섭 부인 마사코 여사에게 헌정된 두 권의 책'으로 기사가 실리다.

2023년 8월 11일. 『한국일보』에 '한국인이 가장 사랑하는 화가 이중섭을 그동안 우리는 절반만 알았다'로 저자와 오누키 도모코 선생의 인터뷰 기사가 실리다. 『서울신문』에 '편지화에 담은 아빠 이중섭의 애틋한 사랑'으로 기사가 실리다. 『한겨레』에 '이중섭의 가족 향한 그리움 담은 편지그림'으로 기사가 실리다. 『문화일보』에 '사랑꾼 이중섭…'최애'에 대한 애정으로 빚은 작품세계'로 기사가 실리다. 『경향신문』에 '애끓는 편지화…예술가·남편·아버지로 다시 보는 국민화가 이중섭'으로 기사가 실리다. 『서울경제』에 '국민화가의 애절한 그림편지, 예술이 되다'로 기사가 실리다.

2023년 8월 12일. 『조선일보』에 '7년 함께 살고, 70년을 홀로 남편 그리워한 이중섭의 최애'로 인터뷰 기사가 실리다.

2023년 8월 13일. 『한겨레21』에 관련 기사가 실리다.

2023년 8월 17일. 서울 종로문화재단 청운문학도서관에서 독자와의 첫 만남을 갖다.

2023년 8월 18일. 『동아일보』에 '아내가 밝힌, 편지글로 남긴…우리가 몰랐던 이중섭'으로 인터뷰 기사가 실리다.

2023년 9월 1일. 『동아일보』에서 발행하는 뉴스레터 '영감 한 스푼'에 '가장 힘들 때에도 이중섭의 그림 편지는 밝았다'로 저자 인터뷰 기사가 실리다.

2023년 9월 6일. 이 날은 이중섭 화가의 67주기 기일로, 해마다 그러했듯 저자는 망우리 묘소를 찾아 참배하다. 지인 김종화와 동행한 이 날에는 『이중섭, 편지화』와 『이중섭, 그 사람』을 함께 올리다.

2023년 9월 9일~10일. 제주에서 일정을 소화하다. 첫날은 서귀포 삼매봉 도서관과 종달리 책자국, 이튿날은 제주 탐라도서관에서 독자와의 만남을 가졌으며, 강연과 강연 사이 소심한 책방, 어떤바람, 보배책방 등에서 미리 준비한 책에 저자 서명을 남기다.

2023년 9월 16일. 초판 2쇄본을 출간하다. 이 날은 이중섭 화가의 탄생 107주년의 날이기도 하다. 이후의 기록은 3쇄 이후 추가하기로 하다.

이중섭, 편지화

2023년 8월 13일 초판 1쇄 발행 **지은이** 최열
2023년 9월 16일 초판 2쇄 발행 **펴낸이** 이현화

펴낸곳 혜화1117 **출판등록** 2018년 4월 5일 제2018-000042호
주소 (03068)서울시 종로구 혜화로11가길 17(명륜1가)
전화 02 733 9276 **팩스** 02 6280 9276 **전자우편** ehyehwa1117@gmail.com
블로그 blog.naver.com/hyehwa11-17 **페이스북** /ehyehwa1117 **인스타그램** /hyehwa1117

ⓒ 최열

ISBN 979-11-91133-11-0 03650